21世纪学前教育专业规划教材

实用乐理与视唱
（第二版）

代 苗 主编

北京大学出版社
PEKING UNIVERSITY PRESS

图书在版编目(CIP)数据

实用乐理与视唱 / 代苗主编. —2版. —北京：北京大学出版社，2021.9
21世纪学前教育专业规划教材
ISBN 978-7-301-32416-5

Ⅰ.①实… Ⅱ.①代… Ⅲ.①基本乐理—幼儿师范学校—教材 ②视唱–幼儿师范学校–教材　Ⅳ.①J613

中国版本图书馆CIP数据核字(2021)第167833号

书　　名	实用乐理与视唱(第二版)
	SHIYONG YUELI YU SHICHANG (DI-ER BAN)
著作责任者	代　苗　主编
责任编辑	于　娜
标准书号	ISBN 978-7-301-32416-5
出版发行	北京大学出版社
地　　址	北京市海淀区成府路205号　100871
网　　址	http://www.pup.cn　新浪微博：@北京大学出版社
电子邮箱	编辑部 jyzx@pup.cn　总编室 zpup@pup.cn
电　　话	邮购部010-62752015　发行部010-62750672　编辑部010-62767857
印刷者	三河市北燕印装有限公司
经销者	新华书店
	889毫米×1194毫米　16开本　16印张　320千字
	2014年8月第1版
	2021年9月第2版　2023年8月第3次印刷
定　　价	68.00元

未经许可，不得以任何方式复制或抄袭本书之部分或全部内容。
版权所有，侵权必究
举报电话：010-62752024　电子邮箱：fd@pup.pku.edu.cn
图书如有印装质量问题，请与出版部联系，电话：010-62756370

内 容 简 介

本书由乐理和视唱两部分组成。乐理部分简要明了地介绍了学前教育专业的学生所必备的基本乐理知识，主要内容有八章，带有大量练习题，帮助学生巩固所学知识，提高教学效果。视唱部分包括五线谱视唱和简谱儿歌，曲目丰富、由浅入深、由易到难、跨度较小。

本书是一部融理论、实践、音频资源、教学资源为一体的立体化教材，在文字内容的基础上，融入了大量的音频学习资源，还为师生准备了成套的课件资料，形成了较完备、实用且使用便捷的特色资源库，让使用教材的师生能够立体化地开展教学活动。

本书可以作为高等师范院校学前教育专业及幼儿师范的"乐理视唱"课程的教材，也可作为幼儿教师职业培训、幼儿教师转岗培训的参考用书，还可作为"幼儿歌曲弹唱"课程的参考用书。

本 书 资 源

扫描右侧二维码，关注"博雅学与练"微信公众号，即可扫描本书所有的二维码收听音频学习资源。

一书一码，相关资源仅供一人使用。

读者在使用过程中如遇到技术问题，可发邮件至 yunana1219@163.com。

任课教师可根据书后的"教辅申请说明"反馈信息，获取教辅资源。

第二版修订说明

《实用乐理与视唱》自 2014 年 8 月出版以来，承蒙读者的关心与支持，我们收到了很多师生的积极反馈。

随着教育现代化的发展，人们学习知识的方式已发生了根本性的变化。音乐是听觉艺术，音乐学习的过程中不能缺少"听"这个重要环节，学前教育专业的学生更是如此。因此，我们根据教材这些年的使用情况，结合学前教育专业学生学习的特点，运用信息化手段将教材进行改版，在视唱部分加入网络学习资源，通过二维码进行音频链接，便于学习者在学习五线谱视唱和儿歌时可以随时根据音频进行学习，以期达到更好的学习效果。

希望本书改版后能够进一步满足使用者的需求，帮助广大使用者更好地进行乐理视唱学习，为学前教育专业其他课程的学习打下更坚实的基础。

编　者

2021 年 7 月

第一版前言

歌唱活动是幼儿园音乐教学活动的重要组成部分，"唱"是幼儿教师必备的教学技能之一，因此，"乐理视唱"课程对于学前教育专业的学生显得尤为重要。但目前市面上"乐理视唱"课程相关教材大多注重五线谱视唱的训练，所选的儿童歌曲量少、陈旧，不利于为学前教育专业学生音乐教学技能的提高打好基础。经过多年教学经验的积累，我们发现对儿童歌曲的学习可以增加学生的学习兴趣、提高教学效果，所以我们总结多年教学经验，精心编写了这本《实用乐理与视唱》。本书简单易学，所含儿童歌曲丰富，是一本实用性很强的教材。

本书是有关基本乐理和视唱的基础教材，可以作为高等师范院校学前教育专业及幼儿师范的"乐理视唱"课程的教材，也可作为幼儿教师职业培训、幼儿教师转岗培训的参考用书，还可作为"幼儿歌曲弹唱"课程的参考用书。

本书由乐理和视唱两部分组成。课程的内容设计从学前教育、幼儿师范大中专学生的特点和实际情况出发，以从零起点达到幼师职业标准为目标而编写。乐理部分简要明了地介绍了学前教育专业的学生所必备的基本乐理知识，主要内容有八章，带有大量练习题，帮助学生巩固所学知识，提高教学效果。视唱部分包括五线谱视唱和简谱视唱，曲目丰富、由浅入深、由易到难、跨度较小。

本书最大的特点是简谱视唱部分选编了大量儿歌。共选取了来自国内外的155首儿歌，曲目较新、曲调优美、朗朗上口，内容生动形象，并且可以加入很多游戏，便于学生掌握和记忆，适合本专业学生学习，同时可以为以后的幼儿园教学做好积累。

参加本书讨论和编写的有代苗、王漫青、牛玲、武江丽、石国强等老师。具体编写分工如下：前言由代苗执笔。乐理部分的第一章、第二章由牛玲执笔，第三章、第四章由武江丽执笔，第五章、第六章由代苗执笔，第七章由石国强执笔，第八章由代苗执笔。视唱部分由代苗编选乐曲，五线谱由王漫青制谱，简谱由代苗制谱。全书由代苗负责统稿。

本书的编写得到张永明教授、李刊文教授、南京师范大学许卓娅教授的指导与学前教育学院领导、老师的大力支持。北京大学出版社的领导和编辑对本书的编写与出版给予了热情的鼓励和支持。本书在编写过程中参考了相关书籍,选用了大量的五线谱视唱及儿童歌曲。在此,我们一并表示深深的谢意。

本书只是编写学前教育专业"乐理视唱"课程相关教材的一种尝试,由于编写者认识水平的局限和专业理论水平的限制,这种尝试一定存在缺漏与遗憾,我们恳请同行提出宝贵的意见。

编 者

2014 年 5 月 10 日

目 录

乐理部分

第一章	记谱法	3
	第一节　五线谱记谱法	3
	第二节　简谱记谱法	10
	练习一	11

第二章	音与音高	14
	第一节　音及音的性质	14
	第二节　乐音体系、音列、音级、音的分组	15
	第三节　等音	17
	练习二	17

第三章	节奏与节拍	20
	第一节　节奏	20
	第二节　节拍	22
	第三节　音值组合	26
	练习三	29

第四章	装饰音与各种记号、术语	32
	第一节　装饰音	32
	第二节　常用记号、术语	33
	练习四	37

第五章 音程 ······ 40
- 第一节 音程、音程的级数和音数 ······ 40
- 第二节 音程的变化 ······ 41
- 第三节 音程的转位 ······ 44
- 第四节 音程的识别与构成 ······ 45
- 第五节 等音程 ······ 46
- 第六节 音程的协和 ······ 47
- 练习五 ······ 47

第六章 和弦 ······ 50
- 第一节 三和弦 ······ 50
- 第二节 七和弦 ······ 52
- 第三节 和弦的识别及构成 ······ 54
- 第四节 等和弦 ······ 56
- 练习六 ······ 57

第七章 调式 ······ 60
- 第一节 调式 ······ 60
- 第二节 大调式与小调式 ······ 61
- 第三节 调与调号 ······ 66
- 第四节 民族调式 ······ 71
- 第五节 作品中调式的识别 ······ 77
- 练习七 ······ 79

第八章 调式中的音程与和弦 ······ 83
- 第一节 调式中的音程 ······ 83
- 第二节 调式中的和弦 ······ 84
- 练习八 ······ 86

视唱部分

第九章　五线谱视唱 ……………………………………………… 91
　　第一节　全音符、二分音符、八分音符 ……………………… 91
　　第二节　十六分音符、附点音符 …………………………… 104
　　第三节　切分节奏、弱起节奏等综合练习 ………………… 127

第十章　儿歌 ……………………………………………………… 141
　　第一节　全音符、二分音符、八分音符 …………………… 141
　　　　　　亲亲我 ……………………………………………… 141
　　　　　　苹果 ………………………………………………… 141
　　　　　　铃儿响叮当 ………………………………………… 142
　　　　　　一二三四五六七 …………………………………… 142
　　　　　　小鸡在哪里 ………………………………………… 143
　　　　　　鸭子唱歌 …………………………………………… 143
　　　　　　我有一双小小手 …………………………………… 144
　　　　　　小飞机 ……………………………………………… 144
　　　　　　动物园 ……………………………………………… 145
　　　　　　白杨树 ……………………………………………… 145
　　　　　　梦 …………………………………………………… 146
　　　　　　一只小铃铛 ………………………………………… 146
　　　　　　一只小小老鼠 ……………………………………… 146
　　　　　　跟着我来走走 ……………………………………… 147
　　　　　　我有小手 …………………………………………… 147
　　　　　　大指哥 ……………………………………………… 147
　　　　　　袋鼠 ………………………………………………… 148
　　　　　　青蛙唱歌 …………………………………………… 148
　　　　　　我爱我的小动物 …………………………………… 148
　　　　　　小鸡小鸭 …………………………………………… 149
　　　　　　小鸟飞 ……………………………………………… 149
　　　　　　小青蛙 ……………………………………………… 149
　　　　　　小手爬 ……………………………………………… 150
　　　　　　在农场里 …………………………………………… 150
　　　　　　做做拍拍 …………………………………………… 151
　　　　　　传传歌 ……………………………………………… 151

	
春雨沙沙	152
大西瓜	152
大雨、小雨	153
两只耳朵	154
喵呜歌	154
秋天	155
我们做什么	155
小手歌	156
小鸭子	157
雪花和春雨	157
炒豆豆	158
猫捉老鼠	158
蜜蜂做工	159
拇指歌	159
碰碰歌	160
我爱圆圈圈	160
小花狗	161
小蜜蜂	161
做客	161
城门几丈高	162
大力水手	162
画妈妈	163
小公鸡	163
来唱歌	164
来了一群小鸭子	165
买菜	166
我的身体	166
山谷回音真好听	167
小红帽	167
神奇的手指	168
跳跳跳	169
我们大家跳起来	170
小鸟飞	171
新年好	171
摇篮曲	172

请你唱个歌吧 …………………………………………………… 172
小白船 …………………………………………………………… 173
小脚 ……………………………………………………………… 174
堆雪人 …………………………………………………………… 174

第二节 十六分音符、附点音符 …………………………… 175
捕鱼 ……………………………………………………………… 175
拍手点头 ………………………………………………………… 175
头发肩膀膝盖脚 ………………………………………………… 175
小猫走小猫跑 …………………………………………………… 176
猜面具 …………………………………………………………… 176
两只小鸟 ………………………………………………………… 177
汽车开火车开 …………………………………………………… 177
小茶壶 …………………………………………………………… 178
小树叶 …………………………………………………………… 178
迷路的小花鸭 …………………………………………………… 179
你好,你早 ……………………………………………………… 179
手指游戏歌 ……………………………………………………… 180
何家公鸡何家猜 ………………………………………………… 180
噜啦啦 …………………………………………………………… 181
伦敦桥 …………………………………………………………… 181
春雨 ……………………………………………………………… 181
牧童之歌 ………………………………………………………… 182
大公鸡 …………………………………………………………… 182
大鼓、小锣和小铃 ……………………………………………… 183
大猫小猫 ………………………………………………………… 183
大钟小钟一起响 ………………………………………………… 183
合拢放开 ………………………………………………………… 184
剪指甲 …………………………………………………………… 184
小动物爱唱歌 …………………………………………………… 185
小鸡出壳 ………………………………………………………… 185
小马 ……………………………………………………………… 186
我爱你 …………………………………………………………… 186
小乌龟 …………………………………………………………… 187
大鼓和小铃 ……………………………………………………… 187
跳到这里来 ……………………………………………………… 187

小猪睡觉	188
小蝴蝶	188
小花猫	189
小老鼠上灯台	189
切西瓜	189
卷炮仗	190
三只小鸟	190
小竹笛	191
传花	191
歌唱春天	192
蚂蚁	192
开汽车	193
洋娃娃和小熊跳舞	193
三只猴子	194
数蛤蟆	194
谁饿了	195
套圈	195
好妈妈	196
小毛驴	196
音阶歌	197
这是小兵	197

第三节　切分节奏、弱起节奏等综合练习 ……………… 198

比尾巴	198
表情歌	198
大鞋和小鞋	199
小动物回家	199
国旗,红红的哩	200
蝴蝶花	200
谁会这样	201
夏天的雷雨	201
蜗牛与黄鹂鸟	202
劳动最光荣	203
懒羊羊当大厨	204
一双小手	205
下雨啦	206

	
胡说歌	206
小动物唱歌	206
生日歌	207
懒惰虫	207
祝大家圣诞快乐	207
顽皮的杜鹃	208
猴子看,猴子做	208
如果幸福你就拍拍手	209
逛公园	210
快来拍拍	210
我们的田野	211
小鸟	212
张家爷爷的小花狗	212
披斗篷的小孩	213
木瓜恰恰恰	214
蓝精灵之歌	215
歌声与微笑	216
快乐父子俩	217
毕业歌	218
一个师傅三徒弟	219
别看我只是一只羊	220
人们叫我唐老鸭	221
我是一只小青蛙	222
王老先生	223
玩具进行曲	224
柳树姑娘	225

附录：为儿童歌曲编配小游戏的方法 ········· 226

参考文献 ········· 236

乐理部分

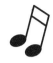

第一章　记谱法

记谱法就是用文字、符号、图表记录音乐的方法。目前普遍采用五线谱记谱法和简谱记谱法两种。

第一节　五线谱记谱法

五线谱记谱法是当前国际上较通用的记谱法。这种记谱法能明显地标示出音的高低位置和音符的时值长短,有很好的直观性,可记录各种乐曲,尤其是音域宽广、声部复杂的乐曲。

一、五线谱、谱号与谱表

1. 五线谱

五线谱是指用来记录音乐的五条距离相等的平行线。五线谱的五条线和由五条线所形成的间,都是自下而上计算的,线上与线间均有特定的名称。

例 1-1

第五线	第四间
第四线	第三间
第三线	第二间
第二线	第一间
第一线	

五线谱上位置越高则音越高,位置越低则音越低。为了记录过高或过低的音,在五条横线的上方或下方还可临时加短横线。加在上方的线叫"上加线",由上加线产生的间叫"上加间",自下而上计算。加在下方的线叫"下加线",由下加线产生的间叫"下加间",自上而下计算。

例 1-2

加线的数目多少不限，但加线过多不利于读谱，也可采用其他的简略方法来记写。

2. 谱号

用来确定五线谱上音级名称和高度的符号叫作谱号，它写在每行五线谱的左端。

现在最常用的谱号有 G 谱号、F 谱号和 C 谱号三种。

G 谱号也叫高音谱号，图形是由拉丁字母 G 演变而来的。写法从第一间起笔，在第二线交叉四次，表明该线的音名为小字一组的 G 音（实际音高为 g^1）。其他各线和各间的音高可由第二线的 g^1 推算而来。

例 1-3

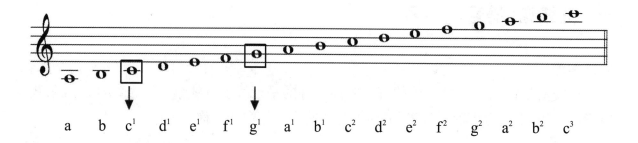

可以用下面的儿歌帮助记忆。

儿歌：五条线，四间房，高音谱号站一旁；
　　　下加一线 do 的家，此音牢牢记心间；
　　　先看线上 do、mi、sol，再看间上 re、fa、la；
　　　一二三线 mi、sol、si，一二三间 fa、la、do。

F 谱号也叫低音谱号，图形是由拉丁字母 F 演变而来的。写法从第四线圆点起笔，并用两个圆点卡住第四线，表明该线的音名为小字组的 F 音（实际音高为 f）。其他各线和各间的音高可由第四线的 f 推算而来。

例1-4

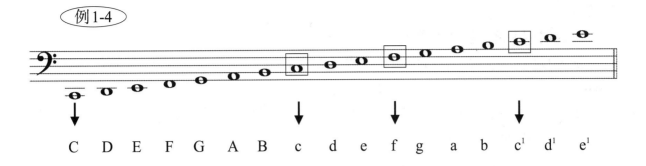

对比而言,G谱号下加一线的C音与F谱号上加一线的C音都是c^1(中央C)。

儿歌:五条线,四间房,低音谱号站一旁;

七兄弟,倒着排,do的下面挨着si;

双数兄弟住线上,单数兄弟住间上;

五四三线la、fa、re,四三二间sol、mi、do。

C谱号也叫中音谱号,图形是由拉丁字母C演变而来的。谱号上两道弧线的相交点为C(实际音高为c^1)。其他各线和各间的音高可由弧线相交点所在线C(c^1)推算而来。弧线相交点可以在五线谱的任何一线上。现在常用的是弧线交点在第三线的中音谱号和弧线交点在第四线的次中音谱号,其他C谱号较少使用。

例1-5

C三线谱号(中音谱号)

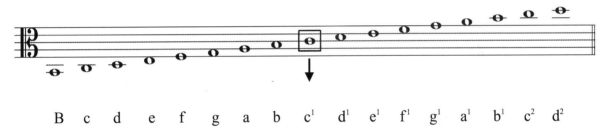

C四线谱号(次中音谱号)

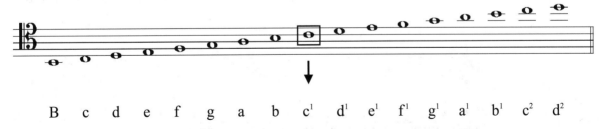

不同谱号的使用是为了适合人的不同声区和乐器的不同音区记谱的需要,为便于识谱,要避免过多加线。没有谱号五线谱就无法确定音高,因此每一行五线谱开头都必须写上谱号。

3. 谱表

五线谱加上谱号就称为谱表。

加上G谱号叫高音谱表，也叫G谱表。女高音、女中音声部和长笛、单簧管、双簧管、小提琴、小号、二胡、竹笛的乐曲通常用高音谱表记谱。

加上F谱号叫低音谱表，也叫F谱表。男低音声部和大提琴、低音提琴、大管、低音长号、大号的乐曲通常用低音谱表记谱。

加上C谱号叫C谱表，第三线C谱号叫中音谱表，通常为中提琴、长号的乐曲记谱。第四线C谱号叫次中音谱表。

高音谱表和低音谱表用花括线连起来称为花线大谱表。用来为钢琴、手风琴、琵琶等乐器记谱。

例1-6

高音谱表和低音谱表用直括线连起来称为直线大谱表。用来为合唱、重奏记谱。

例1-7

用直线将独唱或独奏的谱表与伴奏乐器使用的花线大谱表连接起来称为联合谱表。

例1-8

二、五线谱音符

1. 五线谱音符

音符是记录乐音的高低及长短的符号。五线谱音符由符头（空心或实心椭圆）、符干和符尾组成。

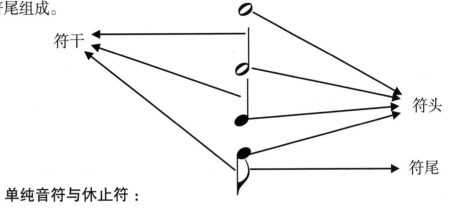

单纯音符与休止符：

音符名称	音符形状	休止符名称	休止符形状	时值（以四分音符为一拍）	时值比例
全音符	𝅝	全休止符	𝄻	4拍	●●●●
二分音符	𝅗𝅥	二分休止符	𝄼	2拍	●●
四分音符	♩	四分休止符	𝄽	1拍	●
八分音符	♪	八分休止符	𝄾	$\frac{1}{2}$拍	◐
十六分音符	♬	十六分休止符	𝄿	$\frac{1}{4}$拍	⊕
三十二分音符	𝅘𝅥𝅰	三十二分休止符	𝅀	$\frac{1}{8}$拍	⊕

7

音符的符尾具有减少时值的作用,每加一条符尾减少原音符时值的一半。

音符记忆口诀:全音符,一个圈,二分音符加符干;四分音符黑符头,加个尾巴短一半。

音符记忆儿歌:

儿歌1　圆圈爸爸唱4拍,呜 — — —

　　　　勺子妈妈唱2拍,匡 —

　　　　蝌蚪自己唱1拍,咚

儿歌2　全音符唱4拍,火车叫:呜 — — —

　　　　二分音符唱2拍,小猫叫:喵 —

　　　　四分音符唱1拍,小狗叫:汪

　　　　八分音符唱半拍,小鸡叫:叽

休止符记忆口诀:"全休止,倒挂一,二分休止横卧一,四分休止似反'3',八分休止像正'7',十六分休止像双'7',三十二分休止符再加'7'。"

在五线谱中,不论任何拍子,都用全休止符来表示整小节的休止。

附点音符:

附点是记在音符符头或休止符右边的小圆点,作用是增加其时值的一半(见下表)。

音符名称	音符形状	时　值 (以四分音符为一拍)
附点全音符	𝅝·	4拍+2拍
附点二分音符	𝅗𝅥· 𝅗𝅥·	2拍+1拍
附点四分音符	♩· ♩·	1拍+$\frac{1}{2}$拍
附点八分音符	♪· ♪·	$\frac{1}{2}$拍+$\frac{1}{4}$拍
附点十六分音符	𝅘𝅥𝅯· 𝅘𝅥𝅯·	$\frac{1}{4}$拍+$\frac{1}{8}$拍
附点三十二分音符	𝅘𝅥𝅰· 𝅘𝅥𝅰·	$\frac{1}{8}$拍+$\frac{1}{16}$拍

复附点音符是指在符头右边加两个小圆点的音符,第二个附点的作用是增加前一个附点时值的一半。如:

$$𝅝·· = 𝅝 + 𝅗𝅥 + ♩$$

休止符一般不用附点,而用同时值的休止符代替。

2. 五线谱音符的正确写法

(1)符头的大小与一个间的距离相等,形状为椭圆形,全音符朝右下方倾斜,其他朝右上方倾斜。如:

(2)符干的长度相当于三个间的距离。符头在第三线以上,符干写在符头的左下方;符头在第三线以下,符干写在符头的右上方;符头在第三线上,符干上下均可,根据前后音符的符干而定。如:

(3)符尾单独写时,都写在符干的右边,并朝向符头。如:

(4)如果一拍内有两个或两个以上带符尾的音符,则可用粗横线连起来。符干的方向以多数音符的朝向决定。如:

(5)附点记在符头的右边,符头在间上时,记在同一间;符头在线上时,记在上一间内。如:

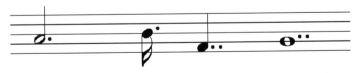

第二节 简谱记谱法

简谱记谱法是用阿拉伯数字"1、2、3、4、5、6、7"作基本音符,"0"作休止符的一种记谱方法。"1、2、3、4、5、6、7"分别唱作:do、re、mi、fa、sol、la、si。

一、单纯音符与休止符

音符名称	音符	休止符名称	休止符	时值（以四分音符为一拍）
全音符	5 - - -	全休止符	0 0 0 0	4拍
二分音符	5 -	二分休止符	0 0	2拍
四分音符	5	四分休止符	0	1拍
八分音符	5̲	八分休止符	0̲	$\frac{1}{2}$拍
十六分音符	5̳	十六分休止符	0̳	$\frac{1}{4}$拍
三十二分音符	5̿	三十二分休止符	0̿	$\frac{1}{8}$拍

简谱音符增加时值用记在基本音符右面的增时线来表示,如"5-",每增加一条增时线,音符时值增加一拍。减少时值用记在基本音符下面的减时线来表示,如"5̲",每增加一条减时线,音符时值减少原音符的一半。如四分音符5增加一条减时线成为八分音符5̲,时值减少一半成为$\frac{1}{2}$拍;八分音符5̲增加一条减时线成为十六分音符5̳,时值减去八分音符的一半成为$\frac{1}{4}$拍。

二、附点音符与附点休止符

附点的用法与五线谱的相同,但简谱中附点用于四分音符及时值短于四分音符的音符。全音符与二分音符则用增时线代替。

音符名称	形 状	休止符名称	形 状
附点全音符	5 - - - - -	附点全休止符	0 0 0 0 0 0
附点二分音符	5 - -	附点二分休止符	0 0 0
附点四分音符	5.	附点四分休止符	0.
附点八分音符	5̲.	附点八分休止符	0̲.
附点十六分音符	5̳.	附点十六分休止符	0̳.

练习一

一、写出下列音符与休止符的名称。

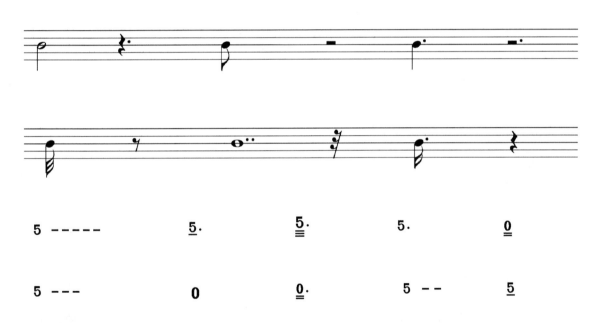

二、写出与下列音符时值相等的五线谱休止符。

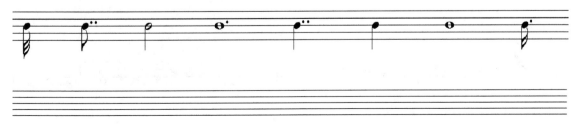

三、完成下列等式。

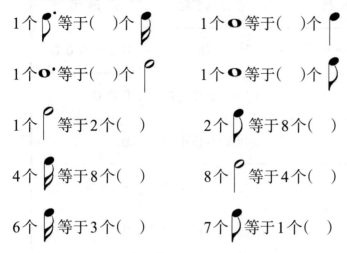

四、用一个附点音符代替下列连线音符。

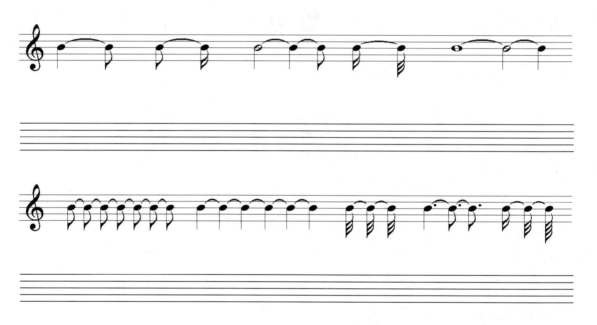

五、将下列旋律移至指定的五线谱表中。

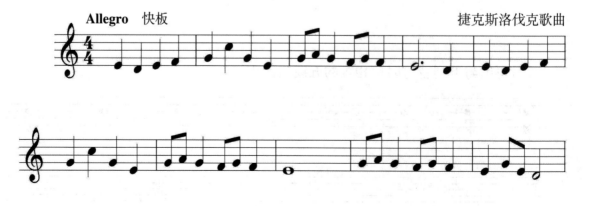

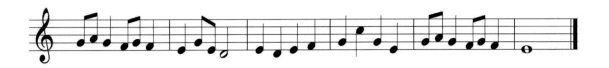

1. 音高不变移至中音谱表。

2. 音高移低八度至低音谱表。

第二章　音与音高

第一节　音及音的性质

一、音

音是由物体振动产生的。根据音振动状态的规则与不规则,分为乐音和噪音两类。

乐音由发音体有规则的振动产生,具有固定音高,听起来比较悦耳。如乐器发出的声音。乐音是构成音乐的主要材料。

噪音由发音体不规则振动产生,无固定音高,听起来比较刺耳。大部分打击乐器发出的声音是噪音。噪音也是音乐表现中不可或缺的材料,如在我国的戏曲音乐中,噪音具有相当丰富的表现力。

二、音的性质

音具有音高、音长、音量、音色四种性质。

音高是音的高低,由发音体的振动频率决定,振动频率快,音则高;频率慢,音则低。

音长是音的长短,由发音体振动的持续时间决定,振动持续的时间长,音则长;持续时间短,音则短。

音量是音的强弱,由发音体振动的幅度决定,振幅大,音则强;振幅小,音则弱。

音色由发音体的性质、形状及其泛音的多少决定。

第二节 乐音体系、音列、音级、音的分组

一、乐音体系、音列、音级

音乐中使用的有固定音高的音的总和,叫乐音体系。

乐音体系中的音按照高低次序排列起来,叫作音列。乐音体系中的各音叫音级。音级有基本音级和变化音级两种。

1. 基本音级

乐音体系中,七个具有独立名称的音级,叫作基本音级,基本音级与钢琴白键上发出的音是一致的。

基本音级的名称有音名和唱名两种。见下图:

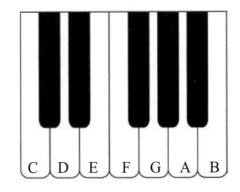

2. 变化音级

变化音级是将基本音级升高或降低得来的。表明变化音级的记号称为变音记号。

变音记号有五种:升记号"#",表示把原音升高半音;降记号"b",表示把原音降低半音;重升记号"×",表示把原音升高一个全音;重降记号"bb",表示把原音降低一个全音;还原记号"♮",表示把升高或降低的音还原。所有的临时变音记号只对本小节内的相同音级有效。

变音记号书写时,写在音的左上方。如 #C、♭F、×F、bbG、♮A。

二、音的分组

钢琴上52个白键循环重复使用七个基本音级的名称。为了区分音高不同而音名相同的各音,将音分成许多个组。

音列最中央的一组叫小字一组,比它高的组依次为:小字二组、小字三组、小字四组、

小字五组。音名用小写字母标记,组别用字母右上方数字来标记。

比小字一组低的音组依次为:小字组、大字组、大字一组、大字二组。小字组音名用小写字母标记;大字组音名用大写字母标记;大字一组、大字二组用大写字母加右下角数字标记。如:

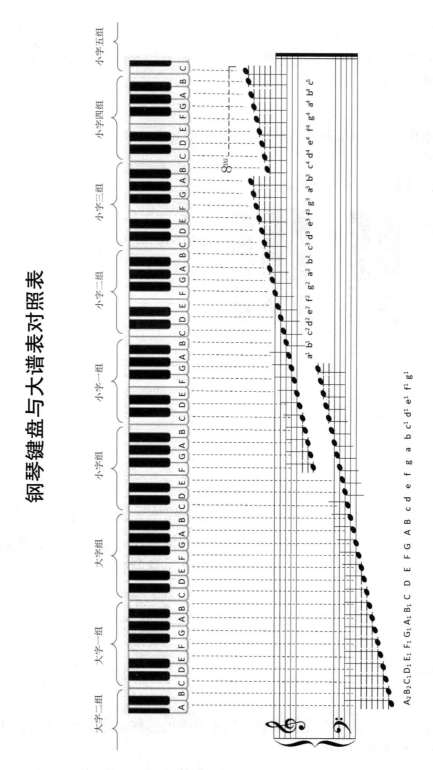

钢琴键盘与大谱表对照表

三、音域、音区

音域是人声或某一乐器能发出的最低音到最高音之间的范围。钢琴的音域为 A_2—c^5。

音区是音域中的一部分，有高音区、中音区、低音区三种。在钢琴的音域中，小字三组、小字四组和小字五组为高音区；小字组、小字一组和小字二组为中音区；大字组、大字一组和大字二组为低音区。

第三节　等音

在音列中，七个基本音级是循环重复的，相邻的音名相同而音高不同的两音，构成八度关系。把一个八度平均分为十二份，每一份为一个半音。半音是最小的音高距离，两个半音为一个全音。在七个基本音级中，E和F、B和C之间为半音关系，其余相邻音级为全音关系。

音高相同而名称、记法和意义不同的音为等音。见下图：

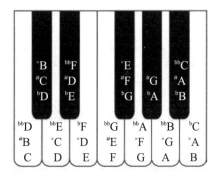

练习二

一、在键盘上写出七个基本音级的音名及唱名。

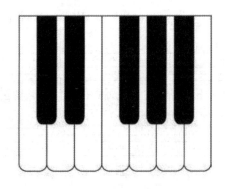

二、标出下列基本音级之间的半音全音关系(半音用∧,全音用⌒)。

1. C D E F G A B C

2. E F G A B C D E

3. G A B C D E F G

4. A B C D E F G A

三、标出下列各音的音名与组别。

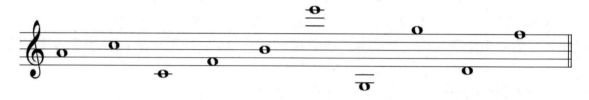

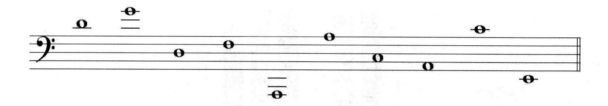

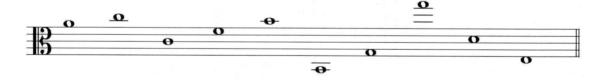

四、用全音符标出下列各音的位置。

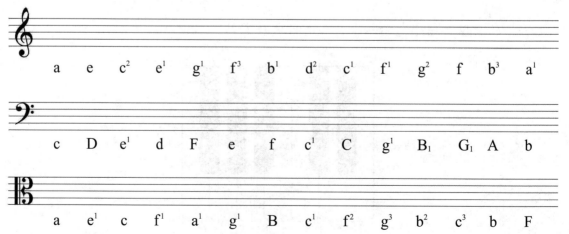

五、重写下列各音,将每个音升高半音(音级不变)。

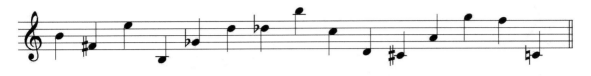

六、重写下列各音,将每个音降低半音(音级不变)。

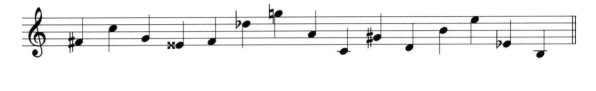

七、写出下列各音级的等音。

$^{\times}$B = (　　　)　　bbF = (　　　)　　$^{\times}$E = (　　　)

　B = (　　　)　　bbE = (　　　)　　　E = (　　　)

bG = (　　　)　　$^{\#}$G = (　　　)　　$^{\times}$A = (　　　)

bB = (　　　)　　$^{\#}$B = (　　　)　　$^{\times}$C = (　　　)

$^{\#}$F = (　　　)　　$^{\#}$E = (　　　)　　$^{\times}$F = (　　　)

bD = (　　　)　　bbC = (　　　)　　bbB = (　　　)

八、画出一组键盘,写出七个基本音级的名称及其等音。

第三章 节奏与节拍

第一节 节奏

一、节奏、节奏型

节奏是将长短相同或不同的音符,按照一定的规律组织起来。节奏表示的是音的长短,对音乐内容的表现十分重要。

在乐曲中,反复出现并具有典型意义的节奏,叫作节奏型。如:

例3-1

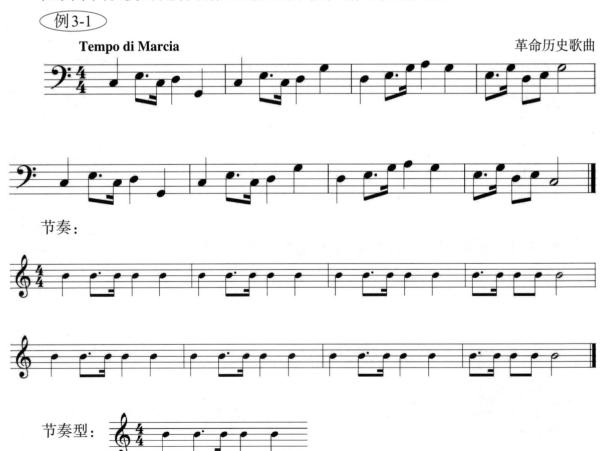

二、节奏的划分

节奏的划分有基本形式和特殊形式两种。基本形式是将每一个音符均分为二等份、四等份或八等份。如：

节奏划分的特殊形式与基本形式不同，常用连音符表示。

1. 三连音

将音值均分为三部分来代替基本划分的两部分，叫作三连音，用数字"3"表示。

2. 五连音、六连音、七连音

将音值均分为五部分、六部分、七部分来代替基本划分的四部分，叫作五连音、六连音、七连音，用数字"5""6""7"表示。

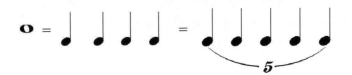

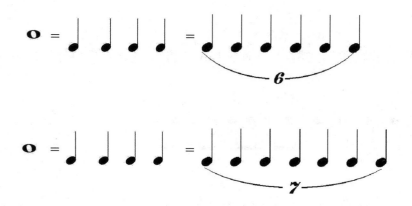

3. 二连音、四连音

将附点音符的时值均分为两部分、四部分来代替基本划分的三部分，叫作二连音、四连音，用数字"2""4"表示。

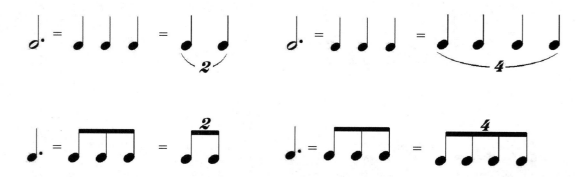

第二节 节拍

一、节拍

音乐中，相同时值的强拍与弱拍有规律地循环出现，叫作节拍。

用某种时值的音符表示节拍的单位，叫作"拍"，较常见的以四分音符或八分音符为一拍。将"拍"按照一定的强弱规律组织起来叫作"拍子"。表示拍子的记号叫作拍号。拍子用数学的分数形式来表示，记在谱号和调号的后面。如：

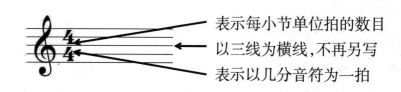

表示每小节单位拍的数目
以三线为横线，不再另写
表示以几分音符为一拍

乐谱上，由一个强拍到另一个同等强度的强拍之间的部分，叫作小节。划分小节的纵线叫作小节线。乐曲段落结束处用段落复纵线，终止处用终止线。

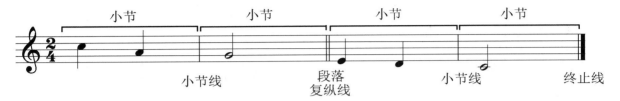

二、拍子的种类

拍子通常有单拍子、复拍子、混合拍子、变拍子、散拍子等。

1. 单拍子

每小节只有一个强拍的拍子叫作单拍子。常见的有四二拍、四三拍、八三拍、四一拍（我国戏曲音乐中）。

2. 复拍子

两个或两个以上相同的单拍子组合在一起，叫作复拍子。常见的有四四拍、四六拍、八六拍、八九拍。在各种复拍子中，每小节只有一个强拍，其他强拍为次强拍。

3. 混合拍子

两个或两个以上不同的单拍子组合在一起，叫作混合拍子。常见的有四五拍、四七拍等。在混合拍子中，每小节也只有一个强拍，其他强拍为次强拍。

4. 变拍子与散拍子

在乐曲中，两种或两种以上的拍子交替出现，叫作变拍子。

散拍子是我国戏曲音乐及说唱音乐中特有的一种节拍形式，又称散板。用"廾"表示，它是一种不受固定节拍限制、速度比较自由的节拍。

常见拍子种类及强弱规律如例3-3所示。

例 3-3

种 类	拍 号	读 法	含 义	强弱规律
单拍子	𝄞 2/2	二二拍	每小节二拍 / 以二分音符为一拍	强 弱
单拍子	𝄞 2/4	四二拍	每小节二拍 / 以四分音符为一拍	强 弱
单拍子	𝄞 3/4	四三拍	每小节三拍 / 以四分音符为一拍	强 弱 弱
单拍子	𝄞 3/8	八三拍	每小节三拍 / 以八分音符为一拍	强 弱 弱
复拍子	𝄞 4/4	四四拍	每小节四拍 / 以四分音符为一拍	强 弱 次强 弱
复拍子	𝄞 6/8	八六拍	每小节六拍 / 以八分音符为一拍	强 弱 弱 次强 弱 弱
混合拍子	𝄞 5/4 (3/4+2/4)	四五拍	每小节五拍 / 以四分音符为一拍	强 弱 弱 次强 弱
混合拍子	𝄞 5/8 (2/8+3/8)	八五拍	每小节五拍 / 以八分音符为一拍	强 弱 次强 弱 弱

三、切分音

一个音由弱拍或弱位延续到下一个强拍或强位，因而改变了原有节拍正常的强弱规律，这样形成的音叫作切分音。常见的切分音有：

例 3-4

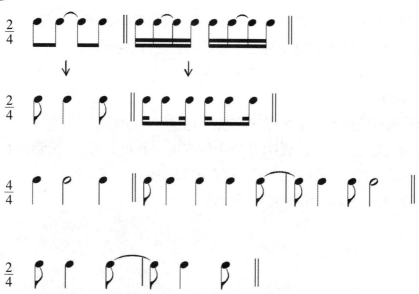

四、弱起和弱起小节

乐曲或乐曲的一部分从弱拍或强拍的弱位开始,叫作弱起。弱起的小节叫作弱起小节,也叫作不完全小节。它与乐曲结束处的不完全小节相加,正好组成一个完全小节。

例3-5

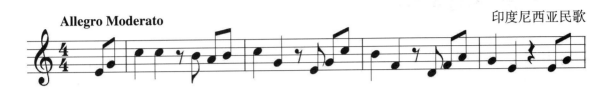

例3-6

生 日 歌

印美儿歌

$1=G$ $\frac{3}{4}$

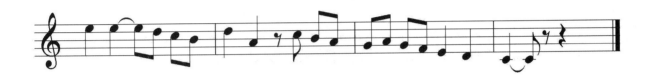

第三节 音值组合

为了便于看谱、易于辨认和掌握各种节奏,需将小节的音符根据节拍的特点来划分音群进行音值组合。

一、单拍子的音值组合

1. 以一拍为单位,每个单位拍彼此分开,一拍内的符尾连起来。

例3-7

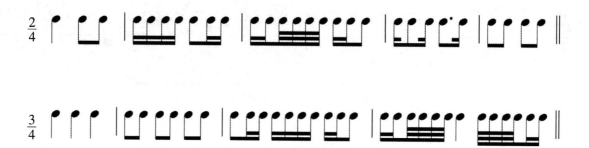

2. 如果单位拍的音值小于四分音符,节奏不复杂时,用共同的符尾把小节中所有的单位拍连起来。节奏比较复杂时,每个单位拍可以再分成两个或四个相等的音群,但第一条符尾不能分开。

例3-8

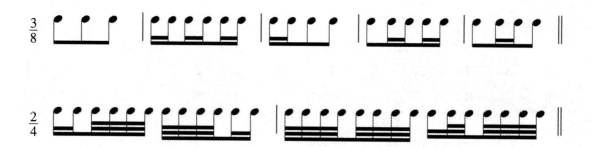

3. 代表一小节全部单位拍的音,用一个音符表示。

例3-9

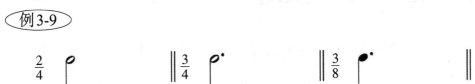

4. 附点音符不遵循单位拍分开的原则。

例3-10　　写成　　　　　　不写成

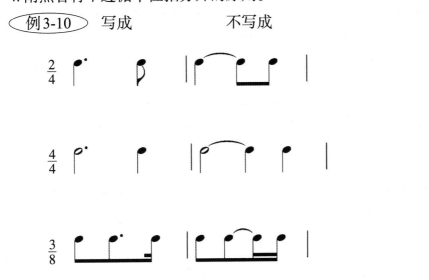

5. 休止符按照音值组合的原则进行组合,但不用连线。整小节休止,用全休止符记写。

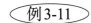

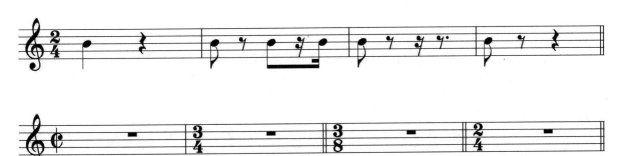

二、复拍子及混合拍子的音值组合

1. 组成复拍子和混合拍子的单拍子彼此分开,每个单拍子根据单拍子的组合方法进行组合。

例3-12

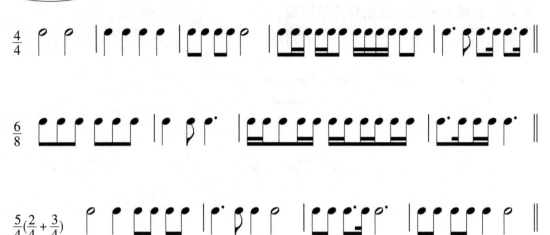

2. 代表一小节全部单位拍时值的音,尽量用一个音符记写,不能用一个音符记写时,可根据拍子结构分成几个音符,用连音线连接。

例3-13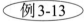

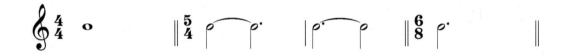

3. 休止符应遵循音值组合法的原则,突出单位拍。

例3-14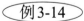

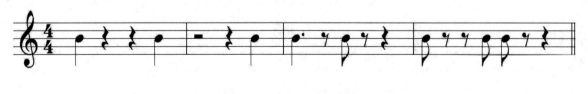

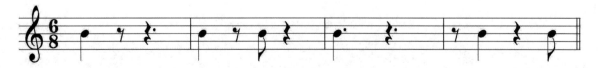

练习三

一、写出下列拍号的含义。

$\frac{4}{4}$ (　　　　　)　　$\frac{5}{4}$ (　　　　　)

C (　　　　　)　　$\frac{6}{8}$ (　　　　　)

$\frac{2}{4}$ (　　　　　)　　₵ (　　　　　)

$\frac{3}{4}$ (　　　　　)　　$\frac{6}{4}$ (　　　　　)

$\frac{9}{8}$ (　　　　　)　　$\frac{1}{4}$ (　　　　　)

$\frac{7}{4}$ (　　　　　)　　$\frac{1}{8}$ (　　　　　)

二、写出下列拍子的读法和类型。

$\frac{4}{4}$ (　　　　　)　　$\frac{5}{4}$ (　　　　　)

C (　　　　　)　　$\frac{6}{8}$ (　　　　　)

$\frac{2}{4}$ (　　　　　)　　₵ (　　　　　)

$\frac{3}{4}$ (　　　　　)　　$\frac{6}{4}$ (　　　　　)

$\frac{9}{8}$ (　　　　　)　　$\frac{1}{4}$ (　　　　　)

$\frac{7}{4}$ (　　　　　)　　$\frac{1}{8}$ (　　　　　)

三、写出下列音符在指定拍子中所占的拍数。

	$\frac{2}{2}$	$\frac{4}{4}$	$\frac{6}{8}$
𝅗𝅥			
♩			
♪			
♬			
♩.			
♪.			

四、写出等于下列各音的连音符。

1. 三连音 五连音 六连音

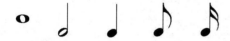

2. 二连音 四连音

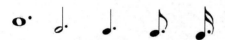

五、用正确的切分音写法重写下例。

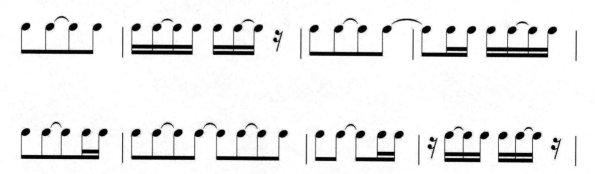

六、将下列各例按拍子正确地进行组合并划分小节。

第四章 装饰音与各种记号、术语

第一节 装饰音

用来装饰旋律的小符号和各种特别的符号称为装饰音。

装饰音可以丰富音乐的表现力。装饰音在记谱上不占基本拍子的总时值,在演奏时占被装饰音的时值,或它前一个音的时值。

名称		记法	奏法
倚音	前倚音		
	后倚音		
波音	上波音		
	下波音		
颤音			

(续表)

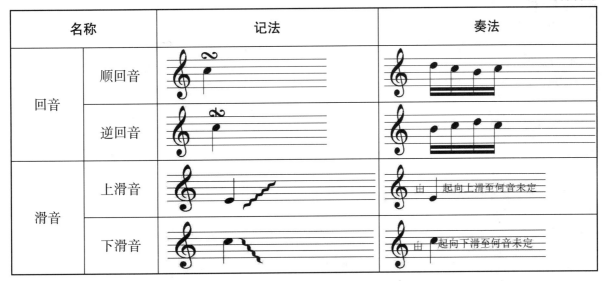

第二节 常用记号、术语

一、反复记号

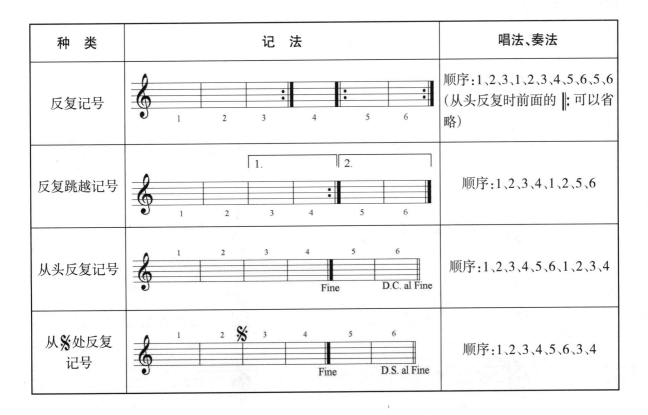

二、其他记号

名　称	记　法	唱法、奏法
换气记号		表示在记号处换气
延音线		唱、奏一个音，时值相加
圆滑线		圆滑线下的音唱奏要连贯
延长记号		自由延长
保持音记号		时值要充分保持
重音记号		唱、奏时力度要加强
顿音（跳音）记号		
移动八度记号		

三、力度记号

音乐中音量的强弱程度叫作力度。表示力度的记号叫作力度记号。

意大利文	缩写	中文
pianississimo	ppp	极弱
pianissimo	pp	很弱
piano	p	弱
mezzo piano	mp	中弱
mezzo forte	mf	中强
forte	f	强
fortissmo	ff	很强
fortississimo	fff	极强
sforzanto	sf.＞	特强
crescendo	Cresc.	渐强
forte-piano	fp	强后即弱
diminuendo	dim.	渐弱

四、速度术语

音乐进行的快慢叫速度。

1. 速度术语

中 文	意大利文	意 义	每分钟拍数
庄 板	Grave	最 慢	40
广 板	Largo	很 慢	46
慢 板	Lento		52
柔 板	Adagio	慢 速	56
小广板	Larghetto	稍 慢	60

（续表）

中　文	意大利文	意　义	每分钟拍数
行　板	Andante	行　速	66
小行板	Andantino		69
如歌的行板	Sostenato	中　速	76
速度适中	Comodo		80
中　板	Moderato		88
小快板	Allegretto	稍　快	108
快　板	Allegro	快　速	132
速　板	Vivo	很　快	152
速　板	Vivace		160
急　板	Presto	急　速	189

2. 速度变化术语

缩　写	意大利文	中文
riten.	ritenuto	突慢
rit.	ritartando	渐慢
rall.	rallentando	渐慢
allarg.	allargando	渐慢渐强
accel.	accelerando	渐快
strig.	stringendo	渐快
	a tempo	回原速
	tempo 1	回原速
	tempo rubato	自由速度

练习四

一、写出下列装饰音的名称及实际演奏效果。

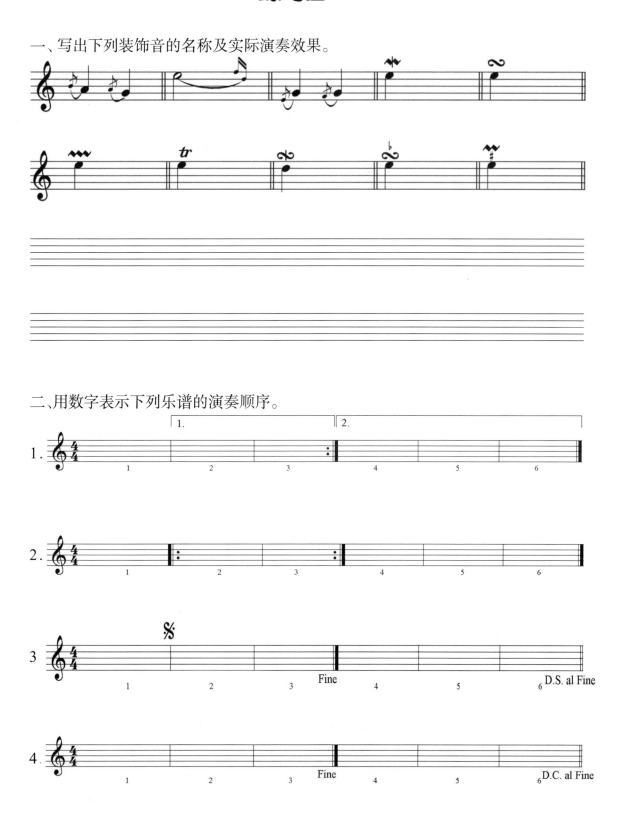

二、用数字表示下列乐谱的演奏顺序。

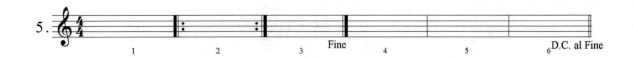

三、写出下列记号的实际演奏效果。

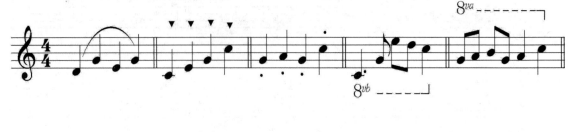

四、将下列力度记号按由强到弱的顺序排列。

 ppp mp ff pp mf fff p f

五、将下列速度术语由慢到快排列。

 Adagio Grave Presto Larghetto Lento Moderato Andante Largo

六、用连线将下列记号、术语与对应的中文连起来。

1. sf.>　　　　　　特强
 dim.　　　　　　中强
 fp　　　　　　　渐弱
 Cresc.　　　　　渐强
 mf　　　　　　　极弱
 ppp　　　　　　强后即弱

2. Grave 中板
 Andante 小快板
 Moderato 庄板
 Allegro 慢板
 Allegretto 快板
 Lento 行板

3. rit. 回原速
 accel. 从头反复
 rall. 渐快
 a tempo 结束
 D.C. 从记号处反复
 D.S. 尾声
 Fine 渐慢

第五章 音程

第一节 音程、音程的级数和音数

一、音程

两音之间的音高距离叫作音程。音程中的两个音,低的音叫"根音",高的音叫"冠音"。

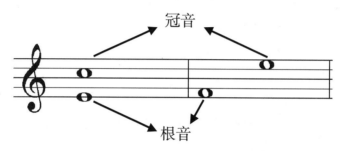

音程中的两个音先后发出声音的叫作旋律音程。书写时两音一前一后要错开。旋律音程的两音,由低音进行到高音为上行、由高音进行到低音为下行、音高相同的进行为平行。

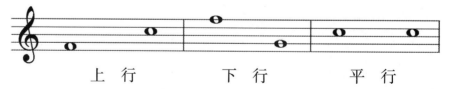

上 行　　　下 行　　　平 行

音程中的两个音同时发出声音的叫作和声音程。书写时两音要上下对齐,但二度音程要错开,低音在左高音在右紧紧靠在一起。

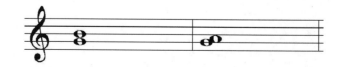

读唱时,旋律音程从前到后,和声音程从下到上。

二、音程的级数和音数

音程的名称是由音程的级数和音数共同决定的。

1. 级数
级数是指音程所包含的音级的多少。每一个音名或唱名均称为一个音级。两音之间包含几个音级便为几度。同一音级为一度,相邻音级为二度……

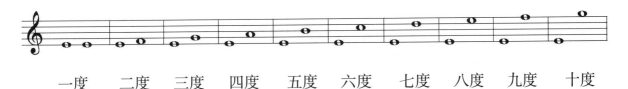

一度　二度　三度　四度　五度　六度　七度　八度　九度　十度

2. 音数
音数是指音程中所包含的半音和全音的数目。它决定了音程的性质。如E—F包含一个半音,用分数"$\frac{1}{2}$"标记;C—D包含一个全音,用"1"标记。

第二节　音程的变化

一、自然音程与变化音程

音程有大音程、小音程、纯音程、增音程、减音程、倍增音程、倍减音程七类。它们是按照音级与音数来区分的。

1. 自然音程
基本音级之间可以构成纯音程、大音程、小音程、增音程、减音程14种自然音程。分别为:

（1）纯音程:纯一度、纯四度、纯五度、纯八度

（2）大音程:大二度、大三度、大六度、大七度

（3）小音程:小二度、小三度、小六度、小七度

（4）增音程:增四度

（5）减音程:减五度

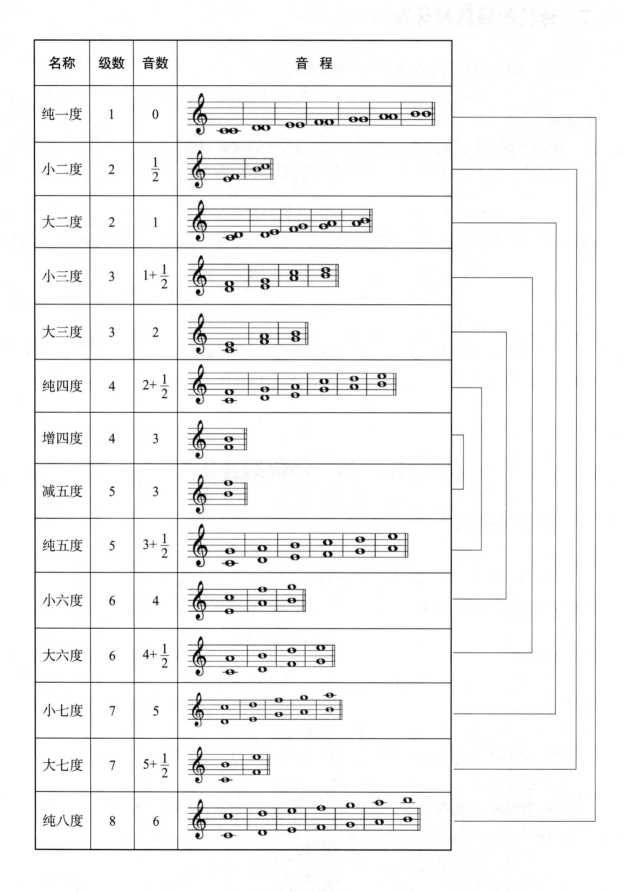

2.变化音程

变化音程是除了增四度、减五度的所有增减音程及倍增、倍减音程。变化音程是由自然音程扩大和缩小后形成的级数相同、音数不同的音程。

二、音程的扩大与缩小

扩大音程的方法:升高音程的冠音、降低音程的根音、升高冠音的同时降低根音。

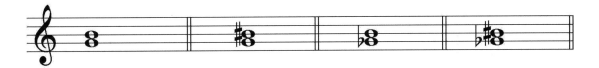

缩小音程的方法:降低音程的冠音、升高音程的根音、降低冠音的同时升高根音。

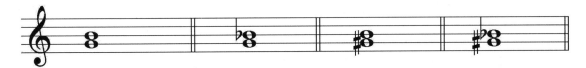

纯音程和大音程级数不变,扩大一个半音叫增音程。常见的有增八度、增四度、增五度、增二度、增三度、增六度等。如:

例5-1

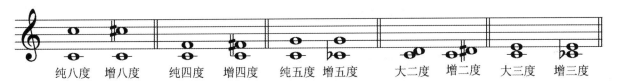

纯音程和小音程级数不变,缩小一个半音叫减音程。常见的有减八度、减三度、减六度、减七度等。如:

例5-2

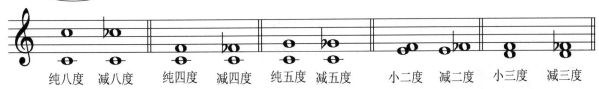

纯一度不管音程如何变动,都会使音程扩大。如:

例5-3

增音程级数不变,扩大一个半音叫倍增音程;减音程级数不变,缩小一个半音叫倍减音程。如:

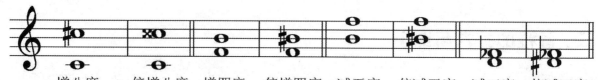

小音程级数不变,扩大一个半音叫大音程;大音程级数不变,缩小一个半音叫小音程。如:

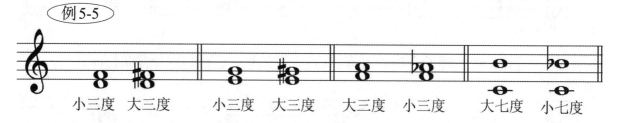

现将级数不变,音程扩大与缩小的规律总结如下:

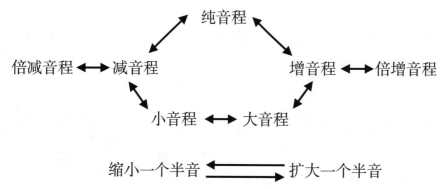

第三节 音程的转位

音程的转位是指将音程的根音和冠音位置互换。

音程的转位方法有三种:(1)音程的根音移高八度;(2)冠音移低八度;(3)根音、冠音同时移动八度。如:

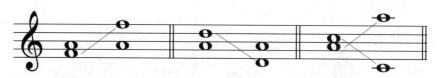

一、转位音程度数的变化

音程转位后度数的变化规律为：转位前后音程度数之和为九。即：一度转位成为八度，八度转位成为一度；二度转位成为七度，七度转位成为二度……

原位音程	一度	二度	三度	四度	五度	六度	七度	八度
转位音程	八度	七度	六度	五度	四度	三度	二度	一度
度数之和	九	九	九	九	九	九	九	九

计算转位音程的公式为：转位音程的度数=九－原位音程的度数。

二、转位音程性质的变化

音程转位后，除纯音程外，其余音程性质会有所变化，其规律为：

纯音程 ⟷ 纯音程　　　大音程 ⟷ 小音程

增音程 ⟷ 减音程　　　倍增音程 ⟷ 倍减音程

如：纯一度转位后为纯八度，大三度转位后为小六度，小二度转位后为大七度，增四度转位后为减五度，倍增四度转位后为倍减五度等。但增八度转位后应是减八度，不是减一度。

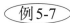

纯四度　纯五度　增四度　减五度　大三度　小六度　小三度　大六度　倍增三度　倍减六度

第四节　音程的识别与构成

一、音程的识别

1. 根据根音与冠音的位置分析音程所包含的音级来确定音程的度数；
2. 根据音程所包含的音数确定音程的性质；
3. 如果音程上有变音记号，则根据变音记号分析音程的变化，调整音程的名称。

例 5-8

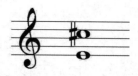

如上例,根据根音与冠音的位置,它们包含六个音级所以为六度;先不看"#"号,它们包含四个全音为小六度;加上"#"号后,冠音升高了一个半音,音程扩大了,小六度变化为大六度,所以这个音程为大六度。

二、音程的构成

1. 根据题目要求,按照音程度数确定根音或冠音的位置;
2. 根据音程的性质分析所构音程;
3. 确定音程是否正确,若不正确用扩大或缩小音程的方法来调整已构音程(指定音不能变)。

例 5-9

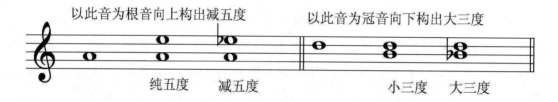

识别和构成音程时,如音程比较大可以通过转位的方法来简化。

第五节 等音程

音响效果相同而记法和意义不同的音程为等音程。等音程是由等音变化产生的。

一、名称相同的等音程

将音程的两个音同时用上方或下方的等音来代替。如:

例 5-10

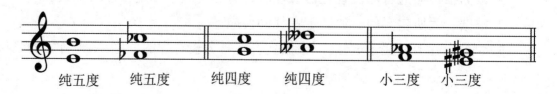

二、名称不同的等音程

将音程的其中一个音用等音来代替,或将两个音同时用相反方向的等音来代替。如:

例 5-11

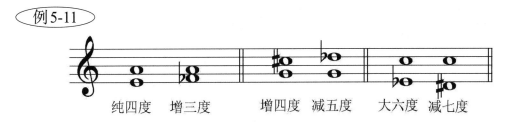

纯四度　增三度　　　增四度　减五度　　　大六度　减七度

第六节　音程的协和

根据音程在音响效果上的差异,将音程分为协和音程和不协和音程两大类。协和音程听起来悦耳、融合;不协和音程听起来不融合。这两大类还可以细分,见下表:

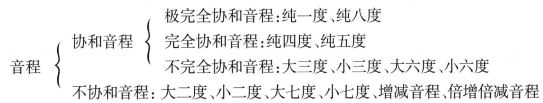

协和音程转位后仍是协和音程,不协和音程转位后仍是不协和音程。

练习五

一、识别并正确标记下列音程。

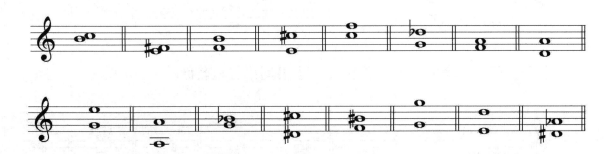

二、分别以 c^1、d^1、e^1、f^1、g^1、a^1、b^1 为根音向上构成所有的自然音程。

三、分别以 c^2、d^2、e^2、f^2、g^2、a^1、b^1 为冠音向下构成所有的自然音程。

四、将下列纯音程改为增音程和减音程，并写出音程名称。

五、将下列大音程改为小音程和增音程，并写出音程名称。

六、将下列小音程改为大音程和减音程，并写出音程名称。

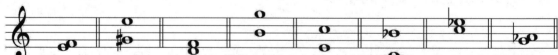

七、将下列减音程改为小音程和大音程，并写出音程名称。

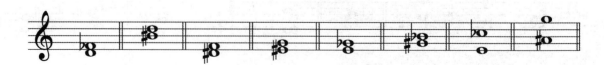

八、将下列增音程改为大音程和小音程,并写出音程名称。

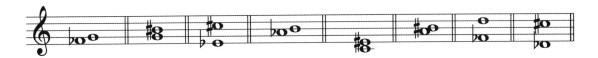

九、以下列音为根音向上构成指定音程。

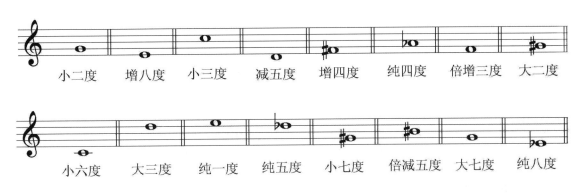

十、以下列音为冠音向下构成指定音程。

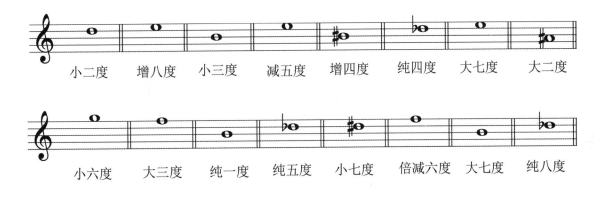

十一、将下列音程转位,正确标记原位音程及转位音程,并指出音程的协和性。

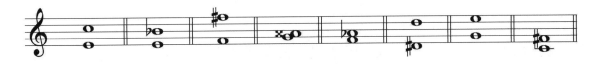

十二、写出下列音程的等音程,并对原音程及其等音程作出标记。

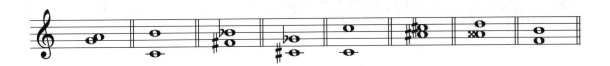

第六章 和弦

三个或三个以上的音,按照一定的音程关系结合起来,叫作和弦。常用的有三和弦和七和弦两种。

第一节 三和弦

一、三和弦的概念

三个音按照三度关系结合起来的和弦,叫作三和弦。最下面的音称为根音,用数字"1"表示;根音上方的三度音称为三音,用数字"3"表示;根音上方的五度音称为五音,用数字"5"表示。如:

例6-1

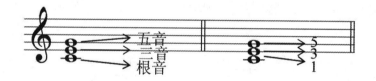

二、三和弦的种类

三和弦有四种类型。

1. 大三和弦

根音到三音是大三度,三音到五音是小三度,根音到五音是纯五度的三和弦。如:

例6-2

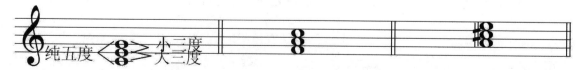

50

2. 小三和弦

根音到三音是小三度，三音到五音是大三度，根音到五音是纯五度的三和弦。如：

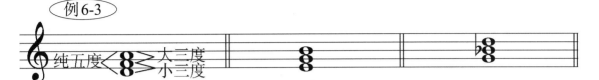

例6-3

3. 增三和弦

根音到三音是大三度，三音到五音是大三度，根音到五音是增五度的三和弦。如：

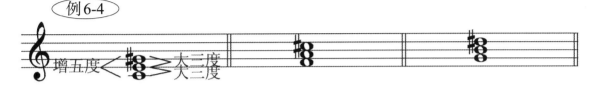

例6-4

4. 减三和弦

根音到三音是小三度，三音到五音是小三度，根音到五音是减五度的三和弦。如：

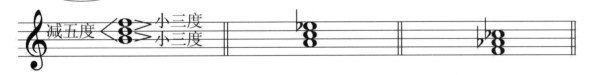

例6-5

在这四种三和弦中，大、小三和弦都是协和和弦，因为它们都由协和音程构成；增、减三和弦都是不协和和弦，因为它们含有增五度、减五度这样的不协和音程。

三、三和弦的转位

以和弦的根音为低音的三和弦，叫作原位三和弦；以和弦根音以外的三音、五音做低音的三和弦，叫作转位三和弦。

三和弦的转位有两种：

1. 三和弦的第一转位

以三音为低音的三和弦，叫作三和弦的第一转位。转位后低音与高音构成六度音程关系，因此也叫作六和弦，用数字"6"表示。

例6-6

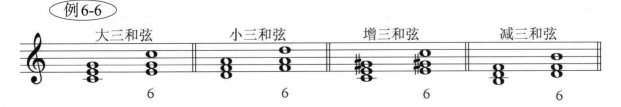

2. 三和弦的第二转位

以五音为低音的三和弦,叫作三和弦的第二转位。转位后低音与上方两音分别构成四度和六度音程关系,因此也叫作四六和弦,用数字"6_4"表示。

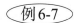例6-7

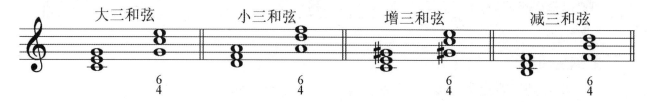

第二节　七和弦

一、七和弦的概念

四个音按照三度关系结合起来的和弦,叫作七和弦。七和弦下面的三个音与三和弦中的音一样,分别称为根音、三音、五音。第四个音与根音是七度关系,因此叫作七音,用数字"7"表示。七和弦的名称也是由这个七度而得来的。如:

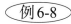例6-8

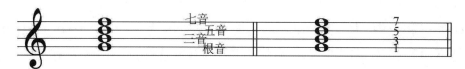

二、七和弦的种类

七和弦的名称是按照基础三和弦的类型及根音与七音的音程关系来定的。七和弦有很多种,常用的有四种。

1. 大小七和弦

以大三和弦为基础,根音与七音的音程关系为小七度的七和弦。

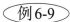例6-9

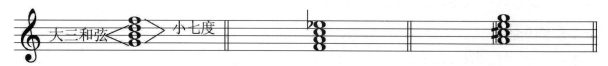

2. 小七和弦(小小七和弦)

以小三和弦为基础,根音与七音的音程关系为小七度的七和弦。

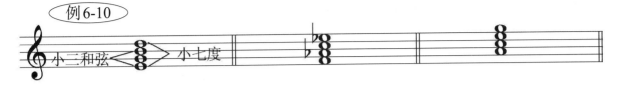

例6-10

3. 减小七和弦(半减七和弦)

以减三和弦为基础,根音与七音的音程关系为小七度的七和弦。

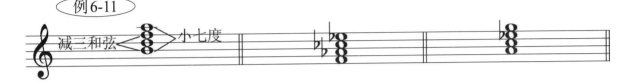

例6-11

4. 减七和弦(减减七和弦)

以减三和弦为基础,根音与七音的音程关系为减七度的七和弦。

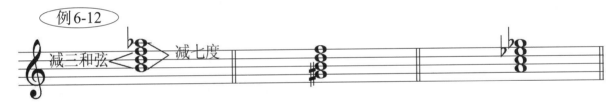

例6-12

所有七和弦包含了不协和的七度音程,因此都是不协和和弦。

三、七和弦的转位

以和弦的根音为低音的七和弦,叫作原位七和弦;以和弦根音以外的三音、五音、七音做低音的七和弦,叫作转位七和弦。

七和弦的转位有三种:

1. 七和弦的第一转位

以三音为低音的七和弦,叫作七和弦的第一转位。转位后低音与七音、根音分别构成五度和六度音程关系,因此也叫作五六和弦,用数字"$\frac{6}{5}$"表示。

2. 七和弦的第二转位

以五音为低音的七和弦,叫作七和弦的第二转位。转位后低音与七音、根音分别构成三度和四度音程关系,因此也叫作三四和弦,用数字"$\frac{4}{3}$"表示。

3. 七和弦的第三转位

以七音为低音的七和弦,叫作七和弦的第三转位。转位后低音与根音构成二度音程关系,因此也叫作二和弦,用数字"2"表示。

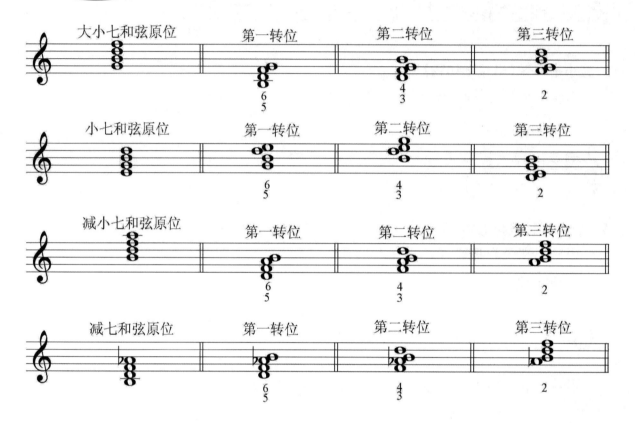

第三节　和弦的识别及构成

要识别和构成和弦应记住和弦的音程结构。

一、和弦的识别

1. 分析和弦的排列,如果都是按照三度关系排列则为原位;如果低音与高音是六度音程关系则为六和弦;如果低音与上方两音分别是四度和六度音程关系则为四六和弦;如果二度音程在最上方则为五六和弦;如果二度音程在中间则为三四和弦;如果二度音程在下方则为二和弦。

2. 将和弦音的排列调整为按三度关系排列,确定原位和弦名称。

3. 按照和弦结构确定和弦的最终名称。

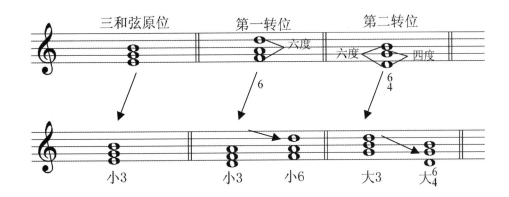

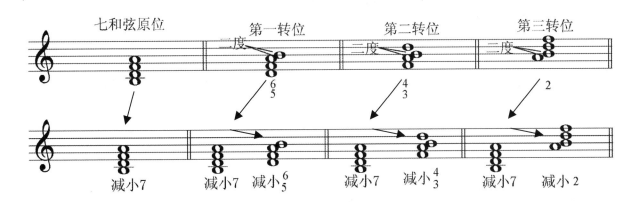

二、和弦的构成

1. 原位和弦的构成

根据题目要求，按照和弦结构构成和弦。

如果给出的是根音，向上构出其他音；如果给出的是三音，向下构出根音，向上构出其他音；如果给出的是五音，构三和弦向下构出三音和根音，构七和弦向下构出三音和根音、向上构出七音。如：

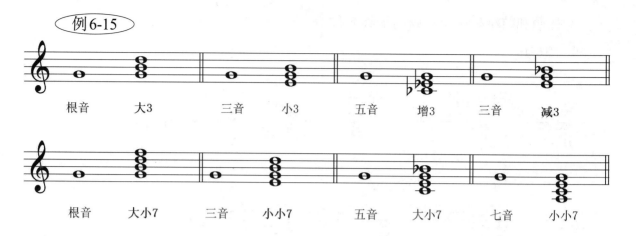

2. 转位和弦的构成

根据题目要求,按照1中的方法构出原位和弦,再进行转位。如:

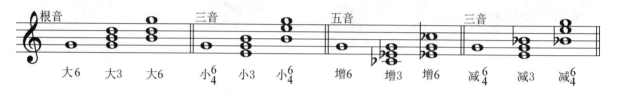

第四节 等和弦

音响效果相同,而记法和意义不同的和弦为等和弦。等和弦是由等音变化产生的。

一、名称相同的等和弦

和弦的音程结构不因为等音变化而改变(将和弦的所有音同时用上方或下方的等音来代替)。如:

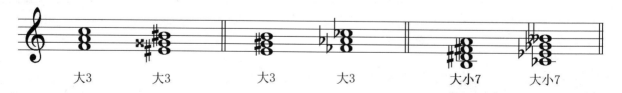

二、名称不同的等和弦

和弦的音程结构因为等音变化而改变（将和弦的部分音用等音来代替）。如：

练习六

一、写出下列三和弦的名称。

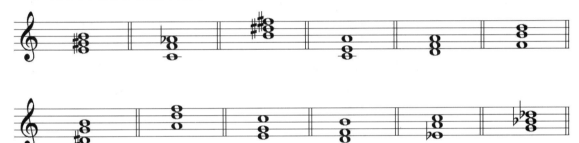

二、写出下列七和弦的名称。

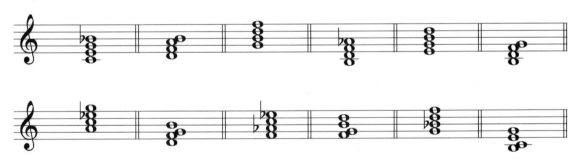

三、分别以 c^1、d^1、e^1、f^1、g^1、a^1、b^1 为根音构成大三和弦、小三和弦、增三和弦、减三和弦及其第一转位、第二转位。

四、分别以 c^1、d^1、e^1、f^1、g^1、a^1、b^1 为三音构成大三和弦、小三和弦、增三和弦、减三和弦。

五、分别以 c^2、d^2、e^2、f^2、g^1、a^1、b^1 为五音构成大三和弦、小三和弦、增三和弦、减三和弦。

六、分别以 c^1、d^1、e^1、f^1、g^1、a^1、b^1 为低音构成原位大三和弦、小三和弦及其转位。

七、分别以 c^1、d^1、e^1、f^1、g^1、a^1、b^1 为根音构成大小七和弦、小小七和弦、减小七和弦、减七和弦及其转位。

第七章 调式

第一节 调式

一、调式

几个高低不同的乐音(一般不超过七个,不少于三个),以某个音为中心,按照一定的逻辑关系排列起来形成的体系,叫作调式。常见的调式音是由七个音或五个音组成的。

调式的中心音叫作主音,它在调式中最稳定,其他音都是围绕着主音而进行的,乐曲的结束音往往是主音。

例7-1

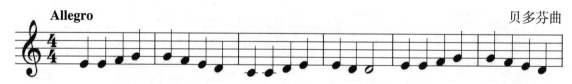

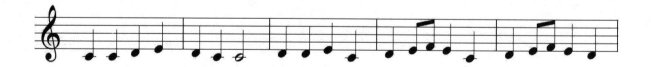

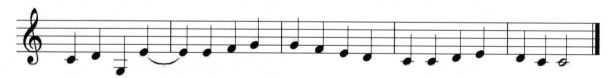

贝多芬曲

例7-1中的调式由七个音组成。

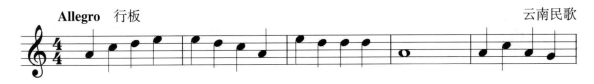

例7-2中的调式由五个音组成。

二、音阶

调式中的音,按照音高次序由主音到主音排列起来,叫作音阶。如:
C大调音阶:

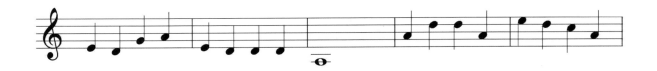

第二节 大调式与小调式

一、大调式

大调式是由七个音构成的一种调式。主音与上方第三个音为大三度。大调式旋律比较宽广、明亮。大调式的形式有三种。

1. 自然大调

以任何一音为主音,按照"全音、全音、半音、全音、全音、全音、半音"的顺序上行排列构成的调式为自然大调。

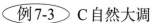 C自然大调

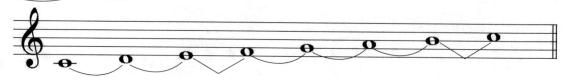

全音　　全音　　半音　　全音　　全音　　全音　　半音

唱名：do　　re　　mi　　fa　　sol　　la　　si　　do

自然大调的七个调式音级，自下而上分别用罗马数字Ⅰ、Ⅱ、Ⅲ、Ⅳ、Ⅴ、Ⅵ、Ⅶ标记。各音级名称依次为：主音、上主音、中音、下属音、属音、下中音、导音。其中Ⅰ、Ⅳ、Ⅴ级为正音级，Ⅱ、Ⅲ、Ⅵ、Ⅶ级为副音级。

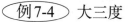 大三度

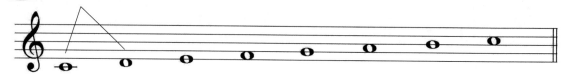

音级标记：Ⅰ　　Ⅱ　　Ⅲ　　Ⅳ　　Ⅴ　　Ⅵ　　Ⅶ　　Ⅰ

音级名称：主音　上主音　中音　下属音　属音　下中音　导音　主音

自然大调调式音阶的特点是：主音与上方第Ⅲ级音构成大三度音程；与上方第Ⅵ级音构成大六度音程。它们体现了大调明亮的色彩。

自然大调乐曲举例：

例7-5

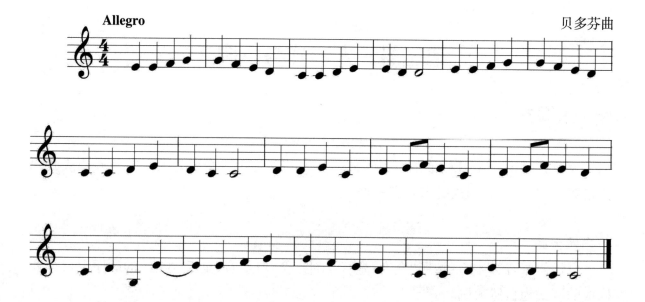

2. 和声大调

将自然大调的第Ⅵ级音降低一个半音就构成了和声大调。和声大调的特点是第Ⅵ级音与第Ⅶ级音形成了增二度音程。

例7-6 C和声大调

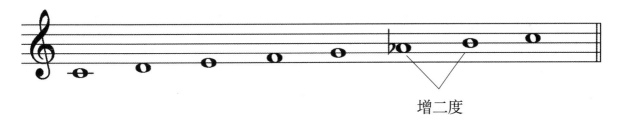

3. 旋律大调

将自然大调的第Ⅶ级音与第Ⅵ级音下行时都降低一个半音就构成了旋律大调。

例7-7 C旋律大调

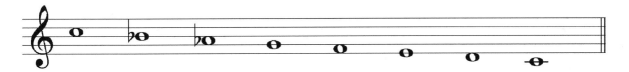

二、小调式

小调式也是由七个音构成的调式。主音与上方第三个音为小三度。小调式具有幽暗、柔和的色彩。小调式的形式有三种。

1. 自然小调

以任何一音为主音，按照"全音、半音、全音、全音、半音、全音、全音"的顺序上行排列构成的调式为自然小调。为了与大调区别，小调式主音用小写字母标记。如a小调、d小调等。

例7-8 a自然小调

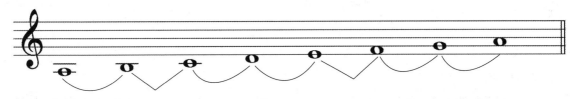

自然小调的七个调式音级,自下而上也分别用罗马数字Ⅰ、Ⅱ、Ⅲ、Ⅳ、Ⅴ、Ⅵ、Ⅶ标记。各音级名称依次为:主音、上主音、中音、下属音、属音、下中音、导音。其中Ⅰ、Ⅳ、Ⅴ级为正音级,Ⅱ、Ⅲ、Ⅵ、Ⅶ级为副音级。

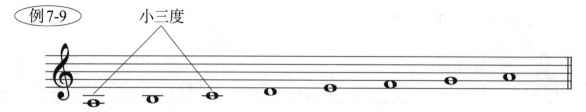

音级标记:　Ⅰ　　Ⅱ　　　Ⅲ　　　Ⅳ　　　Ⅴ　　　Ⅵ　　　Ⅶ　　　Ⅰ
音级名称:主音　上主音　　中音　　下属音　属音　　下中音　导音　　主音

自然小调调式音阶的特点是:主音与上方第Ⅲ级音构成小三度音程。

自然小调乐曲举例:

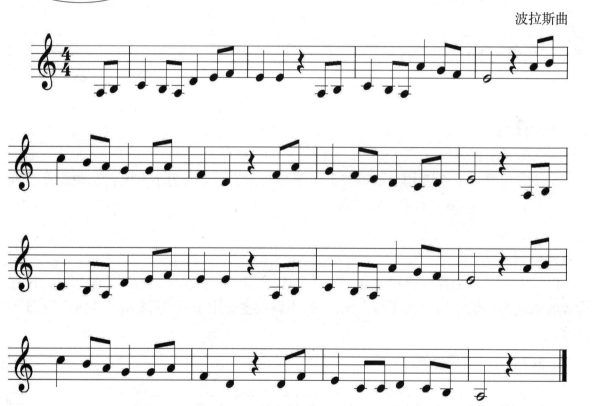

2. 和声小调

将自然小调的第Ⅶ级音升高一个半音就构成了和声小调。和声小调的特点是第Ⅵ级音与第Ⅶ级音形成了增二度音程。

例 7-11 a 和声小调

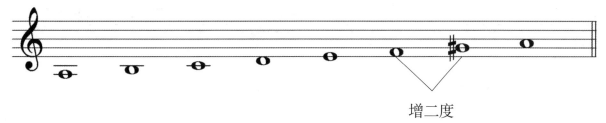

和声小调乐曲举例：

例 7-12 a 和声小调

舒曼《勇敢的骑士》

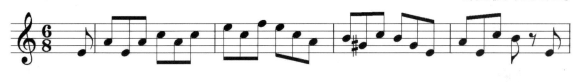

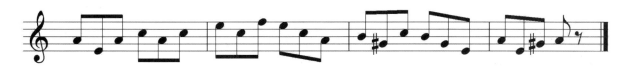

3. 旋律小调

将自然小调的第Ⅵ级音与第Ⅶ级音上行时都升高一个半音，下行时还原就构成了旋律小调。

例 7-13 a 旋律小调

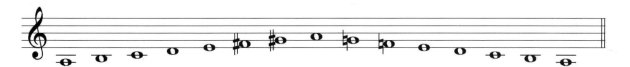

三、大小调式音级的特性

大小调的第Ⅰ、Ⅲ、Ⅴ级为稳定音，其中第Ⅰ级（主音）最稳定。第Ⅱ、Ⅳ、Ⅵ、Ⅶ级为不稳定音。不稳定音有进行到稳定音的倾向。

例 7-14 C 自然大调

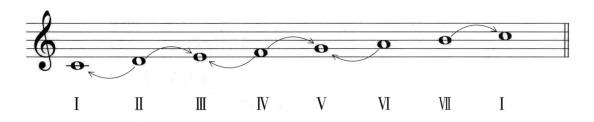

例 7-15　a自然小调

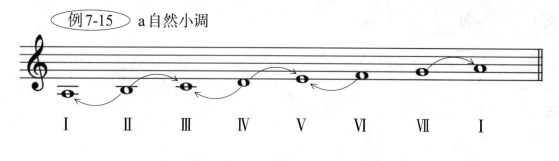

第三节　调与调号

调是调式音阶中主音的音高位置。调和调式的结合就是调性，如C大调、D大调、G大调、a小调等。

一、调号

调号是用来标明调的记号。在简谱中，调号是以1=C、1=A这样的形式来表示的。在五线谱中，是用集中记写在谱号后面的变音记号来表示的。如：

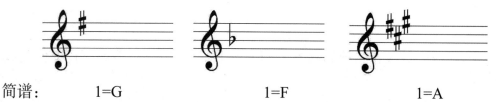

简谱：　　　　1=G　　　　　　　　1=F　　　　　　　　1=A

C大调、a小调的调式音阶的各音级与基本音级是一致的，所以没有升降号。如果以其他的音级为调式的主音，就需要用升降记号来调整音级关系，使其符合所构调式的音级结构。

如要想构出G大调"全音、全音、半音、全音、全音、全音、半音"的音级排列结构，就必须将第七级音（F）升高半音，其调号就是在高音谱号右边第五线上写一个升号，表示谱中所有的F都要升高一个半音。

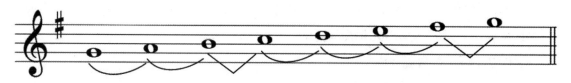

调号总是用同类的变音记号。分为升号调和降号调。

1. 升号调

用升号来调整音级关系而产生的调叫作升号调。升号调从C音开始,按纯五度关系向上依次产生以G、D、A、E、B、♯F、♯C为主音的大调式,其升号的顺序是:

音名:♯F ♯C ♯G ♯D ♯A ♯E ♯B

唱名:♯fa ♯do ♯sol ♯re ♯la ♯mi ♯si

记忆口诀为:fa do sol re la mi si

书写时,第一个升号记在高音谱表第五线的F音上或低音谱表第四线的F音上。按照低四度或高五度的音程关系依次写出(不能用加线)。

例7-17

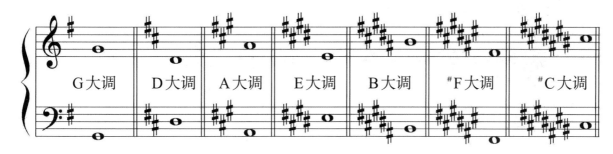

识别升号调时,记住最后一个升号是该大调的导音,向上推一个小二度就是该调的主音。主音的音名就是调名。

例7-18

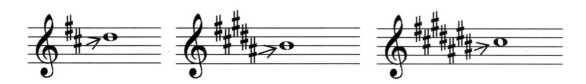

♯C上方小二度D大调　　　♯A上方小二度B大调　　　♯B上方小二度♯C大调

2. 降号调

用降号来调整音级关系而产生的调叫作降号调。降号调从C音开始,按纯五度关系向下依次产生以F、♭B、♭E、♭A、♭D、♭G、♭C为主音的大调式,其降号的顺序是:

音名:♭B ♭E ♭A ♭D ♭G ♭C ♭F

唱名:♭si ♭mi ♭la ♭re ♭sol ♭do ♭fa

记忆口诀为:si mi la re sol do fa(与升记号的顺序正好相反)

书写时,第一个降号记在高音谱表第三线的B音上或低音谱表第二线的B音上。按照高四度或低五度的音程关系依次写出(不能用加线)。

例 7-19

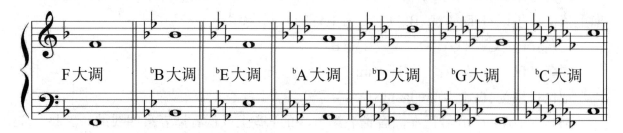

识别降号调时,除一个降号F大调外,其他降号调倒数第二个降号是该大调的主音,主音的音名就是调名。

例 7-20

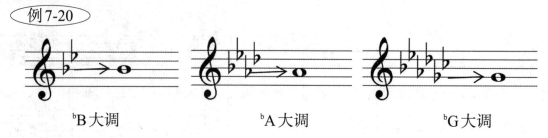

二、等音调

调号是按照纯五度关系产生的,所以称为五度循环。按五度向上推,升号逐渐增加,降号逐渐减少;按五度向下推,降号逐渐增加,升号逐渐减少。如下图:

例 7-21

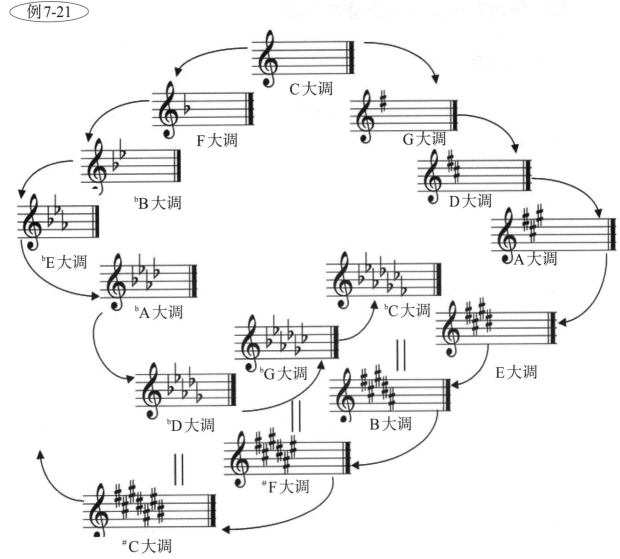

两个调所有的音级都是等音,而且具有同样的调式意义,这样的两个调叫作等音调。在七个升降号以内的各调中有三对等音调:

B大调=♭C大调　　♯F大调=♭G大调　　♯C大调=♭D大调

三、唱名法

唱名法有首调唱名法和固定唱名法两种。

（1）首调唱名法:do、re、mi……根据主音来确定,主音都唱do。这与简谱的唱法相同,如1=C、1=G等。

（2）固定唱名法:不论什么调C都唱do、D都唱re……

四、平行大小调与同主音大小调

1. 平行大小调

音列相同、调号相同的大调与小调,叫作平行大小调,也叫作关系大小调。其主音相差一个小三度音程,即关系大小调大调主音是小调上方小三度音、小调主音是大调下方小三度。因此,小调的调号要根据其关系大调的调号来确定,如C大调的关系小调是a小调,它们都没有调号;G大调的关系小调是e小调,它们的调号都是一个升号。

例7-22

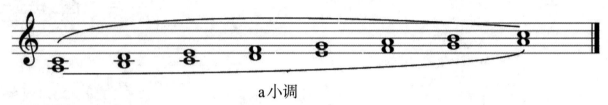

2. 同主音大小调

以同一音级为主音的大小调叫作同主音大小调。同主音大调比同主音的小调多三个升号,同主音小调比同主音大调多三个降号。如:

例7-23

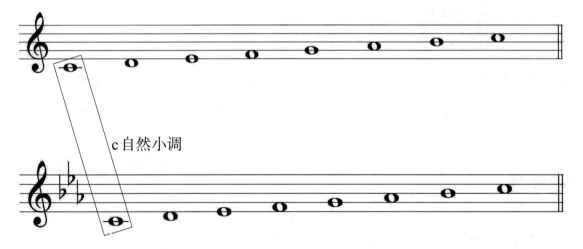

第四节 民族调式

民族调式是我国民族民间音乐发展过程中形成并广泛使用的调式,其种类丰富。应用最广泛的是五声调式和以五声音阶为基础的六声调式、七声调式。

一、五声调式

以一个音为基础,根据"五度相生律"原理向上依次类推,所得到的五个音组成的调式,叫作五声调式。这五个音依次为宫、徵、商、羽、角。

例7-24

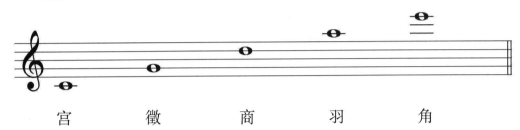

宫　　　　徵　　　　商　　　　羽　　　　角

这五个音按照音高顺序宫、商、角、徵、羽排列起来就是五声音阶。这五个音叫作正音,其中每一个音都可以做主音构成五声调式。

例7-25

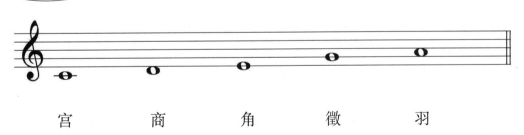

宫　　　　商　　　　角　　　　徵　　　　羽

五声调式有五种:

(1) 宫调式:以宫音为主音的调式。

大二　　大二　　小三　　大二　　小三

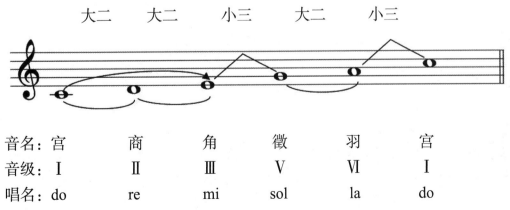

音名:宫　　　商　　　角　　　徵　　　羽　　　宫
音级:Ⅰ　　　Ⅱ　　　Ⅲ　　　Ⅴ　　　Ⅵ　　　Ⅰ
唱名:do　　　re　　　mi　　　sol　　　la　　　do

例7-26 五声C宫调式

中快板　　　　　　　　　　　　　　　　　　　　　　　　　　山东民歌

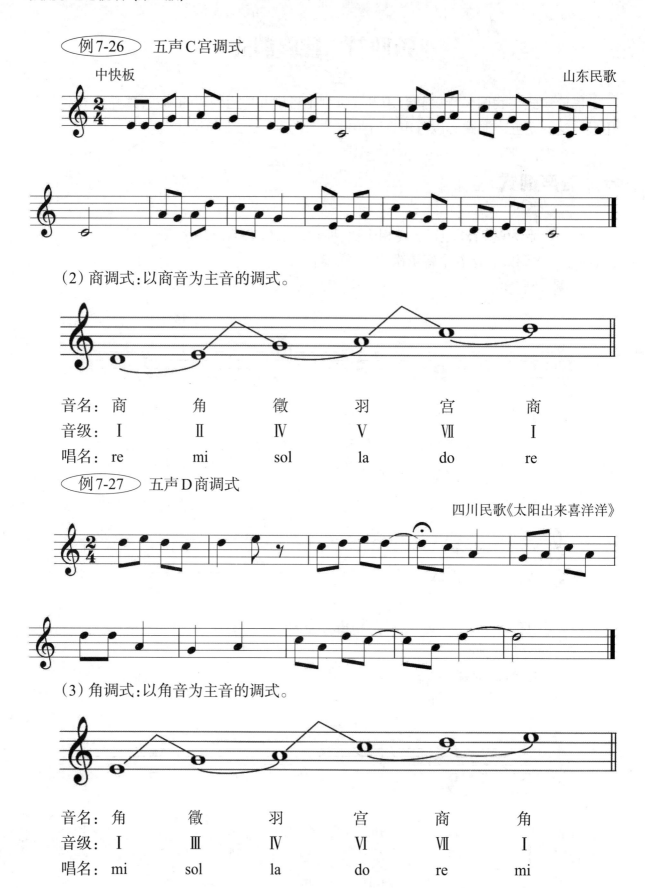

（2）商调式：以商音为主音的调式。

音名:	商	角	徵	羽	宫	商
音级:	Ⅰ	Ⅱ	Ⅳ	Ⅴ	Ⅶ	Ⅰ
唱名:	re	mi	sol	la	do	re

例7-27 五声D商调式

四川民歌《太阳出来喜洋洋》

（3）角调式：以角音为主音的调式。

音名:	角	徵	羽	宫	商	角
音级:	Ⅰ	Ⅲ	Ⅳ	Ⅵ	Ⅶ	Ⅰ
唱名:	mi	sol	la	do	re	mi

例7-28 五声E角调式

江苏民歌

(4) 徵调式:以徵音为主音的调式。

音名:	徵	羽	宫	商	角	徵
音级:	I	II	IV	V	VI	I
唱名:	sol	la	do	re	mi	sol

例7-29 五声G徵调式

《浏阳河》唐壁兴曲

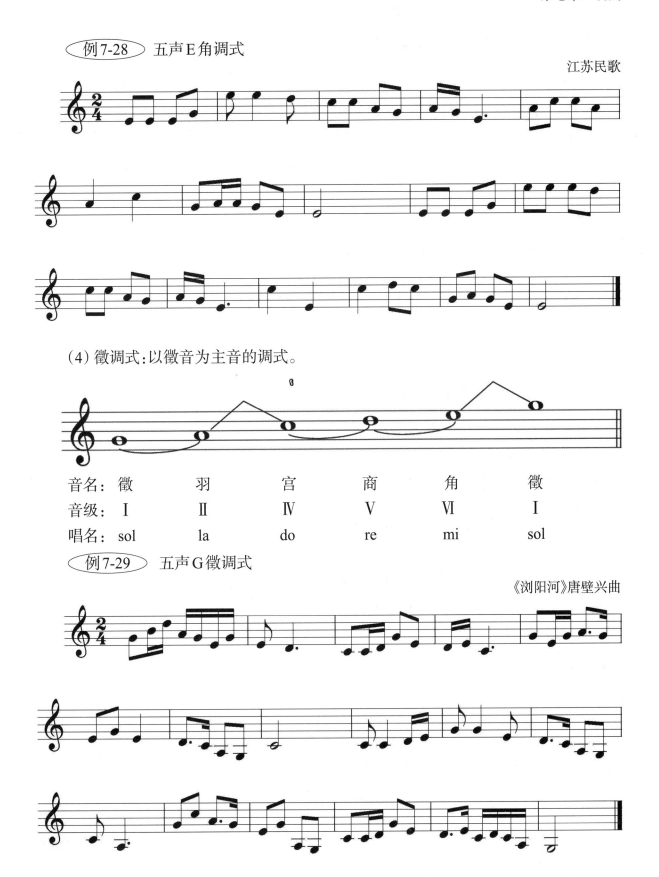

(5) 羽调式：以羽音为主音的调式。

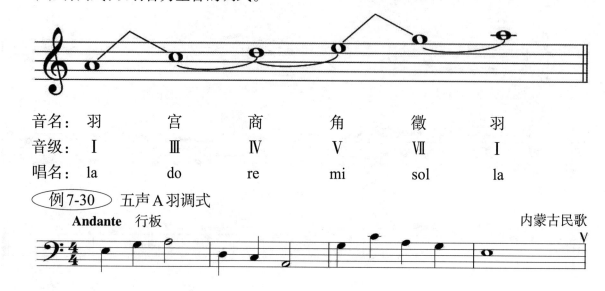

音名：	羽	宫	商	角	徵	羽
音级：	Ⅰ	Ⅲ	Ⅳ	Ⅴ	Ⅶ	Ⅰ
唱名：	la	do	re	mi	sol	la

例7-30 五声A羽调式

Andante 行板 内蒙古民歌

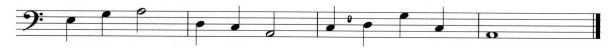

五声调式音阶结构的特点是：

① 相邻两音级间没有半音。

② 相邻两音级间的距离是大二度或小三度。

③ 宫音和角音的音程关系为大三度（唯一的），这是五声音阶的特征音程。

④ 宫调式和徵调式色彩比较明亮，羽调式和角调式色彩比较暗淡，商调式介于两者之间。

五声调式的骨干音也是主音、属音和下属音，宫调式没有下属音，角调式没有属音。

为了方便起见，五声调式各音级的标记，习惯上以七声调式来标记。

二、六声调式

在五声调式的基础上增加一个偏音就构成了六声调式。偏音有四个：清角（角音上方小二度）、变宫（宫音下方小二度）、变徵（徵音下方小二度）和闰（宫音下方大二度）。与五声调式相比，六声调式音阶中产生了小二度的音程关系。

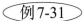

六声C宫调式(加清角)

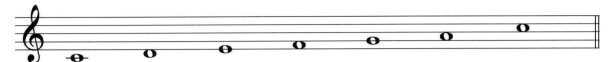

六声C宫调式(加变宫)

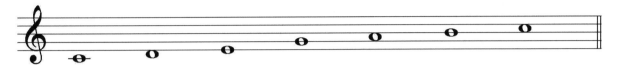

三、七声调式

在五声调式的基础上,增加两个偏音就构成了七声调式。七声调式有三类十五种(在每一类中五个正音都可以做主音)。

(1) 清乐音阶:在五声音阶的基础上增加清角和变宫构成。

例7-32 清乐七声C宫调式音阶

例7-33 清乐七声C徵调式

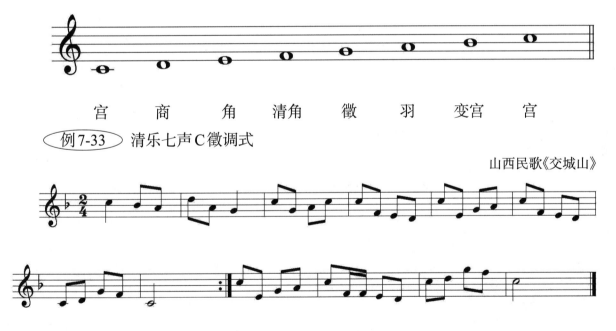

(2) 雅乐音阶:在五声音阶的基础上增加变徵和变宫构成。

例 7-34 雅乐七声 C 宫调式音阶

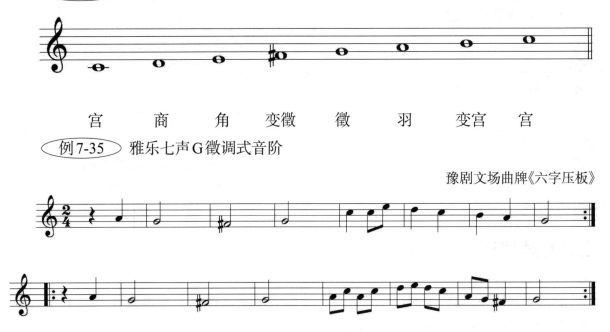

宫　商　角　变徵　徵　羽　变宫　宫

例 7-35 雅乐七声 G 徵调式音阶

豫剧文场曲牌《六字压板》

（3）燕乐音阶：在五声音阶的基础上增加清角和闰构成。

例 7-36 燕乐七声 C 宫调式音阶

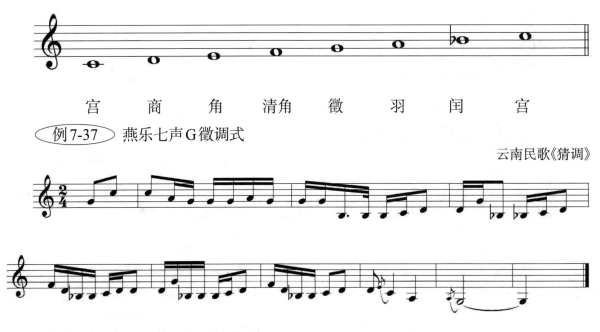

宫　商　角　清角　徵　羽　闰　宫

例 7-37 燕乐七声 G 徵调式

云南民歌《猜调》

四、同宫系统各调及同主音各调

1. 同宫系统各调

宫音相同的调式，称为同宫系统各调。它们主音不同、结构不同但音列相同、调号相同。宫调式使用哪种调号，它们就使用哪种调号。宫调式的调号与同名的大调相同。

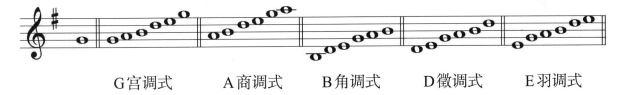

例7-38 G宫系统

G宫调式　　　A商调式　　　B角调式　　　D徵调式　　　E羽调式

2. 同主音各调

主音相同的调式,称为同主音各调。它们宫音和调号不同。

例7-39 （以C为主音的五个民族调式的调名、调号）

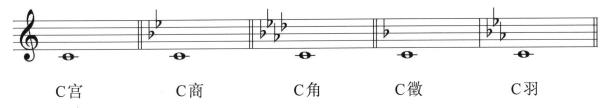

C宫　　　　C商　　　　C角　　　　C徵　　　　C羽

第五节　作品中调式的识别

由于各种不同的调式有其独特的音阶结构、主音特点、旋律效果以及不同的调高等等,识别调式,我们可以通过视唱、视奏,分析旋律的主要特点来进行。

1. 确定调式主音

一般情况下,乐曲旋律大多结束在主音上。

2. 结合调号及临时升降记号排列音阶

从主音开始,结合调号及临时升降记号,将乐曲中出现的音由低到高排列起来。

3. 分析调式的结构特点

（1）如果音阶有七个音并且没有临时升降记号,则有以下可能：

①主音首调唱名为do和la上,则有可能是自然大小调或七声清乐宫调式、七声清乐羽调式。这要根据旋律进行的特点、旋律的风格来具体确定。大小调式Ⅰ、Ⅳ、Ⅴ级是旋律的主干音,出现较多,并且在强拍和长音上；民族调式偏音用得较少,经常在弱拍、短音上。

②主音首调唱名为re、mi、sol上,则有可能为七声清乐商调式、七声清乐角调式、七声清乐徵调式。

（2）如果七个音阶有临时升降记号,则可以根据各种调式加临时升降记号的音级来确定。如出现♯sol则为和声小调；出现♭la则为和声大调；上行出现♯fa、♯sol则为旋律小调；

下行出现 ♭si、♭la 则为旋律大调；出现 #fa 则为七声雅乐调式；出现 ♭si 则为七声燕乐调式。

（3）如果有五个音，则根据宫与角的唯一大三度来找到宫音，再确定调式。

4. 确定调式名称

调式名称一定是主音音名加调式类别。

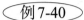

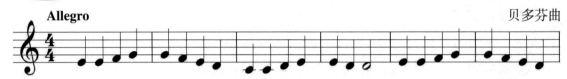

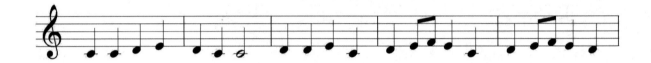

此曲出现了七个音，从旋律风格上来分析为 C 自然大调。

例 7-41

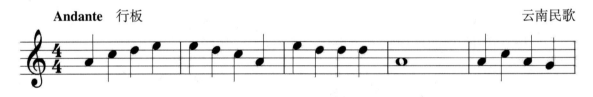

此曲只有五个音，从唯一的大三度找出宫音为 C，旋律结束在主音 A 上，所以为五声 A 羽调式。

练习七

一、在大谱表上分别写出一至七个升号调和降号调的调号及其大调调号。

二、写出下列各调号的大调调名,并用全音符标出主音位置。

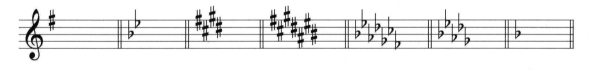

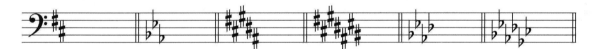

三、写出下列各调的调号,并用全音符标出主音位置。

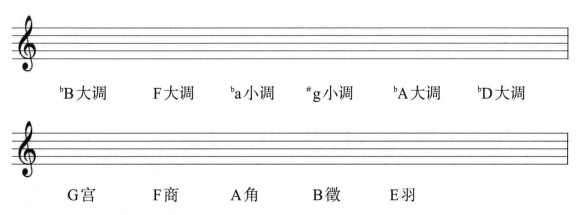

e小调　　　　♯C大调　　　e小调　　　E大调　　　♯d小调　　　♭G大调

F宫　　　　C商　　　C角　　　D徵　　　B羽

四、写出下列调式音阶，并标出音级的级数及名称。

D自然大调

f自然小调

五、分别以E、♯C、♭E、♭D为主音写出自然大调、和声大调、旋律大调的调式音阶(用调号)。

六、分别以 d、#c、g、♭e 为主音写出自然小调、和声小调、旋律小调的调式音阶（用调号）。

七、写出以 G、F、B 为主音的自然大小调音阶（用调号）。

八、写出以 D 为宫音的五种五声调式音阶（用调号）。

九、写出以A为宫音的十五种七声调式(用调号)。

十、写出以F为主音的五种五声调式(用调号)。

十一、分析视唱部分乐曲的调式。

第八章　调式中的音程与和弦

第一节　调式中的音程

一、大小调式中的音程

1. 自然大小调中的音程

在自然大小调中可以产生的音程有：纯一度、小二度、大二度、小三度、大三度、纯四度、增四度、减五度、纯五度、小六度、大六度、小七度、大七度、纯八度这十四种基本音程。

2. 和声大小调中的音程

和声大调由于♭Ⅵ，所以♭Ⅵ与Ⅶ构成增二度、减七度；♭Ⅵ与Ⅲ构成增五度、减四度。和声小调由于♯Ⅶ，所以♯Ⅶ与Ⅵ构成增二度、减七度；♯Ⅶ与Ⅲ构成增五度、减四度。它们是和声大小调的特性音程。

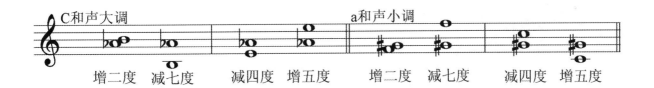

二、稳定音程与不稳定音程

从构成音程各音的稳定与不稳定来说，音程可以分为稳定音程和不稳定音程。

由稳定音级Ⅰ、Ⅲ、Ⅴ级构成的音程，叫作稳定音程。

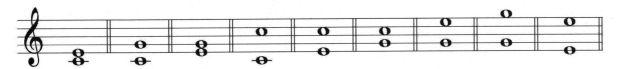

由不稳定音级Ⅱ、Ⅳ、Ⅵ、Ⅶ级或一个稳定音级与一个不稳定音级构成的音程,叫作不稳定音程。不稳定音程需要解决到稳定音程。其解决方法为:根据调式音级的稳定性,使不稳定音级解决到最近的稳定音级,解决时要避免平行五、八度的进行。

C大调

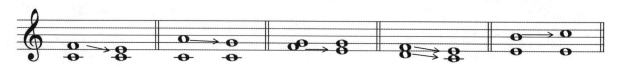

第二节　调式中的和弦

一、大小调式中的三和弦

在大小调各音级上可以构成以下和弦:
C大调

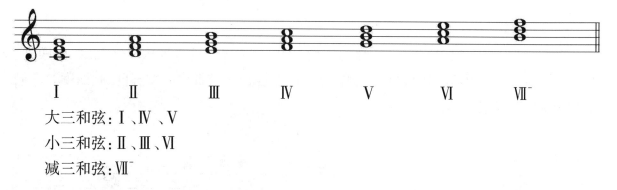

大三和弦:Ⅰ、Ⅳ、Ⅴ

小三和弦:Ⅱ、Ⅲ、Ⅵ

减三和弦:Ⅶ⁻

a小调

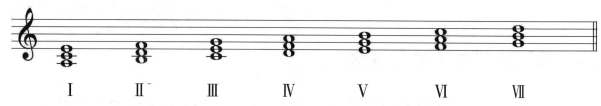

大三和弦:Ⅲ、Ⅵ、Ⅶ

小三和弦:Ⅰ、Ⅳ、Ⅴ

减三和弦:Ⅱ⁻

a 和声小调

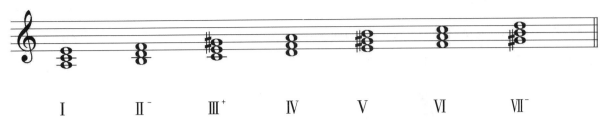

大三和弦：Ⅴ、Ⅵ
小三和弦：Ⅰ、Ⅳ
减三和弦：Ⅱ⁻、Ⅶ⁻
增三和弦：Ⅲ⁺

在调式正音级Ⅰ级、Ⅳ级、Ⅴ级上构成的三和弦为正三和弦，副音级Ⅱ级、Ⅲ级、Ⅵ级、Ⅶ级上构成的三和弦为副三和弦。大调正三和弦均为大三和弦，小调正三和弦均为小三和弦。

二、大小调式中的属七和弦及其解决

在大小调式的第Ⅴ级（属音）上构成的七和弦叫属七和弦。在自然大调、和声小调中，属七和弦是大小七和弦。

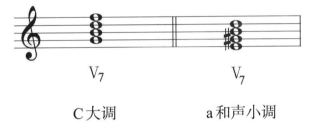

属七和弦的解决方法是：以不稳定音到稳定音的倾向性为根据进行到主音三和弦。具体方法为：

第Ⅴ级在原位属七和弦中进行到第Ⅰ级，在其他转位属七和弦中保持；

第Ⅶ级、第Ⅱ级进行到第Ⅰ级；

第Ⅳ级进行到第Ⅲ级。

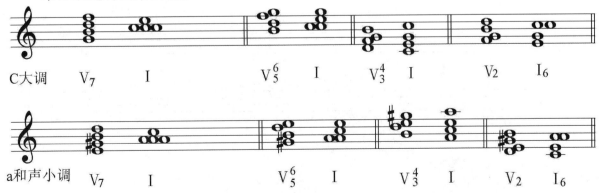

三、大小调式中的导七和弦及其解决

在大小调式的第Ⅶ级（导音）上构成的七和弦叫导七和弦。自然大调中，导七和弦为半减七和弦。和声大、小调中，导七和弦为减七和弦。

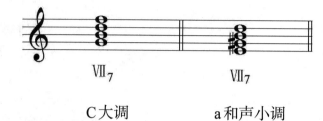

它们的解决方法是根据稳定音到不稳定音的倾向，都解决到重复三音的主三和弦。具体为：

第Ⅶ级进行到第Ⅰ级；

第Ⅳ级、第Ⅱ级进行到第Ⅲ级；

第Ⅵ级进行到第Ⅴ级。

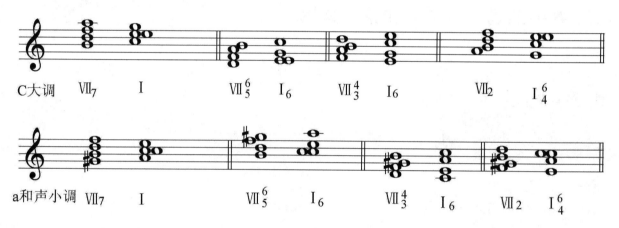

练习八

一、写出G自然大调和d自然小调中的所有大二度音程。

二、写出 G 和声大调和 d 和声小调的特性音程。

三、写出 G、F、D、A 自然大调的正三和弦。

四、写出 ♭B、♭E 自然大调的副三和弦。

五、写出 a、d、f、g 和声小调的正三和弦。

六、写出 d、e 和声小调的副三和弦。

七、写出G自然大调的属七和弦及导七和弦,并解决。

八、写出d和声小调的属七和弦及导七和弦,并解决。

视唱部分

第九章 五线谱视唱

第一节 全音符、二分音符、八分音符

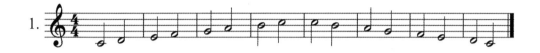

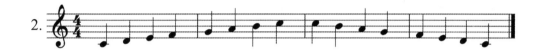

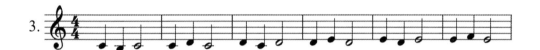

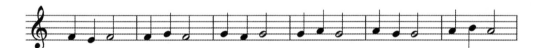

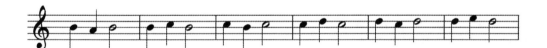

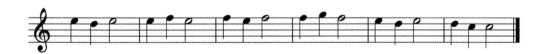

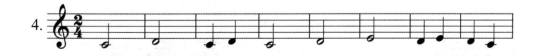

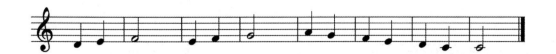

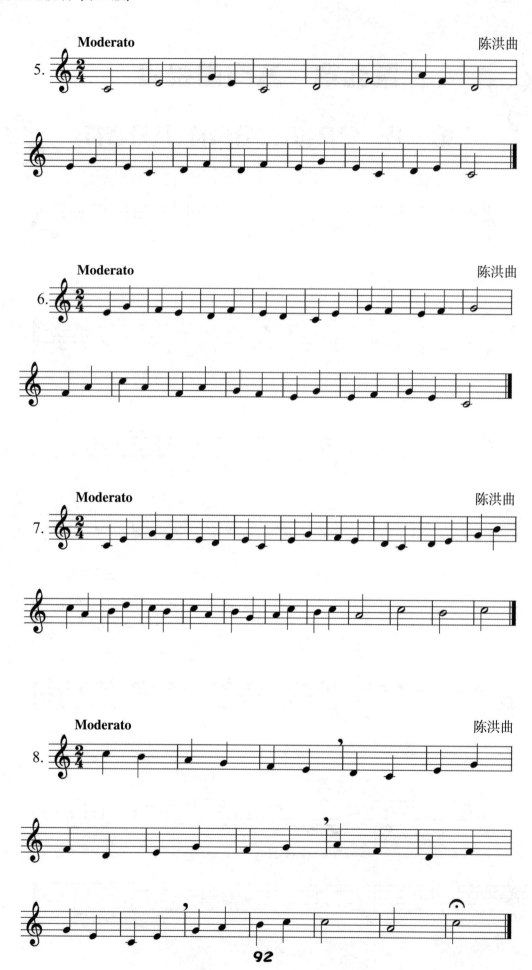

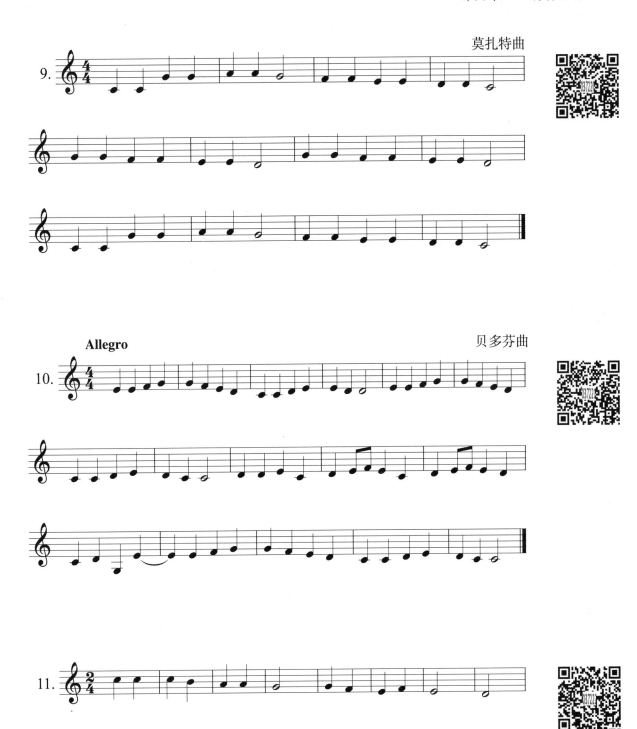

12.

Andante　行板　　　　　　　　　　　　　　　　　　　　　　　　云南民歌
13.
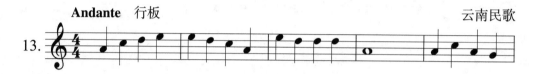

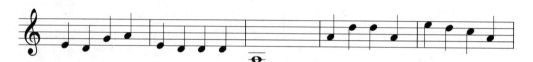

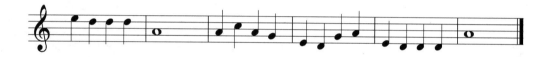

14.
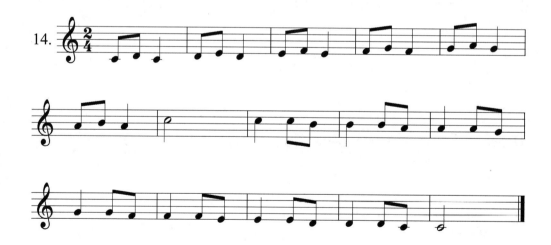

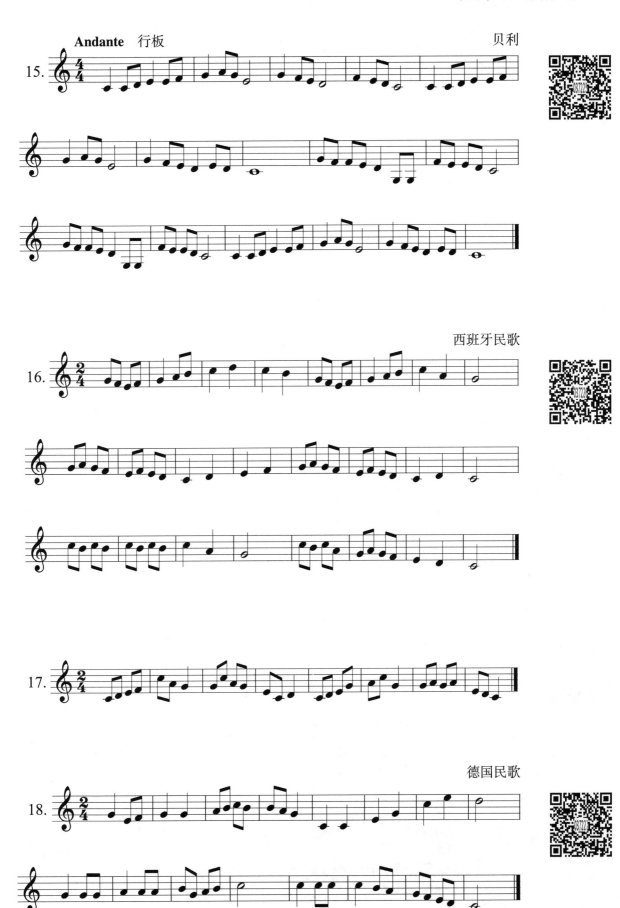

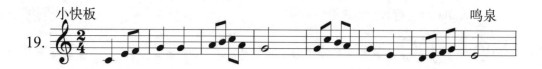
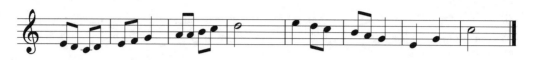
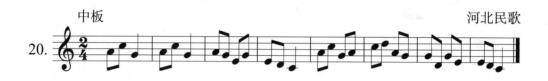

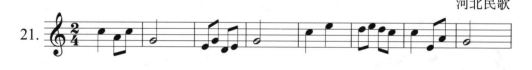
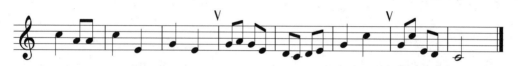

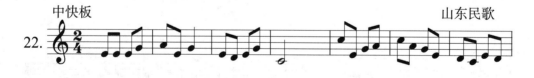
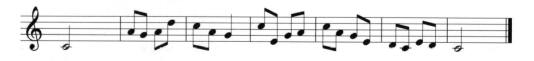
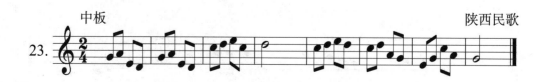

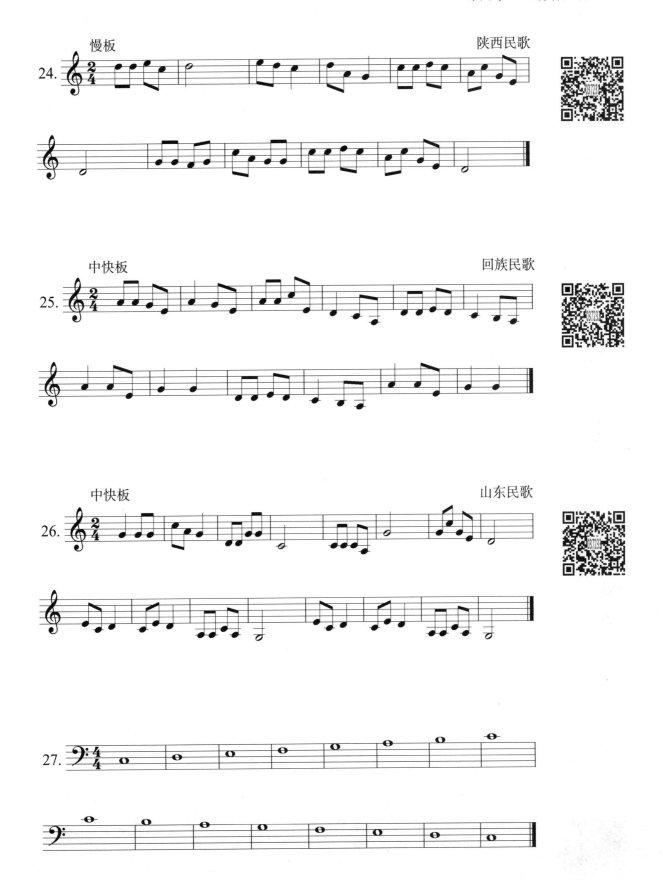

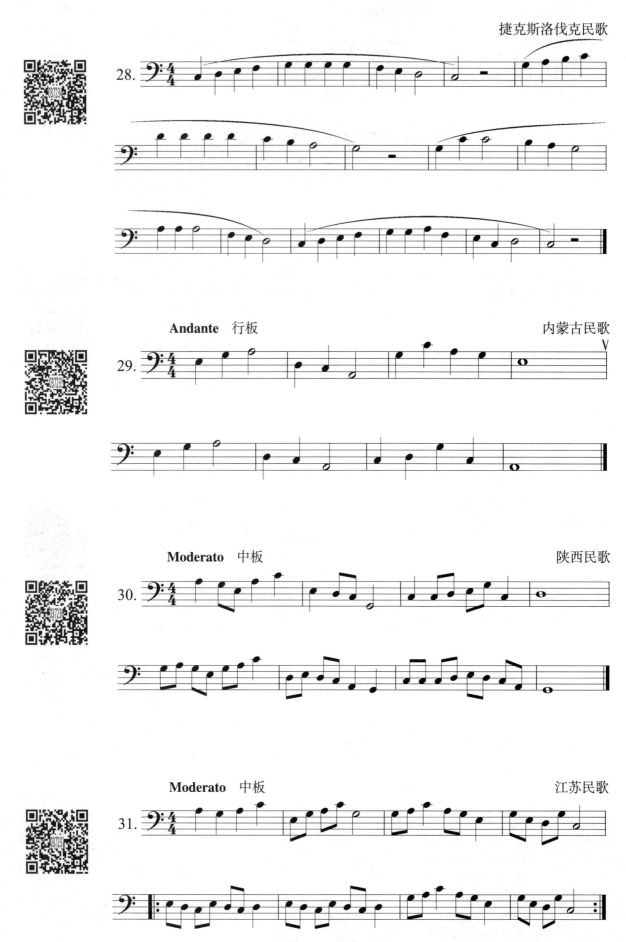

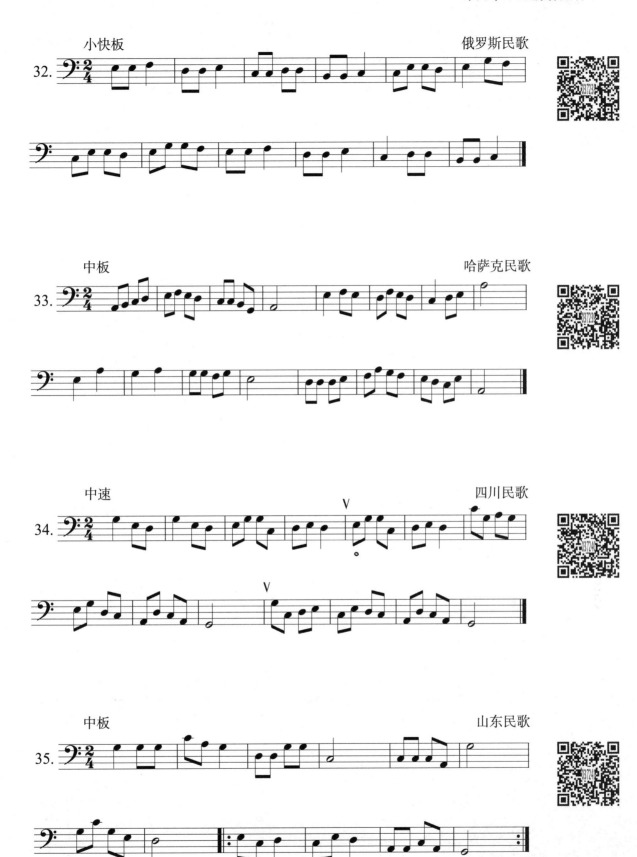

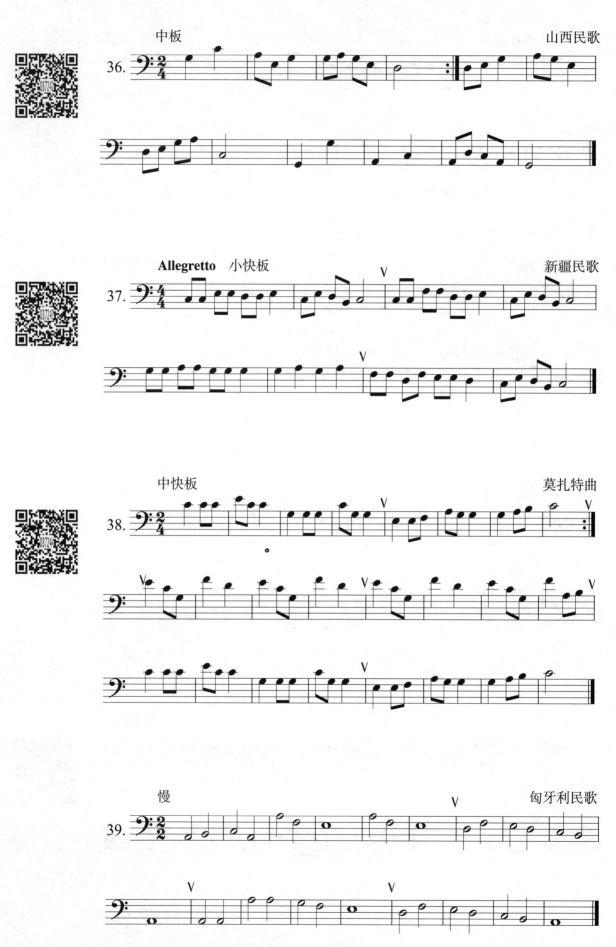

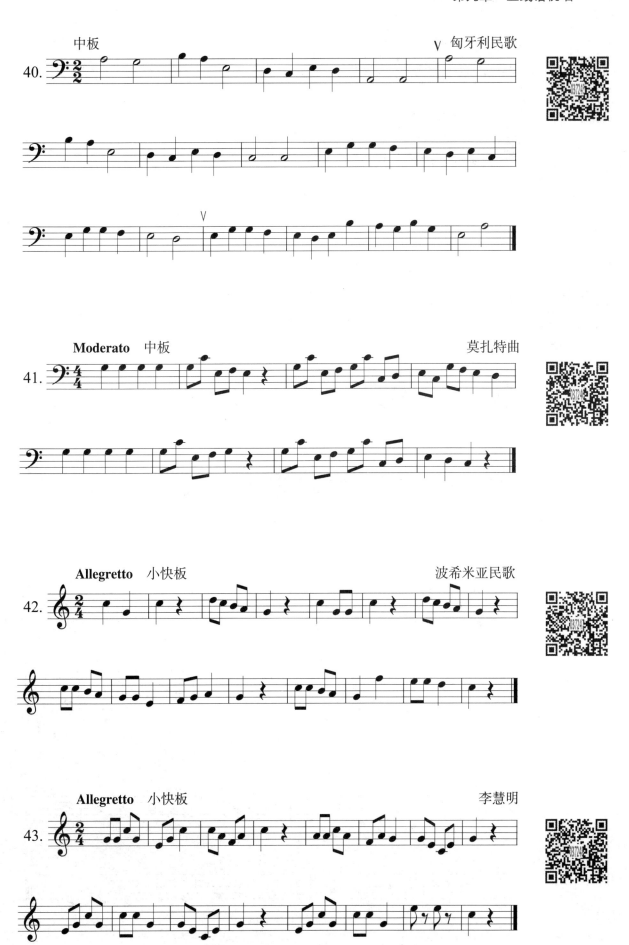

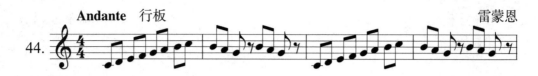
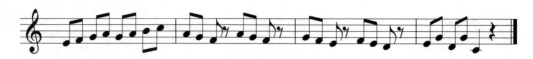

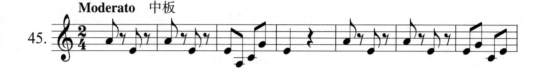
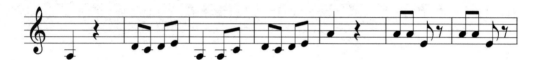
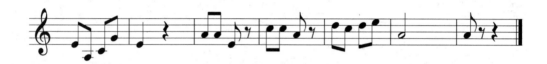

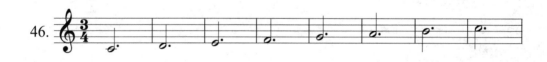
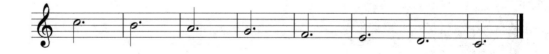

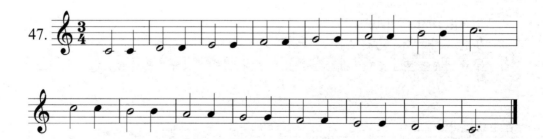

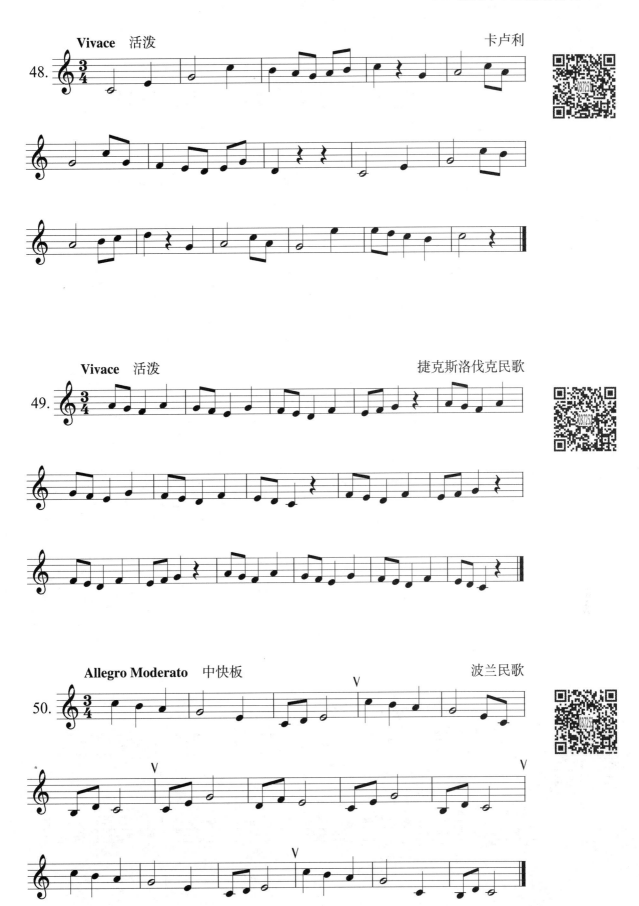

第二节　十六分音符、附点音符

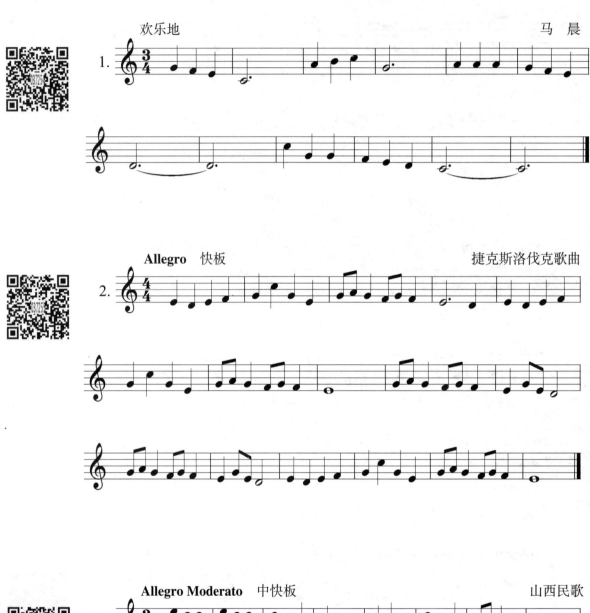

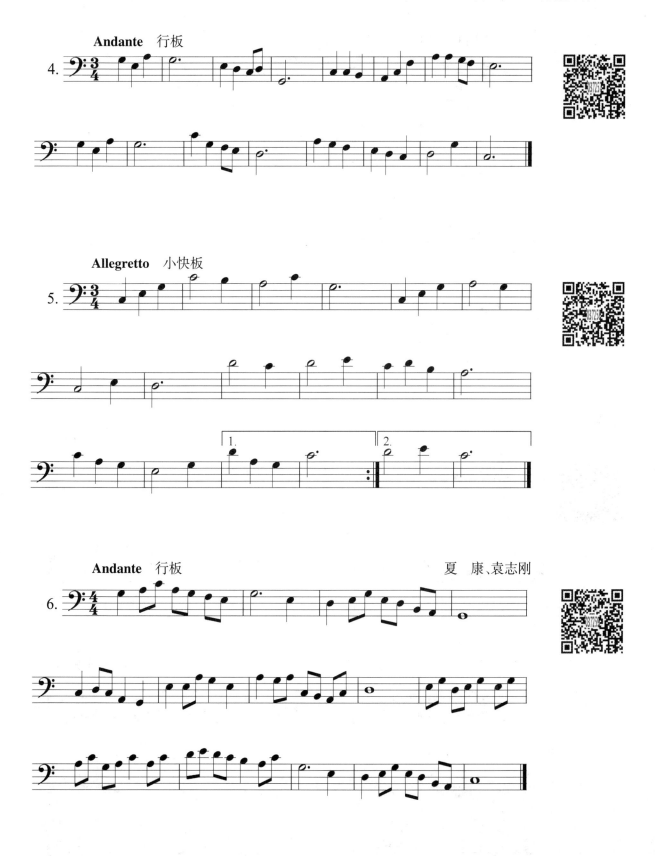

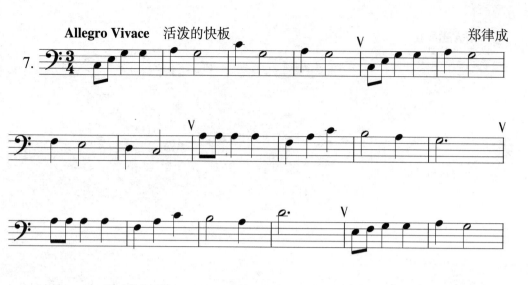

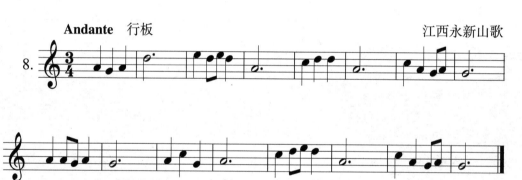
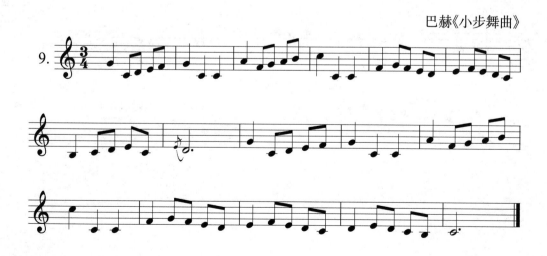

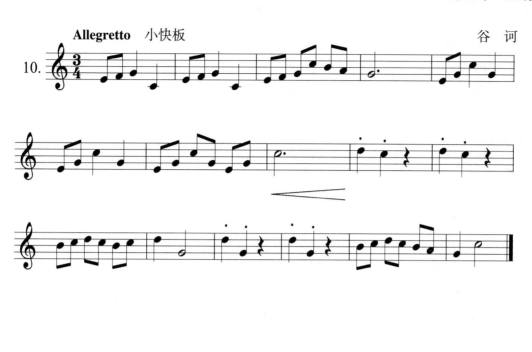
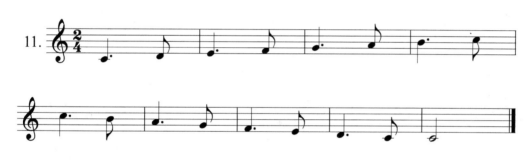
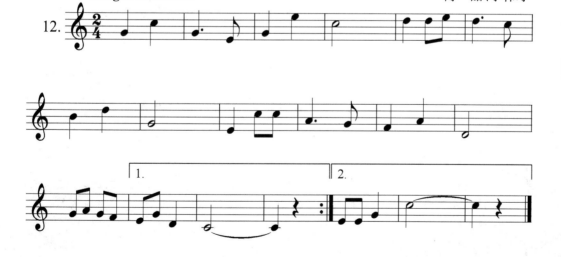

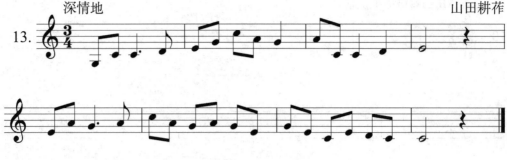
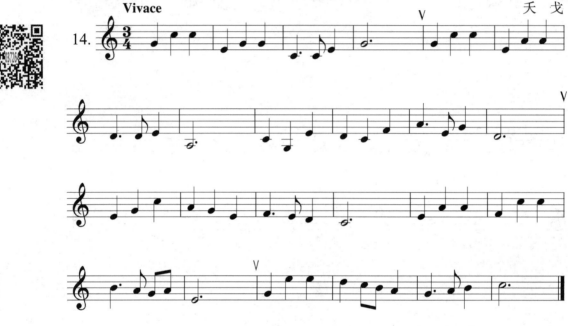

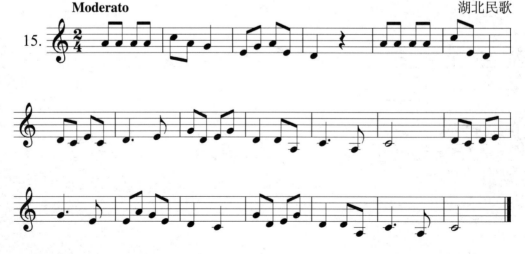

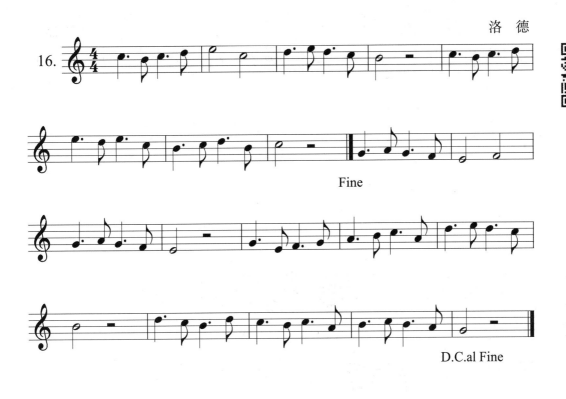

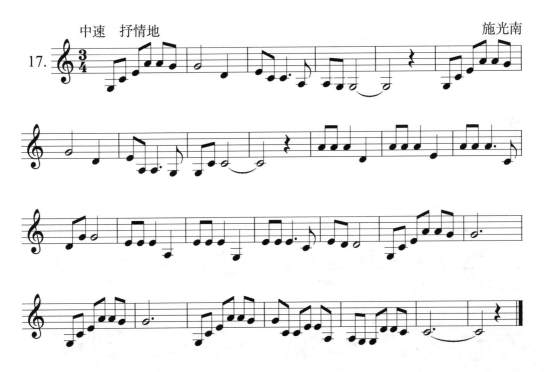

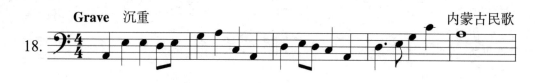
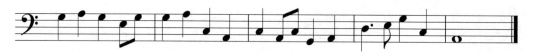

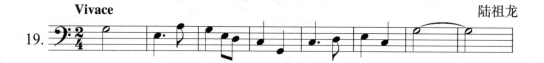
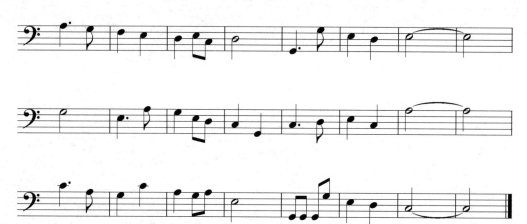

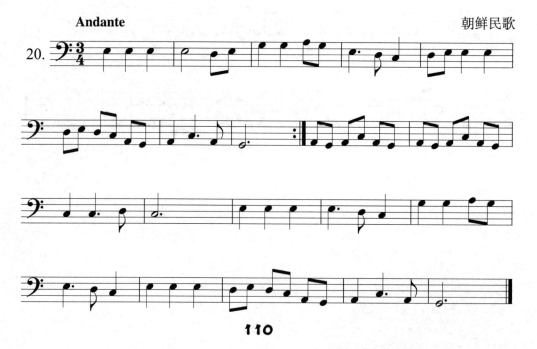

第九章 五线谱视唱

Moderato 钟庆民
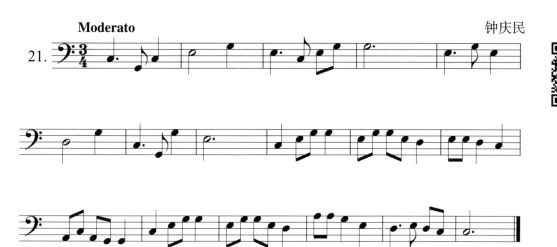

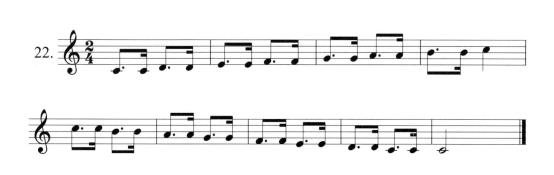

Tempo di Marcia 进行曲速度 傅庚辰
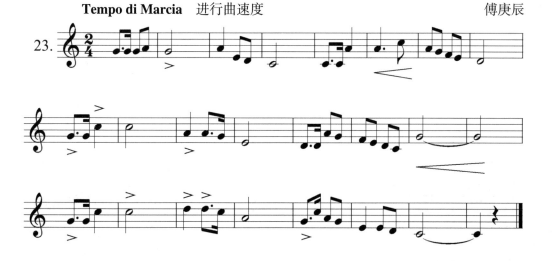

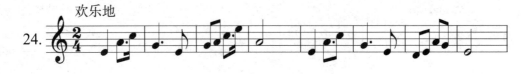
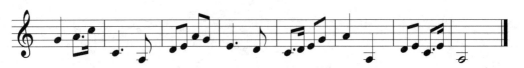

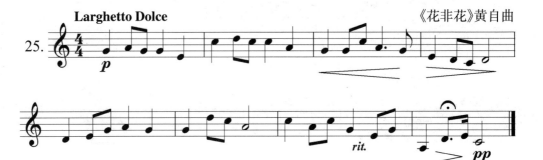

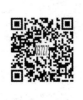
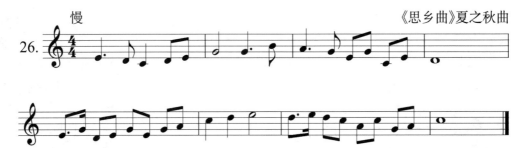

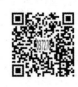
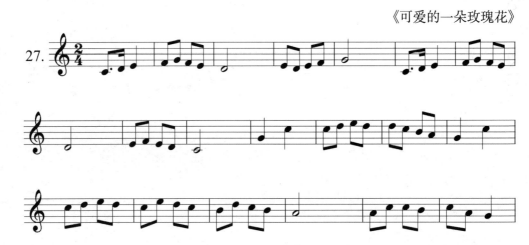

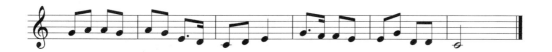

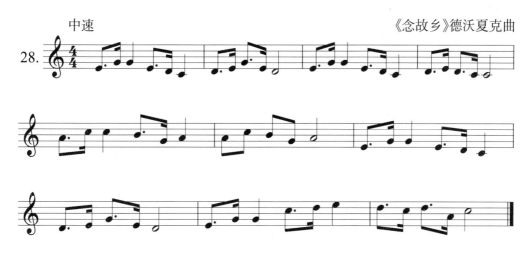

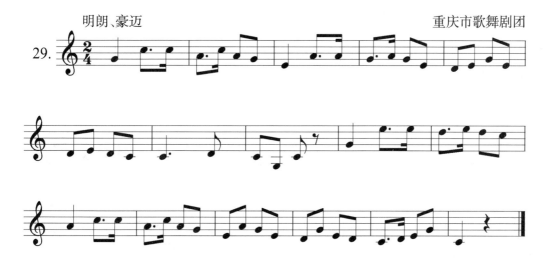

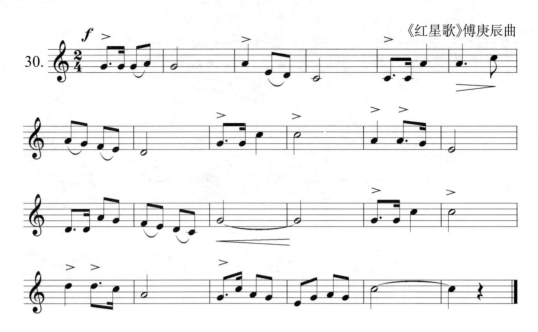

30. 《红星歌》傅庚辰曲

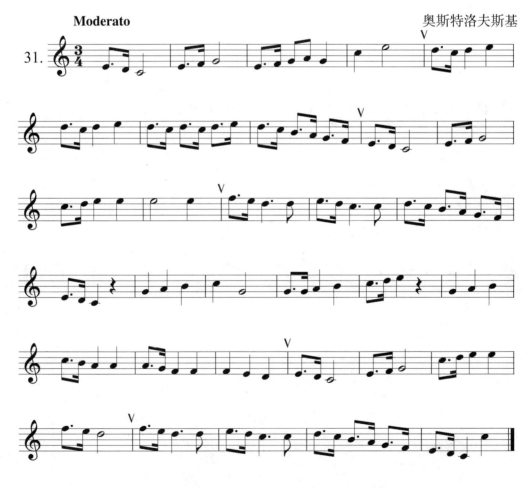

31. Moderato　　　　　　　　　　　　奥斯特洛夫斯基

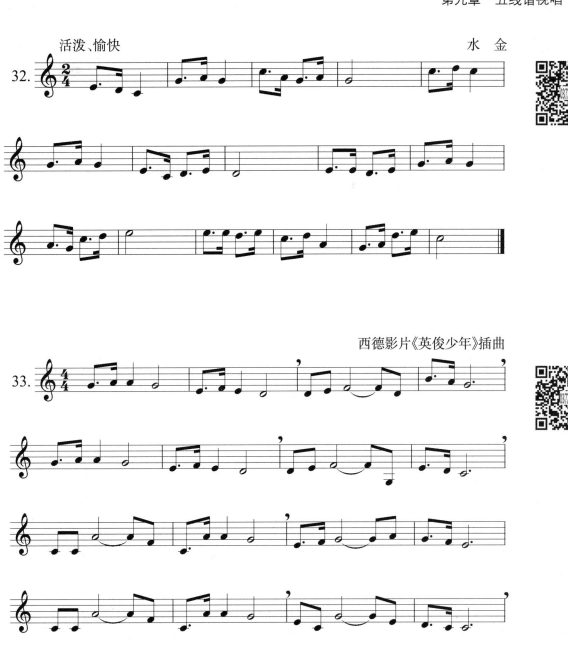

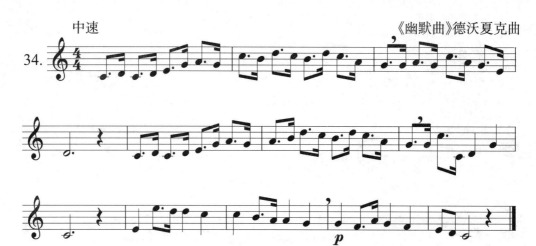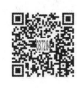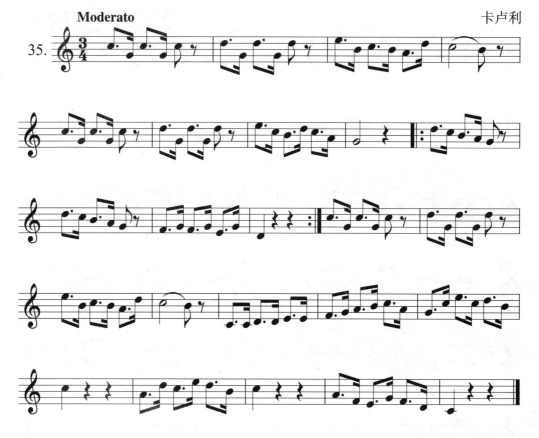

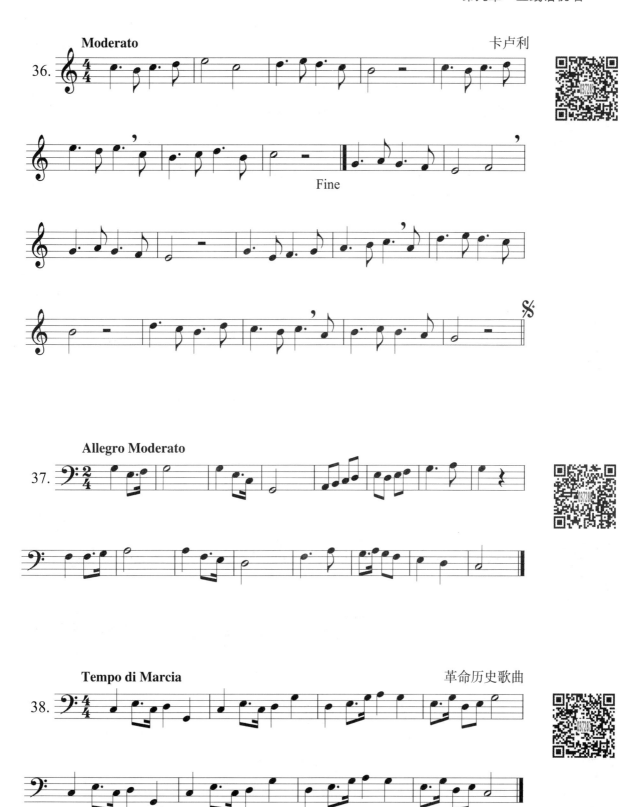

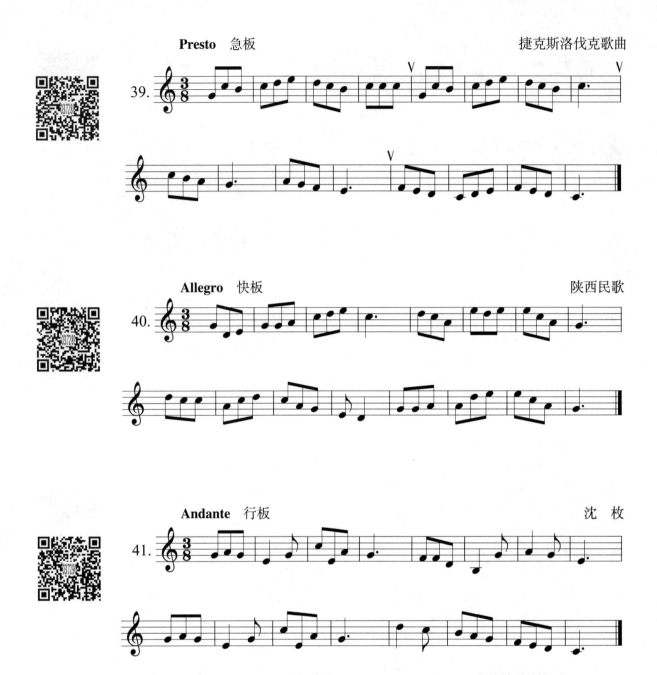

42. 司茅尔伍德

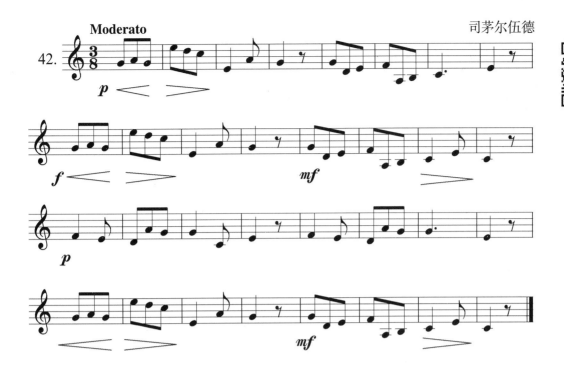

43. 居乃明、韩文昌

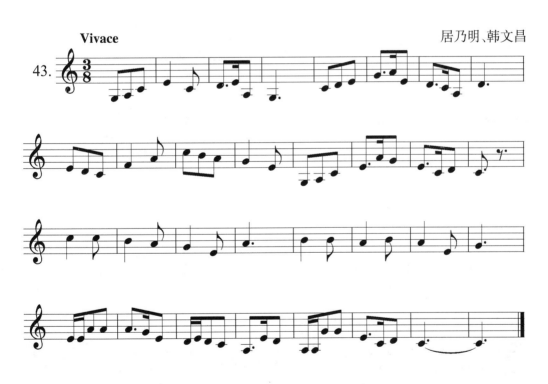

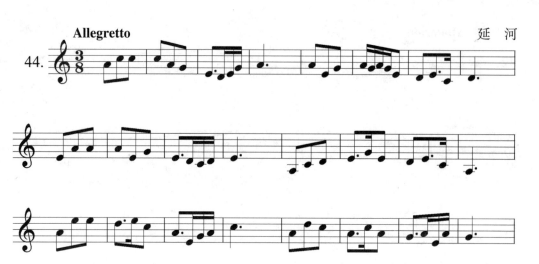

延 河

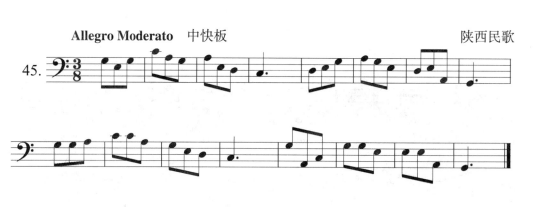

陕西民歌

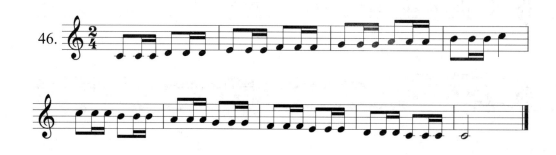

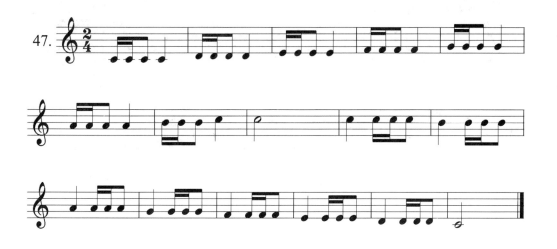

藏族民歌《北京的金山上》

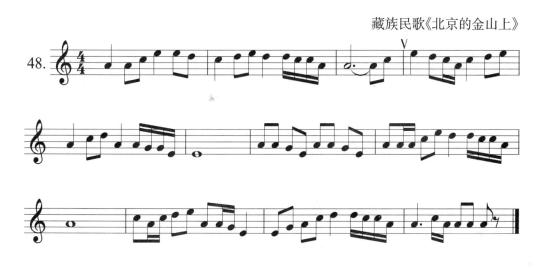

Moderato 　　　　　　　　　　　　　　　　　　　江西民歌

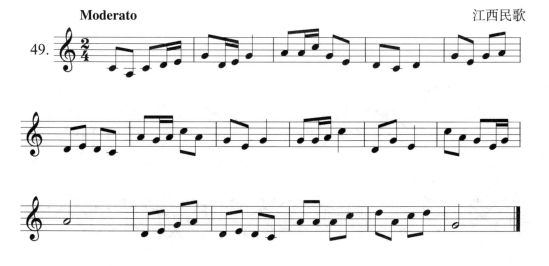

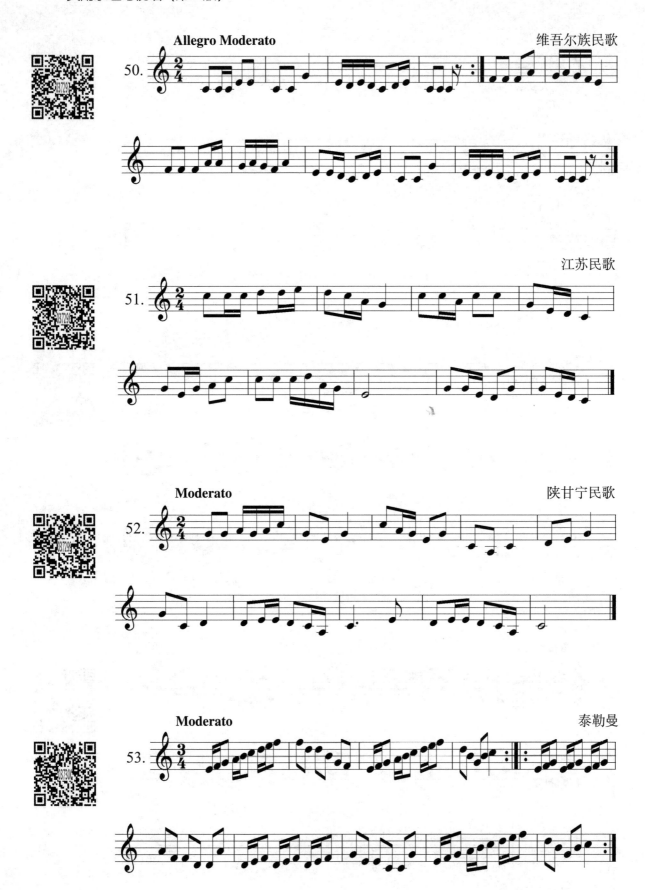

维吾尔族民歌

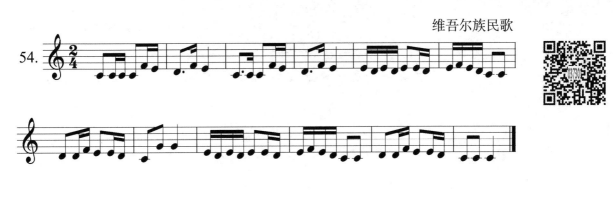

捷克歌曲

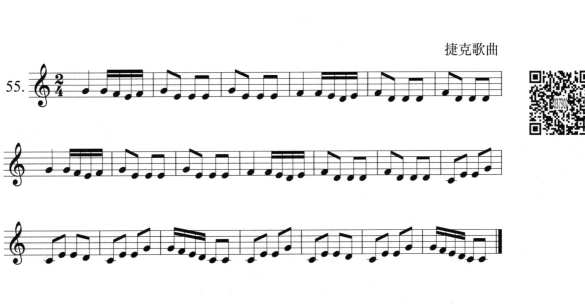

莫扎特曲

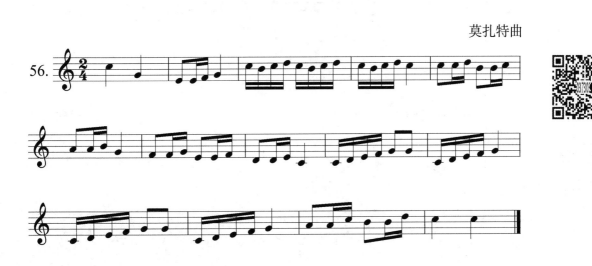

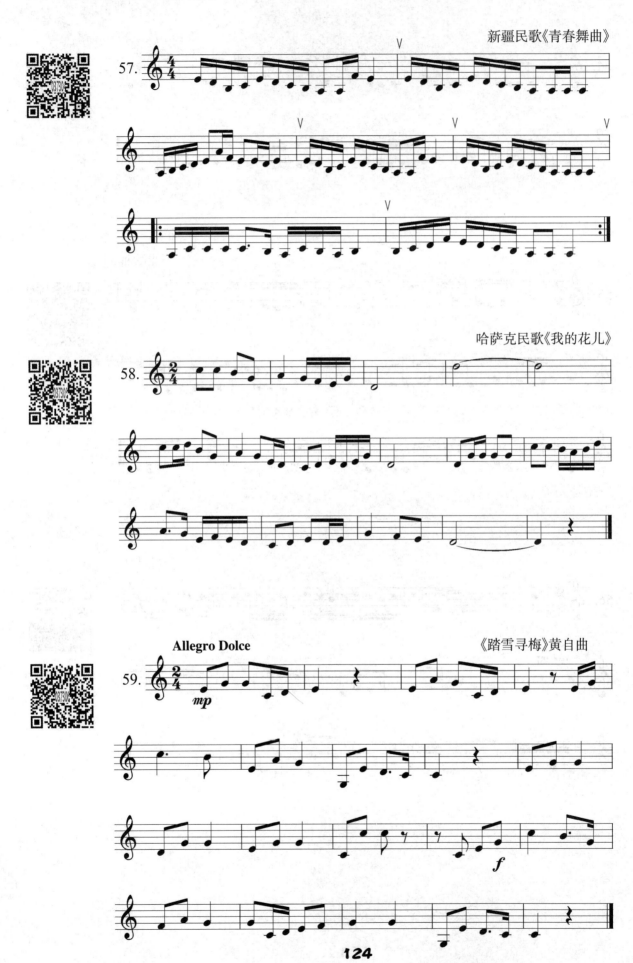

第九章　五线谱视唱

Andante 　　　　　　　　　　　　　　　　　　　卡卢利

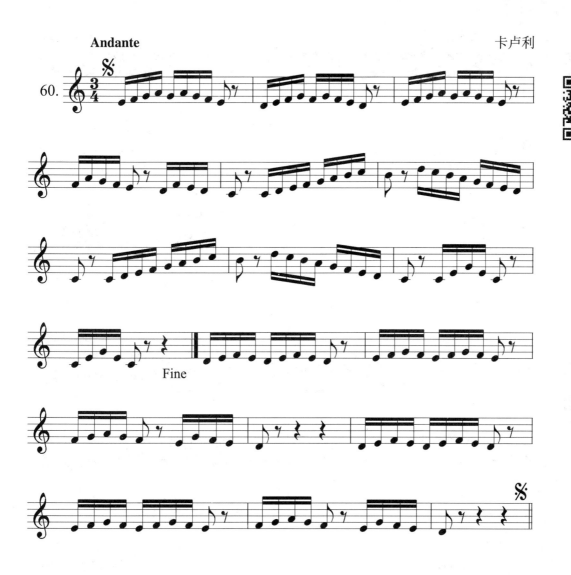

Andante 　　　　　　　　　　　　　　　　　　　陕甘宁民歌

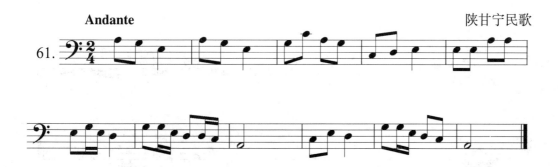

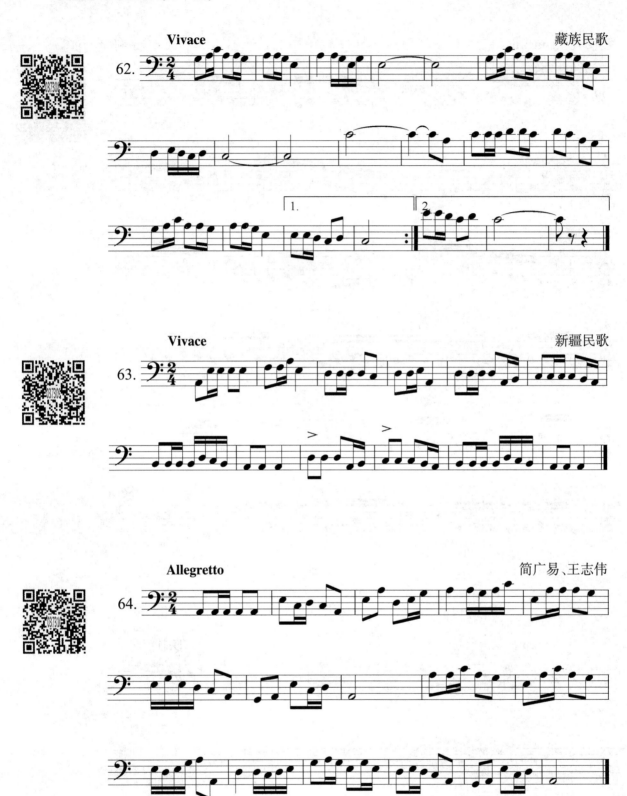

第三节　切分节奏、弱起节奏等综合练习

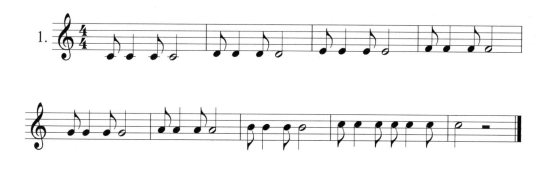

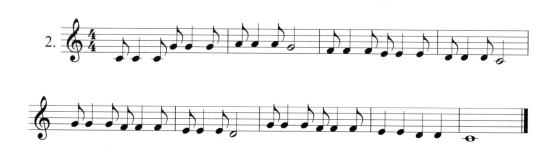

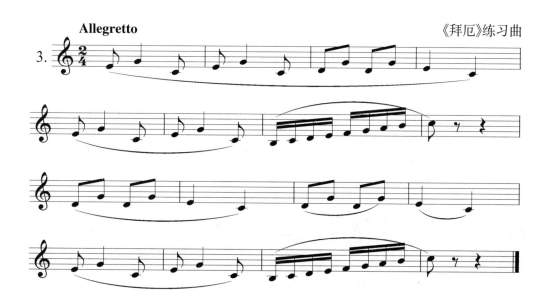

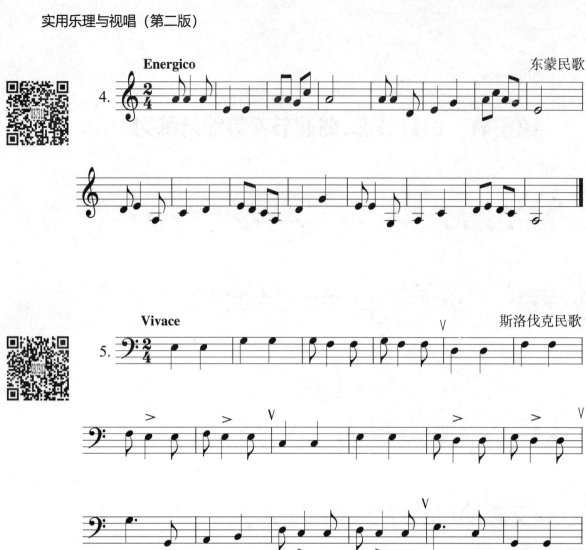

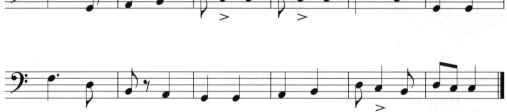

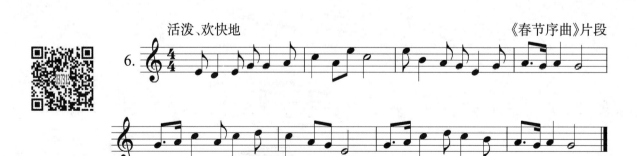

热情、欢快　　　　　　　　　　　　　　　　　　　　　　　　　勤　耕

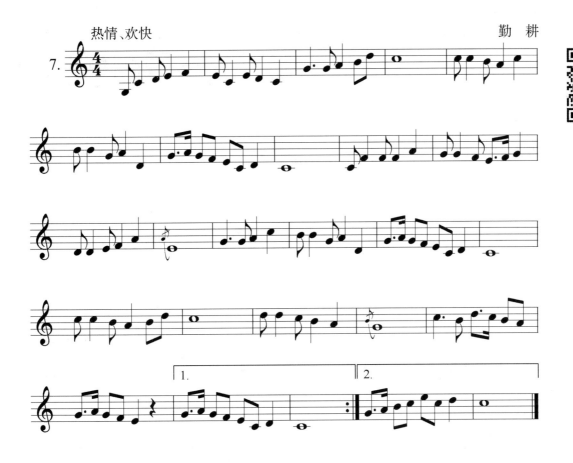

Moderato　　　　　　　　　　　　　　　　　　　　　　　　　河北民歌

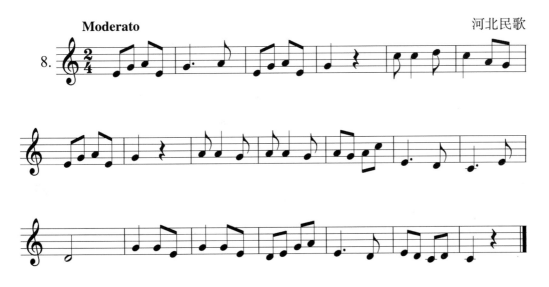

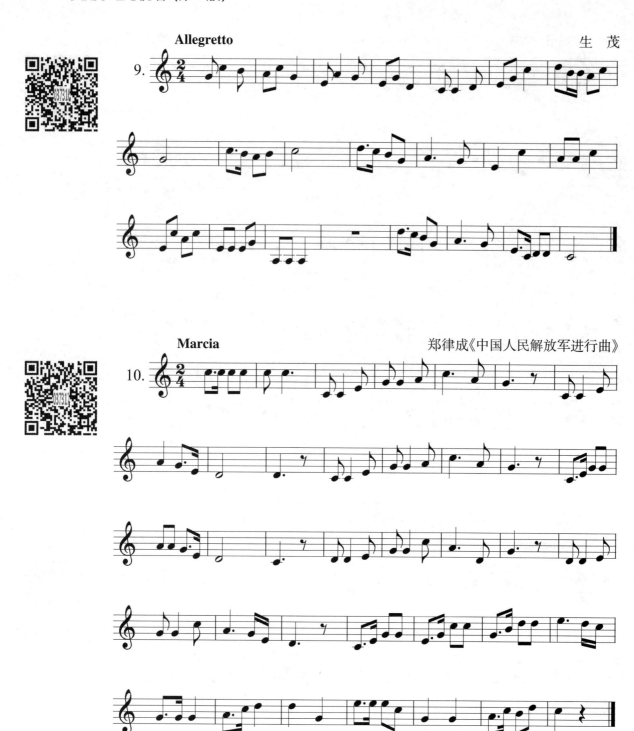

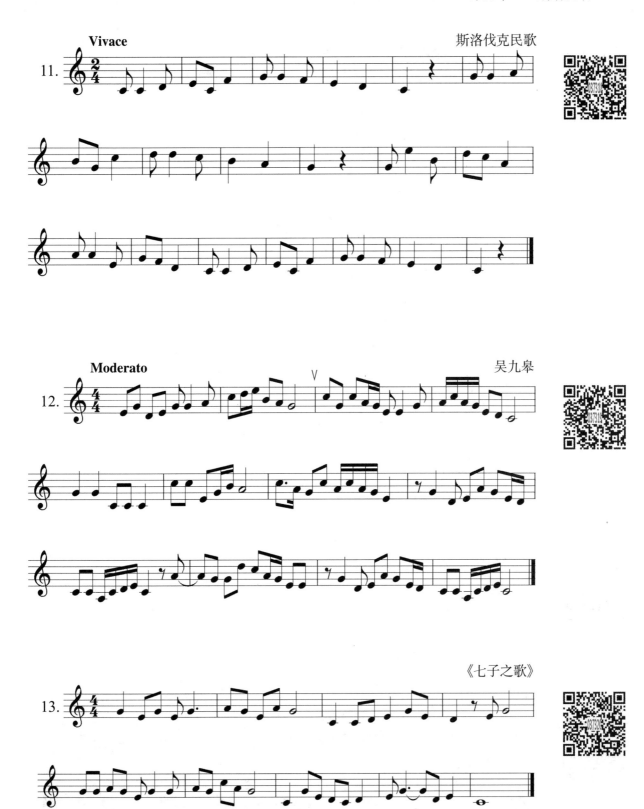

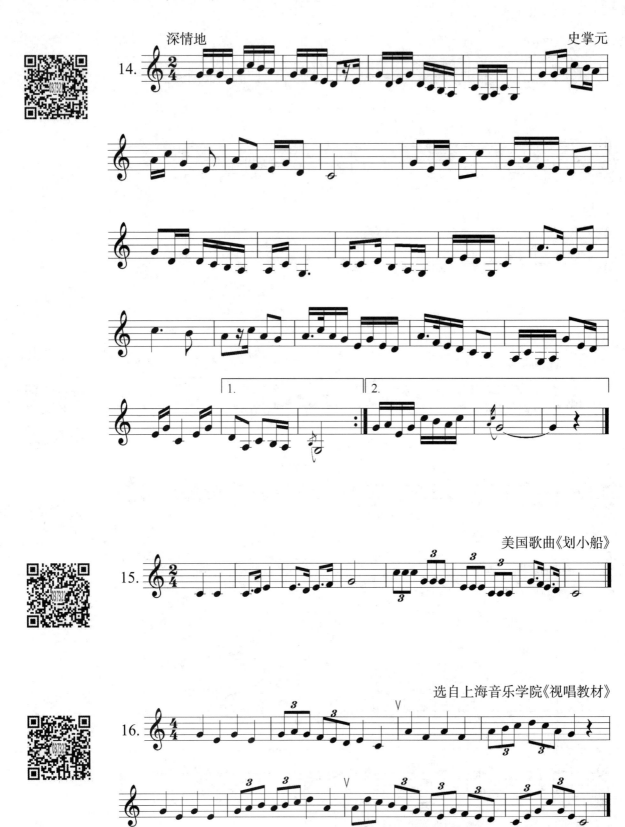

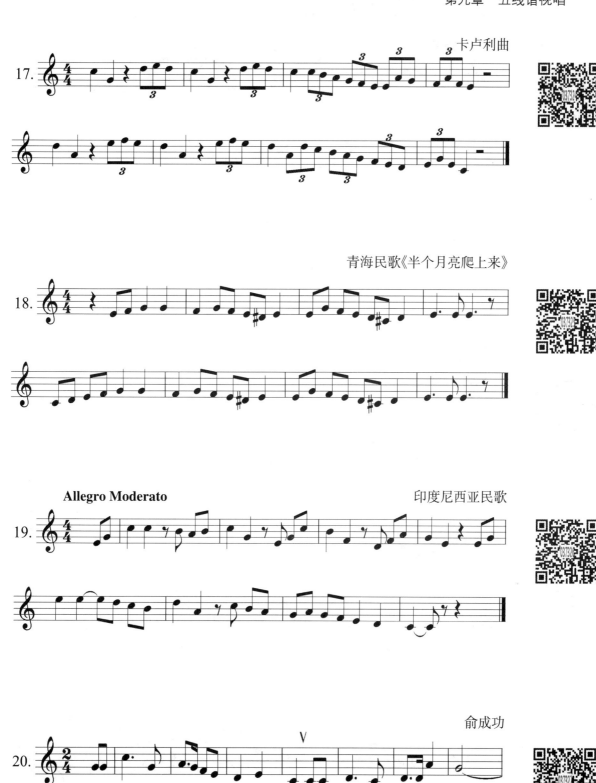

爱尔兰歌曲

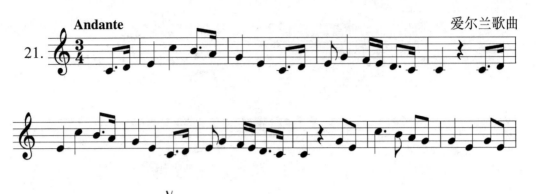

波克拉斯曲

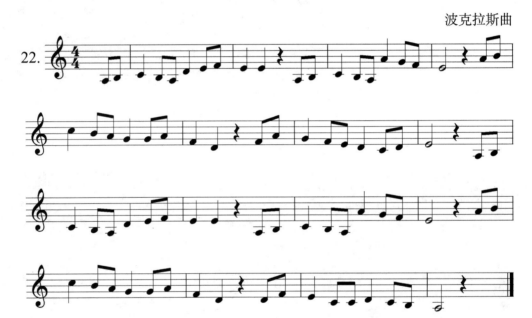

舒曼《勇敢的骑士》

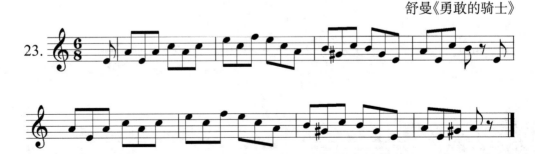

芬兰民歌

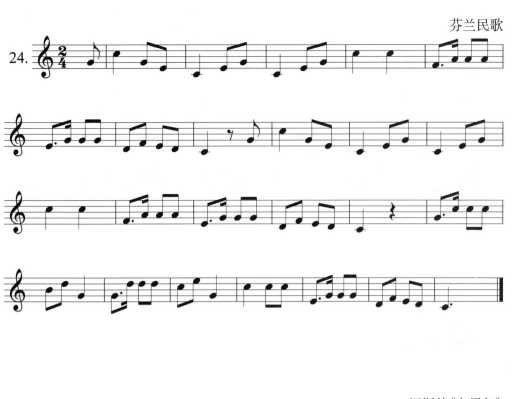

福斯特《老黑奴》

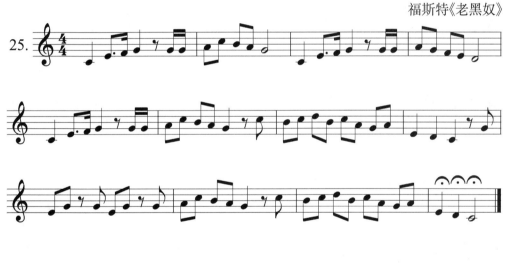

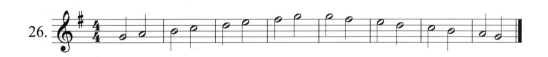

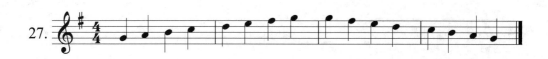

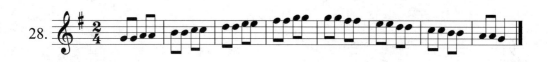

Adagio 布拉达

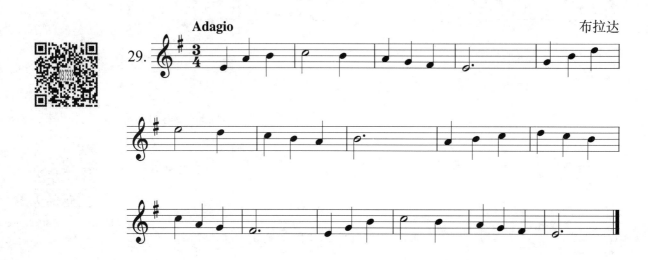

机智勇敢地 贺绿汀《游击队之歌》

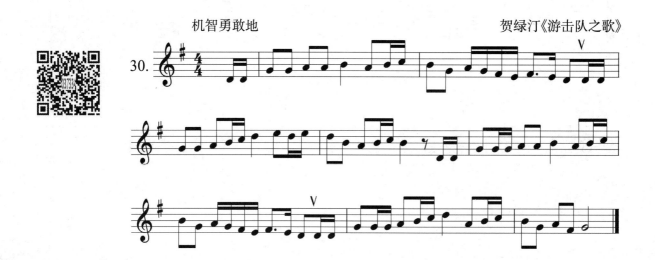

Allegretto 捷克斯洛伐克民歌

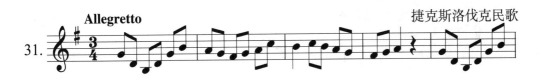

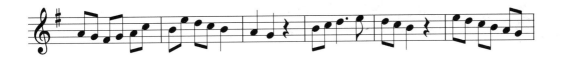
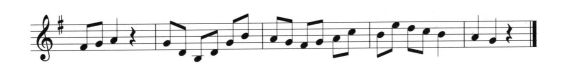
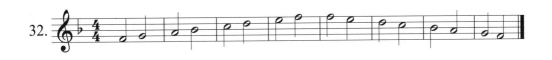
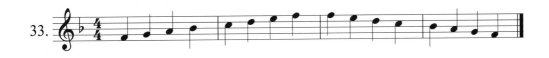
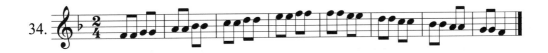

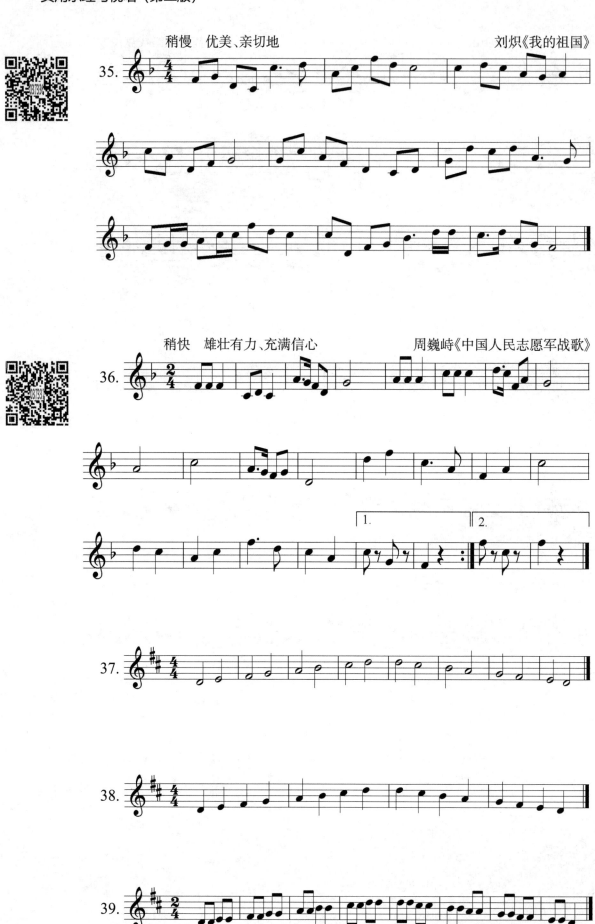

行板　　　　　　　　　　　　　　　　　　　　　　　　　　刘天华《良宵》

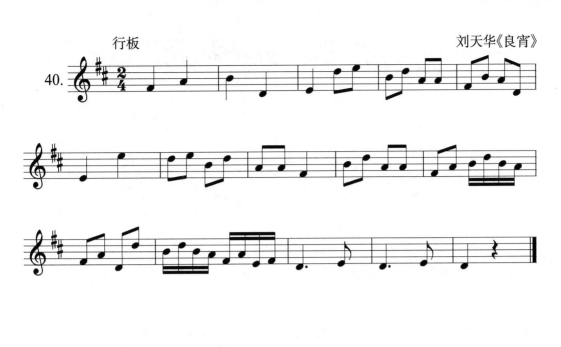

Poco Adagio　　　　　　　　　　　　　　　　　　　　　福斯特《老黑奴》

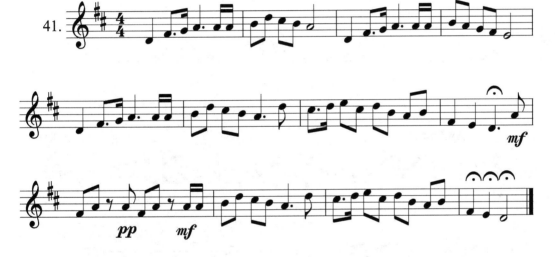

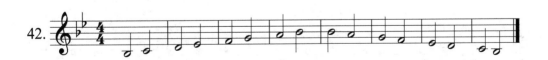

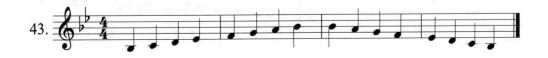

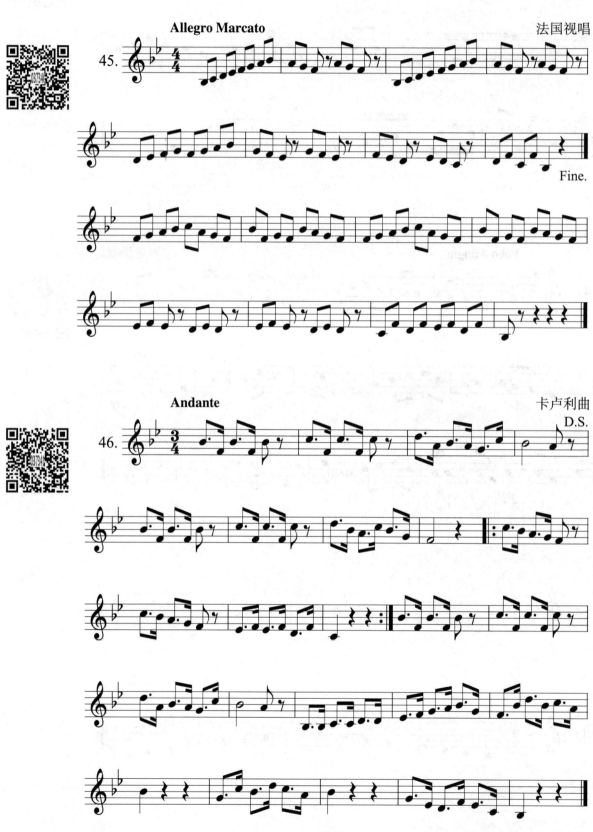

第十章　儿歌

第一节　全音符、二分音符、八分音符

亲 亲 我

吴志浩曲
陈镒康词

1=C 4/4

3 3 3 2 | 1 3 2 - | 3 3 3 2 | 1 3 2 - | 3 3 3 2 | 1 - - - ‖
我的小脸　像苹果，　妈妈你快　亲亲我，　亲呀亲亲　我。

苹　果

选自香港教材

1=C 4/4

5 5 3 6 | 5 5 3 - | 1 3 5 3 | 2 2 1 - |
树 上 许 多 红 苹 果， 一 个 一 个 摘 下 来。

5 5 3 6 | 5 5 3 - | 1 3 5 3 | 2 2 1 - ‖
我 们 喜 欢 吃 苹 果， 多 吃 苹 果 身 体 好。

铃儿响叮当

[美]彼尔彭特曲

1=C 4/4

| 3 3 3 - | 3 3 3 - | 3 5 1 2 | 3 - - - |
叮 叮 当, 叮 叮 当, 铃 儿 响 叮 当,

| 4 4 4 4 | 4 3 3 3 | 5 5 4 2 | 1 - - - ‖
今 晚 滑 雪 多 快 乐, 把 滑 雪 歌 儿 唱。

一二三四五六七

臧云飞词曲

1=C 4/4

| 5̣ 1 1 2 | 1 7̣ 2 - | 5̣ 2 2 2 | 2 1 3 - |
一 二 三 四 五 六 七, 我 的 朋 友 在 哪 里?

| 1 3 5 - | 6 6 5 - | 4 4 3 3 | 2 2 1 - ‖
在 这 里, 在 这 里, 我 的 朋 友 在 这 里!

小鸡在哪里

选自香港教材

1=C 4/4

| 1 1 3 3 | 2 2 1 - | 3 3 5 5 | 4 4 3 - |
小 鸡 小 鸡 在 哪 里？ 叽 叽 叽 叽 在 这 里！

| 6 6 5 3 | 4 5 3 - | 6 6 5 3 | 2 2 1 - ‖
小 鸡 小 鸡 在 哪 里？ 叽 叽 叽 叽 在 这 里！

鸭子唱歌

汪爱丽词曲

1=C 4/4

| 1 1 5 5 | 6 6 5 - | 1 1 1 - | 1 1 5 5 |
鸭 子 妈 妈 怎 样 叫， 嘎 嘎 嘎。 鸭 子 哥 哥

| 6 6 5 - | 5 5 5 - | 1 1 5 5 | 6 6 5 - | 1 1 1 - ‖
怎 样 叫， 嘎 嘎 嘎。 小 小 鸭 子 怎 样 叫， 嘎 嘎 嘎。

我有一双小小手

陆爱珍词
张　翼曲

1 = C 4/4

1 2 3 4 | 5 5 5 - | 6 6 5 3 | 2 2 2 - | 3 2 1 - |

1. 我有一双 小小手， 一只左来 一只右， 小小手，
2. 我有一双 小小手， 能洗脸来，能漱口， 会穿衣，

3 4 5 - | 5 6 5 3 | 2 - 3 2 | 1 - 0 0 ‖

小小手， 一共十个 手　指　头。
会梳头， 自己事情 自　己　做。

小 飞 机

佚　名词曲

1 = C 4/4

1 2 3 4 | 5 - 5 - | 6 6 6 6 | 5 - 0 0 | 6 6 5 6 |

我的小小 飞　机， 隆隆隆隆 响。 小飞机呀

5 5 3 - | 5 4 3 2 | 3 - 0 0 | 1 2 3 4 | 5 - 5 - |

小飞机， 我呀我爱 你。 我的小小 飞　机，

6 6 6 6 | 5 - 0 0 | 6 6 5 6 | 5 - 3 - | 5 4 3 2 | 1 - 0 0 ‖

隆隆隆隆 响。 请你快快 上　来， 我把飞机 开。

动物园

1 = C 4/4　　　　　　　　　　　　　　　　包恩珠词曲

```
5 5 6 6 | 5 5 3 - | 2 3 4 - | 3 4 5 - |
```
1. 小 小 兔 子 出 来 玩，跳 呀 跳，跳 呀 跳。
2. 小 小 黑 熊 出 来 玩，走 呀 走，走 呀 走。
3. 小 小 鸭 子 出 来 玩，游 呀 游，游 呀 游。
4. 小 小 鸟 儿 出 来 玩，飞 呀 飞，飞 呀 飞。

```
5 5 6 6 | 5 5 3 - | 2 2 3 2 | 1 - - - ‖
```
小 小 兔 子 出 来 玩，跳 呀 跳 呀 跳。
小 小 黑 熊 出 来 玩，走 呀 走 呀 走。
小 小 鸭 子 出 来 玩，游 呀 游 呀 游。
小 小 鸟 儿 出 来 玩，飞 呀 飞 呀 飞。

白杨树

1 = G 3/4　　　　　　　　　　　　　　　　崔启珊词曲

```
5 5 5 | 3 4 5 | 6 7 i | 5 - - | 4 3 2 |
```
1. 高 高 的 白 杨 树 摇 摇 摆 摆，　　 向 我 们
2. 高 高 的 白 杨 树 摇 摇 摆 摆，　　 向 我 们

```
6 5 5 | 2 3 2 | 1 - - | 5 5 5 | 3 4 5 |
```
点 头 说 小 朋 友 早，　　 白 杨 树 白 杨 树
点 头 说 小 朋 友 好，　　 白 杨 树 白 杨 树

```
6 7 i | 5 - - | 6 7 i | 5 4 3 | 2 3 2 | 1 - - ‖
```
我 们 爱 您，　　 让 我 们 围 着 您 唱 歌 舞 蹈。
我 们 爱 您，　　 听 我 们 大 家 唱 白 杨 树 好。

梦

佚 名词
张必泰曲

1=C 3/4

(6 6 5｜3 - -｜2 - 2｜1 - -)｜3 3 2｜
　　　　　　　　　　　　　　　　　小 草 的

1 - -｜5 - 5｜3 - -｜4 4 4｜2 - -｜
梦，　　绿　绿　的；　　太空的梦，

3 - 3｜2 - -｜5 5 6｜5 - 3｜6 - 6｜
蓝　蓝　的。　　星星的梦，　亮　　亮

5 - -｜6 6 5｜3 - -｜2 - 2｜1 - -‖
的；　　宝宝的梦，　　甜　甜　的。

一只小铃铛

汪爱丽词曲

1=C 4/4

1 3 1 3 5 -｜5 3 5 3 1 -｜1 3 5 3 1 3 5 3｜2 3 1 -‖
一只小铃铛，　叮当叮当响，　叮当叮当叮当叮当铃　铛　响。

一只小小老鼠

汪爱丽词曲

1=C 4/4

1 2 1 2 3　1｜2 3 2 3 4　2｜3 4 3 4 5　3｜5 4 3 2 1 -‖
一只小小老　鼠，出来偷吃白　米，一只老猫看　见，一把抓住它。

跟着我来走走

美国乡村歌曲

1=C 4/4

| 1 1 2 3 1 5̣ | 1 1 2 3 1 5̣ | 1 1 2 3 4 3 2 1 | 7̣ 5̣ 6̣ 7̣ 1 — ‖

跟着我来走　走，　跟着我来走　走，　走走走走走走走走，快快停下来。

我有小手

选自欧美童谣

1=D 4/4

5̣ 1 3 53 | 5 4 4 — | 5̣ 7̣ 2 42 | 4 3 3 — |

我有小手我啪啪拍，　我有小手我拍拍拍，

5̣ 1 3 53 | 5 4 4 — | 5 4 3 2 | 1 — — 0 ‖

我有小手我拍拍拍，　我用小手　拍。

大指哥

佚名词曲

1=C 2/4

3 4 5 | 3 4 5 | 5 5 1 | 5 — |

大指哥　大指哥　你在哪　里？

1̇ 5 5 5 | 1̇ 5 5 5 | 3　2 2 | 1 — ‖

我在这里！我在这里！你　好不　好？

袋 鼠

1=C 2/4　　　　　　　　　　　　　　　　　　张晓冬曲

| 1 5 3 3 | 1 5 3 3 | 6 6 5 3 | 2 2 3 2 | 6　 5 3 |
袋鼠妈妈　有个袋袋，袋袋里面　装个乖乖，乖　乖和

| 3　 3 | 1 2 3 | 3　- | 2 3 5 | 1　- ‖
妈　妈　相亲相　爱，　　相亲相　爱。

青蛙唱歌

1=C 2/4　　　　　　　　　　　　　　　　　　汪爱丽词曲

| 5 3 5 3 | 5 3 1 | 2 4 3 2 | 5 5 5 |
我是一只　小青蛙，唱起歌来　呱呱呱。

| 5 3 5 3 | 5 3 1 | 2 4 3 2 | 1 1 1 ‖
我是一只　老青蛙，唱起歌来　呱呱呱。

我爱我的小动物

1=C 2/4　　　　　　　　　　　　　　　　　　佚名词曲

| 5 6 5 4 | 3　 1 | 2 1 2 3 | 5　- |
我爱我的小　狗，　小狗怎样　叫？

| 3 3 3 | 5 5 5 | 3 3 2 2 | 1　- ‖
汪 汪 汪　汪 汪 汪　汪 汪 汪 汪　汪。

第十章　儿歌

小鸡小鸭

佚　名词曲

1=C 4/4

1 2 3　3　-	2 3 5　5　-	1 2 3　3　3	2 3 5　5　5
小鸡小　鸭，	碰在一　起。	小鸡叽　叽　叽，	小鸭嘎　嘎　嘎，

3 3 3　5 5 5	3 3 3　5 5 5	1 2 3　3　-	2 3 5　1　- ‖
叽叽叽，嘎嘎嘎，	叽叽叽，嘎嘎嘎。	一同唱　歌，	一同游　戏。

小鸟飞

李　芹改编

1=C 2/4

5 3 6	5 3 6	5 3 3 5	6 5 6	5 3 2	5 3 2
小鸟飞，	小鸟飞，	小小鸟儿	飞呀飞。	飞呀飞，	飞呀飞，

5 3 5 6	3 2	5 - :‖	3 2	1 - :‖	3 5	1̇ - ‖
一飞飞到	大树	上。	草地	上。	蓝天	里。

小青蛙

佚　名词曲

1=C 4/4

1　3　3 2 1	1　3　5　-	6 1̇ 7 6	6 1̇ 7 6 5　-
1.我 是 一 只　小 青 蛙，	我 有 一　张	大　嘴　巴，	
2.我 是 一 只　小 青 蛙，	我 有 一　张	大　嘴　巴，	

1　3　3 2 1	1　3　5　-	6 1̇ 7 6 5 4 3 2	1 1 1　- ‖
两 只 眼 睛　长 得 大，	看 见 害 虫 我 就 一 口	吃 掉 它。	
田 里 住 来　水 上 划，	又 会 跳 舞 又 会 唱 歌	呱 呱 呱。	

小手爬

汪爱丽词曲

1=♭B 2/4

1 12 | 3 34 | 5 56 | 5 - | 5 56 | 7 65 | i0 i0 | i 0 |
爬呀 爬呀 爬呀 爬， 一爬 爬到 头顶 上，

i i7 | 6 65 | 4 43 | 2 - | 7 76 | 56 54 | 30 20 | 1 0 ‖
爬呀 爬呀 爬呀 爬， 一爬 爬到 脚背 上。

在农场里

[美]露西尔·佩纳贝克词曲
卢乐珍、汪爱丽译配

1=C 4/4

1 123 1 | 2 0 2 0 | 2 234 2 | 3 0 3 0 |
猪 儿在农 场 噜 噜， 猪 儿在农 场 噜 噜，

5 565 3 | 4 4 6 - | 5 5 4 2 | 1 - 0 0 ‖
猪 儿在农场 噜噜叫， 猪 儿噜噜 叫。

做做拍拍

1=C 4/4

史 莉词曲

5 5 3 4 5 5 3 4 | 5 3 4 - | 4 4 2 3 4 4 2 3 | 4 2 3 - |

摸摸耳朵摸摸耳朵 拍 拍 手， 摸摸耳朵摸摸耳朵 拍 拍 手，

5 5 3 4 5 5 3 4 | 5 5 6 - | 4 3 2 6 5 6 5 4 | 3 2 1 - ‖

摸摸耳朵摸摸耳朵 拍 拍 手， 摸摸耳朵摸摸耳朵 拍 拍 手。

传传歌

选自《地狱与天堂》
[法]奥芬·巴赫曲

1=C 2/4

1　1 | 2 4　3 2 | 5　5 | 5 6　3 4 | 2　2 |

传　传　我是一个苹 果， 果果果果 果　果

2 4　3 2 | 1 i　7 6 | 5 4　3 2 | 1　1 | 2 4　3 2 |

果果果果 果果果果 果果果果。传　传　我是一只

5　5 | 5 6　3 4 | 2　2 | 2 4　3 2 | 1 5　2 3 | 1　- ‖

香　蕉， 蕉蕉蕉蕉 蕉　蕉 蕉蕉蕉蕉 蕉蕉蕉蕉 蕉。

春雨沙沙

许　锐词
王大荣曲

1=C 2/4

(5 3　3 3 | 1 3　3 3 | 2 21 3 3 | 1 1　1) | 5　3 |

　　　　　　　　　　　　　　　　　　　1. 春　雨
　　　　　　　　　　　　　　　　　　　2. 春　雨

5　3 ‖: 1 1　1 :‖ 5　3 | 5　3 ‖: 2 2　2 :‖

春　雨　沙 沙 沙，　种 子　种 子　在 说 话，
春　雨　沙 沙 沙，　种 子　种 子　在 说 话，

5 3 3 | 5 3 5 6 | 5 — | 5 3 3 | 2 1 2 3 | 1 — ‖

哎 呀 呀，　雨 水 真　甜，　　哎 哟 哟，　我 要 发　芽。
哎 呀 呀，　我 要 出　土，　　哎 哟 哟，　我 要 长　大。

大 西 瓜

广东童谣

1=A 2/4

3 6 6 | 1 7 6 | 4 4 6 6 | 3 — |

大 西 瓜，　真 好 呀，　个 个 都 想　吃。

3 6 6 | #5 7 7 | 3 3 1 7 | 6 — ‖

大 家 分，　切 开 它，　味 道 顶 呱　呱。

大雨、小雨

金 潮词曲

1=C 2/4

f
5 3 4 2 | 3 - |
大雨 哗啦 啦，

p
5 3 4 2 | 3 - |
小雨 淅沥 沥。

f
5 3 4 2 |
哗啦 啦，

p
5 3 4 2 | 5 3 4 2 | 1 1 1 |
淅沥 沥， 大雨 小雨 落下 来。

f
6 6 | 5 5 5 3 |
大 雨 哗啦 啦，

p
4 4 3 4 | 5 - |
小雨 淅沥 沥。

f
6 6 | 5 5 5 3 |
大 雨 哗啦 啦，

p
4 4 3 4 | 2 - |
小雨 淅沥 沥。

f
5 5 5 3 |
哗啦 啦，

p
5 5 5 3 |
淅沥 沥，

f
4 4 4 2 |
哗啦 啦，

p
4 4 4 2 | 5 4 3 2 | 1 1 1 ||
淅沥 沥， 大雨 小雨 落下 来。

两只耳朵

1=C 2/4 佚 名词曲

3 3̂2̂ | 1 1 | 2 2̂4̂ 3̂2̂1 | 5 5̂4̂ | 3 3 | 2̂1̂ 2̂3̂ | 1 - |
两只 耳 朵，两只 眼 睛，一个 鼻 子，一张嘴 巴。

3 3̂4̂ | 5 5 | 6 6 | 5̂4̂3̂ | 3 3̂4̂ | 5 5 | 6̂6̂6̂6̂ | 5 - |
黑黑的 头 发，两只 小 脚，两只 小 手，十个手指 头。

3 3̂2̂ | 1 1 | 2 2̂4̂ 3̂2̂1 | 5 5̂4̂ | 3 3 | 2̂1̂ 2̂3̂ | 1 - ‖
两只 耳 朵，两只 眼 睛，一个 鼻 子，一张嘴 巴。

喵呜歌

1=C 2/4 佚 名词曲

1 1̂2̂ | 3 3 | 2̂1̂ 2̂3̂ | 1 5̣ | 1 1̂2̂ | 3 3 |
有 一只 猫 咪 蹲在我的 家 呀，翘 起了 尾 巴

2̂1̂ 2̂3̂ | 1 5̣ | 1 3 | 1 3 | 1̂3̂ 1̂3̂ | 1 - ‖
就像它妈 妈 呀，喵 呜 喵 呜 喵呜喵呜 喵。

秋 天

[美]露西尔·佩纳贝克词曲
卢乐珍、汪爱丽译配

1=C 2/4

```
5    3 6 | 5    3 1 | 2 2  4 4 | 3 3  5 | 2 2  4 4 |
1.秋  天呀 秋  天呀 树叶 到处 飞呀 飞, 树叶 到处
2.秋  天呀 秋  天呀 树叶 轻轻 睡地 上, 树叶 轻轻

3 2  1 | 5    3 6 | 5    3 1 | 2 2  3 2 | 1  - ‖
飞呀 飞。 秋  天呀 秋  天呀 秋天 多可 爱。
睡地 上。 秋  天呀 秋  天呀 秋天 多可 爱。
```

我们做什么

选自香港教材

1=C 2/4

```
1 2  3 2 | 1    1 | 1 2  3 2 | 1    1 |
1.我们 来做 汽  车, 我们 来做 汽  车。
2.我们 来弹 钢  琴, 我们 来弹 钢  琴。
3.我们 来学 小  鸡, 我们 来学 小  鸡。

5 5  3 | 5 5  3 | 1 2  3 2 | 1  - ‖
嘟嘟 嘟, 嘟嘟 嘟, 嘟嘟 嘟嘟 嘟。
叮叮 咚, 叮叮 咚, 叮咚 叮叮 咚。
叽叽 叽, 叽叽 叽, 叽叽 叽叽 叽。
```

小手歌

美国儿歌
张泓译词
汪 玲曲

1=F 2/4

```
3  35 | 3  1 | 5̣ 5̣6̣ | 5̣ - | 2  23 | 4  3 |
```
1. 两 只 小 手 做 雨 点， 雨 点 从 天 空
2. 两 只 小 手 做 雨 伞， 雨 伞 使 你
3. 两 只 小 手 做 太 阳， 晒 在 身 上
4. 两 只 小 手 做 蝴 蝶， 蝴 蝶 蝴 蝶
5. 两 只 小 手 做 座 山， 山 上 有 只

```
2  23 | 2 - | 5  43 | 21 7̣6̣ | 5̣  7̣ | 1 - |
```
落 下 来， 雨 点 从 天 空 落 下 来，
不 淋 雨， 雨 伞 使 你 不 淋 雨，
暖 洋 洋， 晒 在 身 上 暖 洋 洋，
长 得 美， 蝴 蝶 蝴 蝶 长 得 美，
大 老 虎， 山 上 有 只 大 老 虎，

```
5 4 3 | 3 2 1 | 5  43 | 21 7̣6̣ | 5̣  7̣ | 1 - ‖
```
淅 沥 沥， 淅 沥 沥， 淅 沥 沥， 淅 沥 淅 沥， 淅 沥 沥。
啦 啦 啦， 啦 啦 啦， 啦 啦 啦， 啦 啦 啦 啦， 啦 啦 啦。
暖 洋 洋， 暖 洋 洋， 暖 洋 洋， 暖 呀 暖 呀， 暖 洋 洋。
飞 呀 飞， 飞 呀 飞， 飞 呀 飞， 飞 呀 飞 呀， 飞 呀 飞。
啊 呜 啊， 啊 呜 啊， 啊 呜， 啊 呜， 大 老 虎。

小鸭子

1=D 2/4　　　　　　　　　　　　　　　　　　　　　佚 名词曲

mf

| 5 3 3 3 | 4 4 3 | 5 2 2 2 | 1 - | 5 3 3 3 |
小鸭子呀 嘎嘎嘎， 嘎嘎嘎嘎 嘎。　　　像只船儿

| 4 4 3 | 5 2 2 2 | 2 - | 3 4 | 5 - |
水上划，　水呀水上 划。　摇 一 摇，

| 2 3 | 4 - | 3 4 5 5 | 2 3 4 4 | 3 0 2 0 | 1 0 ‖
摆 一 摆，　摇摇摆摆 摇摇摆摆 捉 鱼 虾。

雪花和春雨

1=C 2/4　　　　　　　　　　　　　　　　　　　　　佚 名词曲

| 1 1 2 | 3 3 3 4 | 5 5 5 6 | 5 - | 5 4 3 |
mp 1.是 谁 敲打窗户 沙沙沙沙 沙？　　是 我
mf 2.是 谁 敲打窗户 滴答滴滴 答？　　是 我

| 4 3 2 | 4 4 4 2 | 3 - | 1 1 2 | 3 3 3 4 |
是 我 我是小雪 花。　我 从 天 空 中
是 我 我是春雨 呀。　我 从 天 空 中

| 5 6 5 | 3 - | 5 4 3 | 4 3 2 | 3 3 2 2 | 1 - ‖
飘 下 来，　告诉你 告诉他 冬天来到 了！
落 下 来，　告诉你 告诉他 春天来到 了！

炒豆豆

佚 名词曲

1=C 2/4

```
5 5  3 1 | 5 5  5 0 | 5 5  3 1 | 2 2  2 0 |
大拇 哥来  倒香 油，  二贤 弟来  炒豆 豆，
```

```
‖: 2 2  2 3 | 1 1  1 0 | 5 4  3 2 | 1 1  1 0 :‖
   三舅 娘   撒点 盐，  四阿 妹来  加点 醋，
   五小 弟来  尝一 口，  嗯， 酸   溜   溜！
```

猫捉老鼠

佚 名词曲

1=F 2/4

```
5· 1  5· 1 | 3 1  3 1 | 1 1  1 5· | 1 1  1 5· |
1.小 小  老 鼠   跑来 跑去， 跑来 跑去， 跑来 跑去。
2.小 小  老 鼠   现在 吃米， 现在 吃米， 现在 吃米。
3.小 小  老 鼠   现在 睡觉， 现在 睡觉， 现在 睡觉。
4.一 只  大 猫   走上 来了， 走上 来了， 走上 来了。
```

```
5· 1  5· 1 | 3 1  1 5· | 6 6  7 7 | 1 -  ‖
小 小  老 鼠，  跑来 跑去， 找吃 的东  西。
小 小  老 鼠，  现在 吃米， 现在 吃完  了。
小 小  老 鼠，  现在 睡觉， 现在 睡着  了。
一 只  大 猫   走上 来了， 来捉 老鼠  了。
```

蜜蜂做工

1=C 2/4
德国童谣

| 5 3 3 | 4 2 2 | 1 2 3 4 | 5 5 5 | 5 3 3 | 4 2 2 |
嗡 嗡 嗡， 嗡 嗡 嗡， 大家一起 来做工。 来匆匆， 去匆匆，

| 1 3 5 5 | 3 — | 2 2 2 2 | 2 3 4 | 3 3 3 3 |
我们 爱劳 动。 春暖花开 不做工， 将来 哪里

| 3 4 5 | 5 3 3 | 4 2 2 | 1 3 5 5 | 1 — ‖
好过冬， 快做工， 快做工， 别学 懒惰 虫。

拇指歌

日本童谣

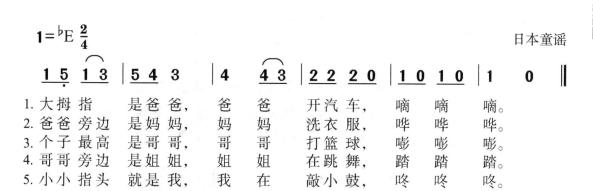

1. 大拇指 是爸爸， 爸爸 开汽车， 嘀 嘀 嘀。
2. 爸爸旁边 是妈妈， 妈妈 洗衣服， 哗 哗 哗。
3. 个子最高 是哥哥， 哥哥 打篮球， 嘭 嘭 嘭。
4. 哥哥旁边 是姐姐， 姐姐 在跳舞， 踏 踏 踏。
5. 小小指头 就是我， 我在 敲小鼓， 咚 咚 咚。

碰碰歌

1=C 4/4　　　　　　　　　　　　　　　　　　　　　佚　名词曲

| 5 5 5 5 3̂ 4 5 | 5̂ 1̂ 7̂ 6 5 - | 5 5 5 5 1̇ 5 | 4 3 2 - |

碰碰你的头　呀　一　二　三，　碰碰你的左　肩　一　二　三，

| 5 5 5 5 3̂ 4 5 | 1̇ 7̂ 1̇ 6 - | 5 5 5 5 1̇ 5̂4 | 3 2 1 - ‖

碰碰你的右　肩　一　二　三，　碰碰你的屁　股　一　二　三。

我爱圆圈圈

1=C 2/4　　　　　　　　　　　　　　　　选自《小小智慧树》儿歌

| 1 2 3 4 | 5 5 5 | 3 4 5 6 | 5 - | 6 4 | 5 3 |

1. 爸爸做个　圆圈圈，　变成大太　阳。　　照呀　照呀
2. 宝宝做个　圆圈圈，　变成甜饼　干。　　甜甜　甜甜

| 4 3 2 1 | 2 3 2 | 1 2 3 4 | 5 5 5 | 3 4 5 6 | 5 - |

暖暖照在　我身上。　妈妈做个　圆圈圈，　变成车轮　转，
饼干饼干　香又甜。　大家做个　圆圈圈，　变成小小　船，

| 6 4 | 5 3 | 4 3 2 1 | 2 3 1 :‖ 1 2 3 4 | 5 5 |

转　呀　转　呀　妈妈带我　出去玩。　啦啦啦啦　啦啦
摇　呀　摇　呀　宝宝坐在　船里面。

| 1 3 4 5 | 6 5 | 1 2 3 4 | 5 5 | 4 3 2 3 | 1 - :‖

啦啦啦啦　啦啦　啦啦啦啦　啦啦　我爱圆圈　圈。

小花狗

1=C 2/4

育苗词曲

| 3 2 2 3 | 1 X X | 3 2 3 6 | 5 X X |
一只 小花 狗,（汪 汪） 蹲在 大门 口,（汪 汪）

| 6 6 5 3 | 2 X X | 5 5 2 3 | 1 X X X X. ‖
两眼 黑油 油,（汪 汪） 想吃 肉骨 头。（汪 汪 汪 汪）

小蜜蜂

德国儿童歌曲
于 碚译词
贺锡德配歌

1=G 2/4

| 5 4 | 3 0 | 2 3 4 2 | 1 0 | 3 4 5 3 | 2 3 4 2 |
嗡 嗡 嗡, 飞吧,小蜜 蜂, 我们绝不 伤害 益虫,

| 3 4 5 3 | 2 3 4 2 | 5 4 | 3 0 | 2 3 4 2 | 1 0 ‖
快快飞到 大树林中, 嗡 嗡 嗡, 飞吧,小蜜 蜂。

做 客

1=F 2/4

陈世智曲

| 6 3 3 3 | 1 2 6 | 3 6 1 2 | 3 3 |
今天 天气 真正 好, 去看 我的 朋 友。

| 6 3 3 3 | 1 2 6 | 1 6 5 1 | 6 - ‖
嘭嘭 嘭嘭 嘭嘭 嘭, 来把 门儿 敲。

城门几丈高

1=C 2/4

中国童谣

| 2 2 2 2 | 5 2 5 | 2 2 2 2 | 5 - | 2 2 5 |

城门 城门 几丈 高？ 三十六丈 高！ 骑红马

| 6 6 5 | 2 2 2 2 | 5 2 5 | 5 2 | 5 - ‖

挎大刀， 走进城门 瞧一瞧 瞧 一 瞧！

大力水手

选自《地狱与天堂》
[法]奥芬·巴赫曲

1=C 2/4

| 5 1 1 | 2 4 3 2 | 5 5 | 5 6 3 4 | 2 2 |

1. 变　变　我变一棵菠菜， 变变变变 变变
2. 变　变　我变一个苹果， 变变变变 变变
3. 变　变　我变大力水手， 变变变变 变变
4. 吃　吃　我吃一棵菠菜， 吃吃吃吃 吃吃

| 2 4 3 2 | 1 i 7 6 | 5 4 3 2 | 1 1 | (2 4 3 2 |

变变变变 变变变变 变变变变 变 变。
变变变变 变变变变 变变变变 变 变。
变变变变 变变变变 变变变变 变 变。
吃吃吃吃 吃吃吃吃 吃吃吃吃 吃 吃。

| 5 5 | 5 6 3 4 | 2 2 | 2 4 3 2 | 1 5 2 3 | 1 -)‖

画妈妈

王 森词
汪 玲曲

1=D 2/4

3 5 5 | 1 3 3 | 3 5 5 | 1 3 6̣ | 1 1 6̣ 6̣ | 3 3 2 |
1. 小蜡笔 咪哩咪， 画呀画 咪哩咪， 画出我的 好妈妈，
2. 好妈妈 咪哩咪， 笑哈哈 咪哩咪， 胸前戴朵 大红花，

5 3 0 | 5 3 0 | 1 1 3 3 | 1 3 | 6̣ — ‖
咪 哩 咪 哩 画出我的 好 妈 妈。
咪 哩 咪 哩 胸前戴朵 大 红 花。

小公鸡

拉脱维亚民歌
马施斯托夫曲

1=D 2/4

3 5 4 3 | 3 5 4 3 | 5 2 | 2 — | 2 4 3 2 | 2 4 3 2 | 3 1 | 1 — |
一轮太阳 金光四射 刚 升 起， 小小公鸡 早在园里 喔 喔 啼；

4 6 | 1̇ 7 6 | 7 6 | 5 — | 6 5 | 4 3 2 | 3 2 | 1 — ‖
公鸡 不断地 高声 啼， 催我 下床 快穿 衣。

来唱歌

夏晓红词
薄兰谷曲

1=C 2/4

5 6 5 | 5 6 5 | 5 6 5 4 | 3 4 | 5 - | 2 3 2 |
喔喔喔， 喔喔喔， 公鸡 在唱 起床 歌， 嘎嘎嘎，

2 3 2 | 2 3 5 4 | 3 2 | 3 - | 1 1 | 6 - |
嘎嘎嘎， 小鸭 在唱 游 泳 歌， 呱 呱 呱，

7 6 | 5 - | 5 6 5 4 | 3 4 5 | 1̇ 1̇ 5 | 3 6 5 |
呱 呱 呱， 青蛙 在唱 捉虫 歌。 小朋 友 唱什么，

1̇ 1̇ 7 6 | 5 4 3 1 | 2 3 | 1 - | 5 6 5 | 5 6 5 |
啦啦 啦啦 啦啦 啦啦 快 乐 歌。 喔喔喔， 喔喔喔，

2 3 2 | 2 3 2 | 1 1 | 6 - | 7 6 | 5 - |
嘎嘎嘎， 嘎嘎嘎， 呱 呱 呱， 呱 呱 呱，

1̇ 1̇ 7 6 | 5 4 3 1 | 2 1 2 3 | 5 6 | 1̇ - | 1̇ 1̇ | 1̇ 0 ‖
啦啦 啦啦 啦啦 啦啦 大家 来唱 快 乐 歌， 快 乐 歌。

来了一群小鸭子

刘明将词曲

1=F 2/4

5̣ 3 3 3 | 4 5 3 | 2 1 7̣ 6̣ | 5̣ - | 5̣ 3 3 3 | 4 5 3 |
来了一群 小鸭子　嘎嘎嘎嘎 嘎。　　看见池塘 水清清，

2 1 7̣ 1 | 2 - | 3 3 1 | 7̣ 7̣ 5̣ | 6̣ 7̣ 1 2 | 3 - |
都想往下 跳。　　小黄鸭，　小黑鸭，　乐得眯眯 笑。

6 6 4 | 5 5 3 | 2 5 6̣ 7̣ | 1 - | 5 5 5 | 3 3 3 |
小白鸭，　小灰鸭，　吵着要洗 澡。　　嘎嘎嘎，　嘎嘎嘎，

4 4 4 | 2 2 2 | 7̣ 5̣ 6̣ 1 | 3 0 2 0 | 1 - | 1 0 ‖
嘎嘎嘎，　嘎嘎嘎，　扑通扑通 往　下　　跳。

买 菜

1=F 2/4　　　　　　　　　　　　　　　　　　　　　　湖北民歌

```
1  5̇ 5̇ | 1  5̇ | 3 2 3 5 | 1 - | 5̣ 1 | 5̣ 1 |
今  天 的   天  气   真 呀 真 正   好，    我 和   奶 奶

3 2 3 1 | 2 - | 1 1 1 3 | 5̣  5̣ | 1 1 1 3 | 5̣  5̣ |
去 呀 去 买   菜。     鸡 蛋 圆 溜   溜 呀，   青 菜 绿 油   油 呀，

1 1 1 3 | 5̣  5̣ | 1 1 1 3 | 5̣  5̣ | × × × × | × × × |
母 鸡 咯 咯   叫 呀，   鱼 儿 水 里   游 呀，   萝 卜 黄 瓜   西 红 柿，

× × × × | × × × ‖: 1  5̇ 5̇ | 1  5̇ 5̇ | 3 2 3 5 | 1 - :‖ × - ‖
蚕 豆 毛 豆   小 豌 豆，  哎  呀 呀  哎  呀 呀  装 也 装 不   下。    唉！
```

我的身体

1=B 2/4　　　　　　　　　　　　　　　　　　　　　　曹冰洁词曲

```
1̇ 1̇ 1̇ | 5 5 5 | 6 5 3 6 | 5 - | 6 6 6 | 3 3 3 |
1.我 的 头，  我 的 肩，  这 是 我 的   胸；     我 的 腰，  我 的 腿，
2.我 的 头，  我 的 肩，  这 是 我 的   胸；     我 的 腰，  我 的 腿，

2 5 3 2 | 1  1 | 1 1 1 0 | 3 3 3 0 | 6 5 3 6 |
这 是 我 的   膝 盖；   小 小 手，  小 小 手，  小 手 真 可
这 是 我 的   膝 盖；   小 小 脚，  小 小 脚，  小 脚 真 可

5 - | 1̇ 1̇ 1̇ 1̇ | 5 0 5 0 | 5 6 3 2 | 1 - ‖
爱，    上 面 还 有   我  的   十 个 手 指   头。
爱，    上 面 还 有   我  的   十 个 脚 指   头。
```

山谷回音真好听

1=C 4/4　　　　　　　　　　　　　　　　　　　汪爱丽词曲

5 5 5 5 5 1̇ 5 1 | 3 4 5 - | 5 5 5 5 5 1̇ 5 1 | 3 2 2 - | 1 2 3 4 5 - |
美丽 山谷 真稀奇　真稀奇，唱歌讲话有回音　有回音。　啊

1 2 3 4 5 - | 1̇ 6 1̇ 6 5 - | 1̇ 6 1̇ 6 5 - | 5 5 5 5 5 1̇ 5 1 | 3 0 2 0 1 0 ‖
啊　　　　　　啊　　　　　　啊　　　　山谷 回音 真好听　真 好 听。

小红帽

1=C 2/4　　　　　　　　　　　　　　　　　　　巴西童谣
轻快地

1 2 3 4 | 5 3 1 | 1̇ 6 4 | 5 5 3 | 1 2 3 4 | 5 3 2 1 |
我 独自 走 在　郊 外的 小路上，要把糕点 送给 外婆

2 3 | 2 5 | 1 2 3 4 | 5 3 1 | 1̇ 6 4 | 5 3 |
尝　一　尝，她家住在 又 远又 僻 静的 地 方，

1 2 3 4 | 5 3 2 1 | 2 3 | 1 1 | 1̇ 6 4 | 5 5 1 |
我要当心 附近是否 有 大 灰 狼。当 太阳 下山岗，

1̇ 6 4 | 5 3 | 1 2 3 4 | 5 3 2 1 | 2 3 | 1 1 ‖
我 要赶 回 家，和 妈妈 一同 进入 甜 蜜 梦 乡。

神奇的手指

选自《小小智慧树》儿歌

1=C 2/4

```
XXXX | XXXX | XXXX  XXXX | XXXX  XXX | XXXX  XXX |
手儿搓搓 手指点点， 眼睛眨眨 头儿摇摇，我的手指 多灵巧， 我的手指 变呀变！
```

| 1 2 3 2 | 1 — | 3 4 5 4 | 3 — | 6 4 | 5 3 | 2 1 7 1 | 2 — |
一个手指 头　　　变成毛毛 虫，　　爬　呀　爬　呀　爬 一 爬；

| 1 2 3 2 | 1 — | 3 4 5 4 | 3 — | 6 4 | 5 3 | 2 1 7 2 | 1 — |
两个手指 头　　　变成小白 兔，　　跳　呀　跳　呀　跳 一 跳；

| 1 2 3 4 | 5 — | 6 6 | 5 — | 6 5 4 3 | 2 — | 2 1 | 2 — |
三个手指 头　　　变 变 变，　变成小花 猫，　　喵 喵 喵；

| 1 2 3 4 | 5 — | 6 6 | 5 — | 6 5 4 3 | 2 — | 3 2 | 1 — |
四个手指 头　　　变 变 变，　变成小螃 蟹，　　走 走 走；

| 1 2 3 4 | 5 — | 6 6 | 5 — | 6 5 4 3 | 2 — | 2 1 | 2 — |
五个手指 头　　　变 变 变，　变成大老 虎，　　嗷 嗷 嗷；

| 1 2 3 4 | 5 — | 6 6 | 5 — | 6 5 4 3 | 2 — | 3 2 | 1 — ‖
我用手指 头　　　变 变 变，　我的手指 头　　　真 好 玩。

跳 跳 跳

德国童谣
夏禹生译配

1 = D 2/4

```
1 0  3 0 | 5 0  0  | 5 4  3 2 | 1  0 |
```
1. 跳　　跳　　跳　　　　　轻　快　地　跳，
2. 来　　来　　来　　　　　我　的　小　伙　伴，

```
2 2  7̣ 5̣ | 5 5  3 1 | 2 2  7̣ 5̣ | 5 5  3 1 |
```
越过　平原　穿过　小道，我的　小马　快跑　快跑。
请你　喝水　请你　吃草，笑眯　眯地　向你　问好。

```
1 2  3 4 | 5  0 | 5 4  3 2 | 1  0 ‖
```
跳跳　跳跳　跳，　　　轻　快　地　跳。
我的　小伙　伴，　　　真呀　真正　好。

我们大家跳起来

[德]巴　赫曲
吴国钧配词

1=C 3/4

5	1 2 3 4	5 1 1	6 4 5 6 7	i 1 1
嗳	我们大家	唱 起 来，	嗳 我们大家	跳 起 来，

4	5 4 3 2	3 4 3 2 1	7̣ 1 2 3 1	2 − −
优	美 的 音	乐 伴着我们	跳， 跳得真愉	快！

5	1 2 3 4	5 1 1	6 4 5 6 7	i 1 1
嗳	我们大家	唱 起 来，	嗳 我们大家	跳 起 来，

4	5 4 3 2	3 4 3 2 1	2 3 2 1 7̣	1 − − ‖
优	美 的 音	乐 伴着我们	跳， 跳得真愉	快！

小鸟飞

1=D 3/4

选自《小小智慧树》儿歌

3 - - | 1 - - | 6̣ 2 7̣ | 1 - - |

3̲ 3̲ 3 - | 5̲ 5̲ 5 - | 4̲ 3̲ 2 1 | 7̣̲ 1̲ 2 - |

1. 谁 会 飞？ 鸟 会 飞。 小 鸟 小 鸟 怎 么 飞？
2. 谁 会 跑？ 马 会 跑。 小 马 小 马 怎 么 跑？
3. 谁 会 走？ 我 会 走。 娃 娃 娃 娃 怎 么 走？

3̲ 3̲ 3 - | 5̲ 5̲ 5 - | 4̲ 3̲ 2 3 | 1 - - ‖

呼 呼 呼 呼 呼 呼 翅 膀 往 高 飞。
嗒 嗒 嗒 嗒 嗒 嗒 小 马 这 样 跑。
踢 踏 踢 踢 踏 踢 娃 娃 这 样 走。

新年好

1=C 3/4

英国童谣

1̲ 1̲ 1 5̣ | 3̲ 3̲ 3 1 | 1̲ 3̲ 5 5 | 4̲ 3̲ 2 - |

新 年 好 呀， 新 年 好 呀， 祝 贺 大 家 新 年 好。

2̲ 3̲ 4 4 | 3̲ 2̲ 3 1 | 1̲ 3̲ 2 5̣ | 7̣̲ 2̲ 1 - ‖

我 们 唱 歌， 我 们 跳 舞， 祝 贺 大 家 新 年 好。

摇篮曲

俞梅丽词
王瑜珠曲

1=D 3/4

3 5 - | 3 2 1 - | 2 3 - | 1 6 5 - | 1 1 6 5 | 1 3 2 - |
星 星　睡 了，　月 亮　睡 了，　天 上 白 云　不 动 了。

3 5 - | 3 2 1 - | 2 3 - | 1 6 5 - | 1 1 6 5 | 2 3 1 - ‖
虫 儿　不 叫 了，　小 鸟　不 飞 了，　小 宝 宝　睡 着 了。

请你唱个歌吧

谷　讷词曲

1=C 3/4

3 4 5 1 | 3 4 5 1 | 3 4 5 1 7 6 | 5 - - | 3 5 1 5 |
小 杜 鹃，小 杜 鹃，我 们 请 你 唱 个 歌，　　　快 来 啊，

3 5 1 5 | 3 5 1 5 3 5 | 1 - - | 2 1 0 | 2 1 0 | 7 1 2 1 7 1 |
快 来 吧，我 们 静 听 你 的 歌。　　咕 咕！　咕 咕！　歌 声 使 我 们

2 5 - | 2 5 0 | 2 5 0 | 7 1 2 1 7 6 | 5 1 - ‖
快 乐，　咕 咕！　咕 咕！　歌 声 使 我 们 快 乐。

第十章 儿歌

小白船

1=♭B 3/4　　　　　　　　　　　　　　　　　　　朝鲜童谣

```
5 - 6 6 | 5 - 3 | 5 3 2 1 | 5̇ - - | 6̣ - 1 | 2 - 5 |
```
1. 蓝　蓝的天　空银　河　里，　有　只小　白
2. 渡　过那　条银　河　水，　走　向云　彩

```
3 - - | 3 - - | 5 - 6 | 5 - 3 | 5 3 2 1 | 5̇ - - |
```
船。　　　　船　上有　棵桂　花　树，
国。　　　　走　过那　个云　彩　国，

```
6̣ - 1 | 5̇ - 2 | 1 - - | 1 - - | 3 - 3 | 3 - 2 2 |
```
白　兔在　游　玩。　　　　桨　儿桨　儿
再　向哪　儿　去？　　　　在　那遥　远的

```
3 - 6 | 5 - - | 3 - 2 | 3 - 6 | 5 - - | 5 - - | 1̇ - - |
```
看　不见，　船　上也　没　帆，　　　　飘
东　方，　闪　着金　光，　　　　晨

```
5 - 5 | 3 - 5 | 6 - - | 5 3 2 1 | 5 - 2 | 1 - - | 1 - - ‖
```
呀　飘　呀，　飘　向西　天。
星　是灯　塔，　照呀照　得　亮。

小 脚

陈念祖词
郝士达曲

1=C 3/4

| 5 6 5 0 4 0 | 3 5 2 0 1 0 | 1 3 5 3 6 3 | 5 — — |

1. 小脚踏 踏， 叫醒小 花， 哩哩哩哩哩哩 哩。
2. 小脚踏 踏， 树儿点 头， 沙沙沙沙沙沙 沙。

| 5 6 5 0 4 0 | 3 5 2 0 1 0 | 1 3 5 4 3 2 | 1 — — ‖

小脚跳 跳 多像鸟 儿， 叽叽叽叽叽叽 叽。
小脚蹦 蹦 跳过板 凳， 啦啦啦啦啦啦 啦。

堆雪人

熊芳琳词
韩德常曲

1=D 3/4

(1 5 5 | 5 3 3 | 5 6 5 4 3 2 | 1 3 3 | 5 3 3) |

| 5 3 3 | 5 3 3 | 4 4 3 2 | 3 3 2 1 | 5 6 5 4 3 | 5 6 5 4 3 |

1. 大雪天，真有趣，堆雪人，做游戏，圆脑袋，大肚皮，
2. 小弟弟，小妹妹，你牵着我，我拉着你，围着雪人 团团转，

| 4 5 4 3 2 | 3 1 1 (5 6 5 4 3 2 | 1 3 3 | 5 3 3) :‖ 1 — — ‖

白胖的脸 笑嘻嘻。 喜。
多么欢

第二节 十六分音符、附点音符

捕 鱼

英国儿歌

1=C 4/4

| 5654 3 4 5 | 2 3 4 3 4 5 | 5654 3 4 5 | 2 5 3 1. ‖

许多小鱼游来了, 游来了,游来了, 许多小鱼游来了, 快 快 捉牢。

拍手点头

佚名词曲

1=C 4/4

5̣ 1 1. 2 | 3 5 1 — | 3 5 1. 3 | 2 2 2 — |

拍 拍 小 手 点 点 头, 拍 拍 小 手 点 点 头,

6̣ 1 2. 3 | 5 5 3 — | 2 3 5. 6 | 1 1 1 — ‖

拍 拍 小 手 点 点 头, 拍 拍 小 手 点 点 头。

头发肩膀膝盖脚

英国童谣

1=C 4/4

5. 6 5 4 | 3 4 5 — | 2 3 4 — | 3 4 5 — |

头 发 肩 膀 膝 盖 脚, 膝 盖 脚, 膝 盖 脚,

5. 6 5 4 | 3 4 5 — | 2 2 5 5 | 3 1 1 — ‖

头 发 肩 膀 膝 盖 脚, 耳 朵 眼 睛 鼻 子 嘴。

小猫走小猫跑

1=C 4/4　　　　　　　　　　　　　　　　　　　汪爱丽词曲

5 3 5 3 | 5 5 3 - | 5. 6 5 3 | 2 3 1 - |
喵 喵 喵 喵　喵 喵 喵，　我 的 小 猫　慢 慢 走。

5 5 3 3 5 5 3 3 | 5 5 5 5 3 0 | 5. 6 5 3 | 5 3 2 1 - ‖
喵呜 喵呜 喵呜 喵呜　喵呜 喵呜 喵，　我 的 小小猫　快呀 快快 跑。

猜面具

　　　　　　　　　　　　　　　　　　　　凌启渝词
　　　　　　　　　　　　　　　　　　　　汪　玲曲

1=C 4/4

(1 2 3 1 1 6 1 6 3 5 | 1 2 3 1 1 6 1 6 3 5 ‖: 3. 5 3 2 1 1 |

3. 5 3 2 1 1) | 5. 6 5 1 | 6 1 1 3 5 - | 6 6 6 5 6 0 |
　　　　　　　　1. 我　是 小　猴，我 是 小　猴，　咯咯 咯咯 笑，
　　　　　　　　2. 我　是 小　猫，我 是 小　猫，　咪呜 咪呜 叫，
　　　　　　　　3. 我　是 小　兔，我 是 小　兔，　蹦蹦 蹦蹦 跳，
　　　　　　　　4. 我　是 小　鹿，我 是 小　鹿，　踢踏 踢踏 跑，

6 1 3 5 2 0 | 5 5 3 5 6 1 | 3 5 3 2 1 - :‖ 3 5 3 2 1 - ‖
咯咯 咯咯 笑，　吵 醒了 小 猫它　咪呜 咪呜 叫。　大家 快快 逃。
咪呜 咪呜 叫，　吵 醒了 小 兔它　蹦蹦 蹦蹦 跳。
蹦蹦 蹦蹦 跳，　吵 醒了 小 鹿它　踢踏 踢踏 跑。
踢踏 踢踏 跑，　吵 醒了 猎　人，　大家 快快 跑。

两只小鸟

美国童谣
林大春改编

1=C 2/4

```
1  2  | 3.  4 | 3 3 2 2 | 1 - | 3  4 |
两 只   小    鸟  停在树枝   上。   它  叫

5.   6 | 5 5 4 | 3 - | 5 5 5 6 | 5 0 |
叮    叮， 它叫咚  咚。   叮叮飞走  了，

5 5 5 6 | 5 0 | 5 5 3 | 4 4 0 | 4 4 2 | 1 1 0 ‖
咚咚飞走  了。  回来吧  叮叮，  回来吧  咚咚。
```

汽车开火车开

汪爱丽词曲

1=C 2/4

```
5 5. | 5 5. | 2 3 | 5 - | 5 5. | 5 5. | 2 3 | 1 - |
嘀嘀   嘀嘀   汽车  开，  嘀嘀   嘀嘀   汽车  停。

5 3 3 3 | 5 3 3 3 | 5 6 | 5 - | 5 3 3 3 | 5 3 3 3 | 2 3 | 1 - ‖
轰隆隆隆 轰隆隆隆  火车 开，  轰隆隆隆 轰隆隆隆  火车 停。
```

小茶壶

选自《中外儿童歌曲》

1=F 2/4

```
1.  2 | 3 3 | 2̲1̲ 2̲3̲ | 1 5̣ | 1. 2 | 3 3 |
我  是   茶 壶   肥 又  矮 呀， 我  是   茶 壶

2̲1̲ 2̲3̲ | 1 5̣ | 1̲1̲ 1̲3̲ | 5̲5̲ 5 | 5̲6̲ 5̲4̲ | 3̲2̲ 1 |
肥 又   矮 呀。 这是 茶柄 这是 嘴，这是 茶柄 这是嘴。

5̲5̲ 5 | 5̲5̲ 5 | 5̲5̲ 5 | 5̲5̲ 5̣ | 5 5̣ | 1 — ‖
水滚 了，水滚 了，水滚 了，水滚 了，冲 茶    了。
```

小树叶

陈镒康词
茅光星曲

1=D 2/4

```
3̲3̲ 3̲2̲ | 1. 5̣ | 3̲3̲ 3̲3̲ | 2 — | 2  3̲5̲ |
1.秋风 起来   啦，    秋风 起来  啦，   小  树叶
2.小 树叶 沙  沙    沙沙 沙沙 沙，   好  像在

3  3̲2̲ | 1. 6̣ | 1 — | 7̣ 7̣ | 7̲7̲ 6̲5̲ |
离 开了 妈    妈，   飘 呀 飘呀 飘向
勇 敢地 说    话：   春 天 春天 我会

6̣. 1 | 2 — | 2 3̲5̲ | 3̲2̲ | 1 — | 1 — ‖
哪  里？  心 里 可 害 怕？
回  来，  打 扮 树 妈 妈！
```

178

迷路的小花鸭

王 森词
佚 名曲

1=D 4/4

6̣ 1 3 - | 3 1 6̣ - | 6̣· 1 3 6̇6̇ | 5 6 3 - |

mp 1. 池 塘 边， 柳 树 下， 有 只 迷 路 的 小 花 鸭，
mf 2. 小 朋 友 看 见 了， 抱 起 迷 路 的 小 花 鸭，

5 4̇3̇2̇ - | 4 3̇2̇1̇ - | 2· 2̇3̇ 1 | 6̣ - - 0 ‖

嘎 嘎嘎嘎 嘎 嘎嘎嘎， 哭 着 叫 妈 妈。
啦 啦啦啦 啦 啦啦啦， 把 它 送 回 家。

你好，你早

徐焕云词
潘振声曲

1=F 2/4

5̣ 3̇3̇3̇ | 3̇3̇ 3̇ 0 | 5̇5̇ 5̇4̇ | 3̇· 0 | 5̣ 2̇2̇2̇ | 2̇2̇ 2̇ 0 |

小鸡见面 叽叽 叫， 叽叽 叽叽 叫， 小鸟见面 喳喳 叫，

4̇4̇ 4̇3̇ | 2̇· 0 | 5̣ 1̇1̇ | 7̣7̣ 0 | 2̇1̇ 2̇1̇ | 7̣· 0 |

喳喳 喳喳 叫。 小猫见面 喵喵叫， 喵喵 喵喵 叫，

5̣5̣ 6̣7̣ | 1̇1̇ 3̇ | 2̇2̇ 3̇ | 1̇· 0 |: 3̇4̇ 5̇ | 3̇4̇ 5̇ 0 |

小狗见面 尾巴摇， 尾巴 摇。 小朋友， 小朋友，

4̇4̇ 4̇3̇ | 2̇· 0 :‖ 5̣ 1̇ 0 | 1̇ 3̇ 0 | 2̇4̇ 3̇2̇ | 1̇ 0 ‖

见面 微微 笑。 你好！ 你好！ 你早！你 早！

手指游戏歌

1=♭E 4/4 于 玲 词曲

(5 3 1 3 1 6̣ | 5̣5̣ 3 2 1 - | 5. 5 3 2 | 1 3 5 6 1̇ -)

1 3 1 6̣ 5̣. | (5 3. 6 5.) | 1 3 1 6̣ 2. | (5 3. 1 2.)
大拇指 睡了， 食 指 睡了，

5 5 3 3 1 6̣ | 5 5 3 2 1 - | 5 5 3 2 | 1 - - - ‖
中 指，无名指，还有 小拇指， 大 家 都 睡 了。

何家公鸡何家猜

1=C 4/4 广东童谣

3 1 1. 2 | 3 5 5. 1 6 6 1̇ 6 | 5 - 5. 4 | 4 4 4 6 6 |
真 奇 怪 呀,真奇怪！你望望公园 里， 有 四 百只鸡鸡

5 3 3. 3 | 2 5 5 3 2 | 1 - - - | 5̣. 3 3 3 | 5̣ 3 3 - |
喔 喔 喔！是 何家的不 知 道。 何 家公鸡 何家猜?

(5 6 5 6 3 -) | 5̣. 2 2 2 | 5̣ 2 2 - | (2 3 2 3 2 -) | 5̣. 3 3 3 |
 何 家小鸡 何家猜? 何 家公鸡

5̣ 3 3 - | (5 6 5 6 3 -) | 5̣. 3 2 3 | 5̣ 2 1 - | (5̣ 2 5̣ 2 1 -) ‖
何家猜? 何 家母鸡 何家猜?

噜啦啦

越南民谣

$1= C$ $\frac{4}{4}$

3 3 5 1 1 3 | 2 1 2 3 4 2 1 | 7̣ 5̣ 7̣ 5̣ | 1̇· 7̣ 1̇· 2 3 — |
噜 啦啦噜 啦啦 噜啦噜啦啦 噜啦 噜 啦 噜 啦 噜 啦 噜 啦嘞

3 3 5 1 1 3 | 2 1 2 3 4 2 1 | 7̣ 6 5 7̣ | 1̇ — — 0 ‖
噜 啦啦噜 啦啦 噜啦噜啦啦 噜啦 噜 啦 噜 啦 嘞

伦敦桥

英国歌曲

$1= C$ $\frac{4}{4}$

5· 6 5 4 3 4 5 | 2 3 4 3 4 5 | 5· 6 5 4 3 4 5 | 2 5 3 1· ‖
伦 敦桥呀摇呀摇， 摇呀摇，要倒了， 伦 敦桥呀要倒了， 大 家 快 跑。

春 雨

刘饶民词
成敦、晓丹曲

$1= E$ $\frac{4}{4}$

1 5̣ 1 5̣ 3 1 3 1 | 5·6 4 3 2 — | 2 6̣ 2 6̣ 4 2 4 2 | 3·4 3 2 1 — |
滴答 滴答 滴答 滴答，下 小 雨 啦， 滴答 滴答滴答滴答 下 小 雨 啦。

1· 1 1 3 5 5 5 5 | 6 5 4 3 5 — | 2 2 2 4 6 6 6 6 | 5 6 5 4 3 — |
种 子说：下吧下吧 我要发 芽！ 梨树说：下吧 下吧 我要开 花！

| 6· 6 6 1 3 3 3 3 | 2 3 2 1 2 - | 6· 6 6 5 3 3 3 3 |

麦　苗说：　下吧 下吧　我要 长　大！　　孩 子说：　下吧 下吧

| 2 3 2 1 1 - ‖: 1 5 1 5 3 1 3 1 | 5 5 5 0 3 - | 3 3 2 0 1 - :‖

我要 种　瓜！　　　　　滴答 滴答 滴答 滴答，下小 雨　啦！　下小 雨　啦！

牧童之歌

1=C 2/4　　　　　　　　　　　　　　　　　　　　哈萨克民歌

| 6 6 3 | 2 1 2 | 1 2 1 7 | 6 5 6 | 6 6 |

红太阳　从天山　慢 慢地 爬 上，风 吹

| 5 3 4 | 3 4 3 2 | 1 - | 3 4 5·6 | 5 4 3·2 |

绿 草　草儿 把头 扬，　　骑上 骏马 扬起 鞭，

| 1 2 3·4 | 3 2 1 7 | 6 7 1 2 | 3　3 | 1 1 7 5 | 6 - ‖

赶上 牛羊 下河滩，唱上 一首 歌 呀，心花 开　放。

大公鸡

王　野词
天　栋曲

1=D 2/4

| 6 3 3 | 1 6 6 | 6 3 3 2 | 1 6 6 |

大公鸡，　穿花衣，　花衣 脏了　自己 洗。

| 6 3 3 2 | 3 5 3 | 6 3· 6 3· | 6 1 6 ‖

不用 肥皂 不用 水　扑棱 扑棱　用沙 洗。

大鼓、小锣和小铃

汪爱丽词曲

1=C 4/4

1· 1 1 2 3 2	1 1 1 -	1· 1 1 2 3 5
我是一面大鼓 咚 咚 咚，		我是一面小锣

5 5 5 -	1· 1 1 3 5 i	i i i i - ‖
哐 哐 哐。	我是一对小铃	叮叮 叮叮 叮。

大猫小猫

汪爱丽词曲

1=♭E 4/4

1· 1 1 1 5 5	3· 3 3 3 1 1
mf 1. 我 是一只大 猫，	我的声音很 大，
mp 2. 我 是一只小 猫，	我的声音很 小，

2 2 6 7	1 - - 0 ‖
喵 喵 喵 喵	喵。
喵 喵 喵 喵	喵。

大钟小钟一起响

比利时童谣
瞿希贤译配

1=C 4/4

mf
1· 2 3 4 3 2 1	3· 4 5 6 5 4 3
大 钟小钟一起 响，	不 敲不响不热闹，

mp *mf*
i i i i i i i i	1 1 1 1 ‖
叮咚叮咚叮咚叮咚，	叮 咚 叮 咚。

合拢放开

1=C 2/4

佚 名词曲

$\underline{5\ 5}\ \underline{1\ 1}\ |\ \underline{5\ 5}\ \underline{1\ 1}\ |\ \underline{3.\ \underline{2}\ 1\ 3}\ |\ 2\ -\ |\ \underline{5\ 5}\ \underline{2\ 2}\ |$

合拢 放开 合拢 放开，小 手拍一 拍。　　放开 合拢

$\underline{5\ 5}\ \underline{2\ 2}\ |\ \underline{4.\ \underline{3}\ 2\ 4}\ |\ 3\ -\ |\ \underline{1\ 1}\ \underline{2\ 2}\ |\ \underline{3\ 3}\ \underline{4\ 4}\ |$

放开 合拢，小 手放下 来。　　爬呀 爬呀 爬呀 爬呀，

$\underline{5.\ \underline{6}\ 5\ 4}\ |\ 3\ -\ |\ 3\ \underline{2\ 1}\ |\ 2\ \underline{1\ 7}\ |\ \underline{2\ 2}\ \underline{5\ 5}\ |\ 1\ -\ ‖$

爬 到头顶 上。　　耳 朵上 肩 膀上 膝盖小脚 上。

剪指甲

1=F 2/4

邱刚强曲

$\underline{1\ 1}\ \underline{5}\ |\ \underline{3.\ \underline{2}\ 1}\ |\ \underline{5\ 6}\ \underline{5\ 1}\ |\ 2\ -\ |$

1.小鸭 叫，　嘎 嘎嘎，　叫我 剪指 甲。
2.小狗 叫，　汪 汪汪，　叫我 换衣 裳。

$\underline{1\ 1}\ \underline{5}\ |\ \underline{3.\ \underline{4}\ 5}\ |\ \underline{1\ 3}\ \underline{2\ 5}\ |\ 1\ -\ ‖$

小鸟 叫，　吱 吱吱，　叫我 刷牙 齿。
小猫 叫，　喵 喵喵，　叫我 洗洗 脸。

小动物爱唱歌

选自《小小智慧树》儿歌

1=B 4/4

$\dot{1}$ - 7 5 | $\dot{1}$ - 7 55 | 64 53 4.5 3.4 | 2 - 5 - |

1 1. 1 1. 2 3 | 3. 2 3. 4 5 - |

1. 小 花猫爱唱歌， 喵 喵 喵 喵 喵，
2. 小 花狗爱唱歌， 汪 汪 汪 汪 汪，
3. 小 鸭子爱唱歌， 嘎 嘎 嘎 嘎 嘎，
4. 小 青蛙爱唱歌， 呱 呱 呱 呱 呱，

$\dot{1}$. $\dot{1}$ 5. 5 3. 3 1 | 5. 4 3. 2 1 - ‖

喵喵喵喵喵喵喵， 喵喵喵喵喵。
汪汪汪汪汪汪汪， 汪汪汪汪汪。
嘎嘎嘎嘎嘎嘎嘎， 嘎嘎嘎嘎嘎。
呱呱呱呱呱呱呱， 呱呱呱呱呱。

小鸡出壳

选自《小小智慧树》儿歌

1=C 2/4

3. 4 5 1 | 7̣ 1 2 | 2. 3 4 7̣ | 1 2 3 | 3. 4 5 1 | 4 5 6 |

鸡 蛋鸡蛋 圆溜溜， 小 鸡宝宝 住里头。 小 鸡宝宝 要出壳，

5 5 7̣ 2 | 1 - | X X | X X X | X X X | X X X |

它要 怎么 做？ 小 脚 蹬一蹬， 蹬一蹬， 蹬一蹬；

X X | X X X | X X X | X X X | X X | X X X |

屁 股 顶一顶， 顶一顶， 顶一顶； 翅 膀 推一推，

X X X | X X X | X X | X X X | X X X | X X X |

推一推， 推一推； 小 嘴 啄一啄， 啄一啄， 啄一啄。

小 马

1 = C 2/4

选自中国台湾教材

3 5 5 5 | 6 5 5 5 | 3 5 5 5 | 1 3 2 | 3 5 5 5 |
1. 小马 小马 摇着 尾巴, 跟着爸爸 去玩耍。 东边 跑跑,
2. 小马 小马 肚子 饿了, 跟着妈妈 去吃草。 爬过 小山,

6 5 5 5 | 5 3 3 5 3 3 | 2 2 1 | 5 3 3 5 3 3 | 2 2 1 ‖
西边 跳跳, 包古里包古里 跌一跤。 包古里包古里 跌一跤。
走过 小桥, 包古里包古里 吃个饱。 包古里包古里 吃个饱。

我爱你

1 = D 2/4

选自《小小智慧树》儿歌

(3 — | 4 — | 3 1 2 7 | 1 —) ‖: 3 3 1 5 | 3 — | 3 3 1 5 |
　　　　　　　　　　　　　　　　　1. 我爱你爸 爸, 　 我爱你妈
　　　　　　　　　　　　　　　　　2. 我爱你红 花, 　 我爱你绿

2 — | 3 3 1 5 | 4 — | 3 1 2 7 | 1 — :‖ 3 3 3 | 4 4 4 |
妈, 　我爱你小 鸟, 　 我爱你大 树。 　我爱你, 小嘟嘟,
草, 　我爱你朋 朋, 　 我爱你托 托。

3 3 2 1 5 | 2 2 2 | 3 3 3 | 4 4 4 | 3 3 1 2 7 | 1 1 1 :‖
我爱你小小 智慧树; 我爱你, 小嘟嘟, 我爱你小小 智慧树。

小乌龟

选自磁带《台湾小歌星》

1=C 2/4

| 3 3̂2 1 2 | 3 4 5 | 4 4̂3 2 | 3 3̂2 1 |
小 小 乌 龟 爬 山 坡， 嗨 嗨 哟， 嗨 嗨 哟，

| 3 3̂2 1 2 | 3 4 5 | 4 3 2 3 | 1 - ‖
带 着 面 包 和 糖 果， 嗨 嗨 嗨 嗨 哟。

大鼓和小铃

[日本]小林纯一词
[日本]中田喜直曲

1=C 4/4

f
3 3 3 1 1 5̣ 5̣ | p 3 3 3 1 1 5 5 5 |
敲 起 了 大 鼓 咚 咚， 敲 起 了 小 铃 叮 叮 叮。

f 6 5 5 3 3 | p 5 3 3 2 2 | f 5̣ 5̣ | p 1 1 1 ‖
敲 起 了 大 鼓 敲 起 了 小 铃 咚 咚 叮 叮 叮。

跳到这里来

英美儿歌

1=C 2/4

| 3 1 | 3 3 5 | 2 7̣ | 2 2 2 4 |
跳 跳 到 这 里 来。 跳 跳 到 这 里 来。

| 3 1 | 3 3 5 | 2 3 4 3 2 | 1 1 ‖
跳 跳 到 这 里 来。 到 这 里 来 吧 好 朋 友！

小猪睡觉

刘明将词曲

$1=$♭B $\frac{2}{4}$

3 5 3 5 | 1 5 | 3 5 3 5 | 1 5 | 6 1 1 6 |
小 猪 吃 得 饱 饱， 闭 着 眼 睛 睡 觉， 大 耳 朵 在

5 3 | 6 1 1 6 | 5 3 | 5 5 5 5 1 |
扇 扇， 小 尾 巴 在 摇 摇。 呼 噜 噜 噜 噜，

5 5 5 5 3 | 5 1 5 3 | 5 1 5 3 | 5 1 3 2 | 1 1 ‖
呼 噜 噜 噜 噜， 呼 噜 呼 噜 呼 噜 呼 噜 小 尾 巴 在 摇 摇。

小蝴蝶

选自《小小智慧树》儿歌

$1=B$ $\frac{2}{4}$

1 1 2 3 | 2 1 2 3 1 | 3 3 4 5 5 | 4 3 4 5 3 |
小 蝴 蝶 真 美 丽， 两 只 翅 膀 穿 花 衣，

1 7 6 5 3 | 1 7 6 5 | 3 3 5 4 3 | 2 1 2 3 1 ‖
飞 到 东 来 飞 到 西， 快 快 乐 乐 穿 花 衣。

小花猫

选自《小小智慧树》儿歌

1=B 2/4

| 1 2 3 4 5 i | 6 i 5 | 4 4 3 3 | 2 2 5 |

小小花猫喵喵喵，伸个懒腰喵喵喵，

| 1 2 3 4 5 i | 6 i 5 | i 1 1 2 3 | 3 2 1 ||

走了悄悄喵喵喵，捉到老鼠喵喵喵。

小老鼠上灯台

中国童谣

1=C 2/4

| 5 5 3 | 5 5 3 | 5 5 3 | 5 6 5 |

小老鼠，上灯台，偷油吃，下不来，

| i i i | i 6 i 5 | 5 5 5 3 2 1 2 3 | 1 — ||

喵喵喵，猫来了，叽里咕噜滚下来。

切 西 瓜

选自"巧虎"生活认知背景音乐

1=C 2/4

| 5 5 1 1 | i 7 6 5 5 | 4 5 6 i i i | i 6 5 | 5 5 1 1 |

西瓜,西瓜,我喜欢西瓜,圆圆的,圆圆的,抱一抱。 西瓜 西瓜,

| i 7 6 5 5 | 6 7 i | i — | i 7 i 6 5 | 3 2 1 ||

我喜欢西瓜,切开来, 切, 红色的瓜瓤 出来了。

卷炮仗

1=C 4/4

汪爱丽词曲

1 3 3 1 3 5 5 | 5 1̇ 5 4 3 2 1 3 5 | 2 4 4 2 4 6 6 |
我们 大家 卷炮 仗， 啦啦啦啦啦啦 啦啦 啦， 慢慢 慢慢 往里 卷，

5 1̇ 5 4 3 2 1 3 1 | 1̇· 5 1̇· 5 6 6 5 | 1̇· 5 1̇· 5 6 6 5 |
啦啦啦啦啦啦 啦啦 啦。 一 步一 步向前 走， 炮 仗卷 得紧又 紧，

1 3 1 3 3 5 3 5 | 1 3 1 3 3 5 3 5 | 5 1̇ 5 4 3 1 2 2 1 ‖
卷呀 卷呀 卷呀 卷呀， 卷呀 卷呀 卷呀 卷呀， 我们卷成 一个 大炮 仗。

三只小鸟

1=B 2/4

选自《小小智慧树》儿歌

稍慢

3 2 1 1· | 5 5 4 3 | 1̇ 5 7 6 5 4 | 3 3 2 1 ‖
1. 一只 小鸟 站在树 上， 一只 小鸟 叽叽喳 喳。
2. 两只 小鸟 站在树 上， 两只 小鸟 叽叽喳 喳。
3. 三只 小鸟 站在树 上， 三只 小鸟 叽叽喳 喳。

小竹笛

1=C 2/4

刘明将词曲

快乐、活泼的

(i 55 3 5 | 6 44 2 4 | i 55 3 5 | 6 44 2 4 | 1 2 3 4 | 5 i 5 |

4 44 3 1 | 2 4 3 2) 1 0 | 1 2 3 4 | 5 i 5 | i 55 3 5 |
　　　　　　　　　　　吹起 金色 小竹 笛，　咪哩哩咪哩，

i 55 3 5 | 4 44 3 1 | 2 2 2 | 4 44 3 1 | 4 44 3 1 |
咪哩哩咪哩。我们的家乡 多美丽，咪哩哩咪哩，咪哩哩咪哩。

1 2 3 4 | 5 i 5 | i 55 3 5 | i 55 3 5 |
引来 许多 小黄鹂，　咪哩哩咪哩，咪哩哩咪哩，

6 44 2 4 | 6 44 2 4 | 2 44 3 2 | 1 1 1 ‖
咪哩哩咪哩，咪哩哩咪哩，我们的家乡 多美丽。

传 花

1=D 2/4

佚名词曲

5 1 1 7 6 | 5 3 3 | 5. 3 1 3 | 2 1 2 |
小朋友们 真高兴，　来玩传花 的游戏，

3 3 3. 5 | 4 6 6 | 5 3 4 2 | 1 7 1 ‖
传呀传呀传呀传，　歌声 一停 就是你。

歌唱春天

1=♭B 4/4　　　　　　　　　　　　　　　　　　　　东北民歌

| 1 6 5 6 6 1 6 5 6 | 1 6 5 6 6 1 6 5 3 | 1 1 1 5 6 1 6 5 3 |
嘿啦啦啦啦 嘿啦啦啦，嘿啦啦啦啦 嘿啦啦啦。天空 出彩霞 呀，

3 3 5 1 2 3 2 1 6 | 1 1 1 2 3. 2 3 | 1 1 1 1 1 5 6. 5 3 |
地上 开红花 呀，树上 小鸟叫 呀，我们大家一起来 呀，

1 1 1 1 1 1 5 6 5 | 3 3 3 3 5 1 2. 1 6 |
大家来欢呼 拍手笑，唱出一个春天来 呀。

1 6 5 6 6 1 6 5 6 | 1 6 5 6 6 1 6 5 3 |
嘿啦啦啦啦 嘿啦啦啦，嘿啦啦啦啦 嘿啦啦啦。

1 1 1 5 6 5 3 5 | 6 6 5 3 5 1 5 | 6 6 5 1 5 6 — ‖
我们大家一起来呀，唱出一个春 天 来那个咿呀嗨。

蚂　蚁

1=D 2/4　　　　　　　　　　　　　　　　　　　　佚 名词曲

| 1 2 3 3 | 2 3 5 | 6 5 3 6 | 5 — |
1.一只 蚂蚁 在洞口，看见 一粒 豆，
2.小小 蚂蚁 想一想，想出 好办 法，

| 5. 6 5 3 | 1 2 3 | 5. 3 2 2 3 | 1 — ‖
用力 搬也 搬不动，急得 直摇 头。
回洞 请来 好朋友，抬着 一起 走。

开汽车

选自《小小智慧树》儿歌

$1=$ ♭D 2/4

| 3. 4 5 1 | 7 1 2 | 2. 3 4 7 | 1 2 3 | 3. 4 5 1 |
嘀 嘀嘀嘀 嘀嘀嘀， 宝宝来当 小司机， 小 方向盘

| 4 5 6 | 1. 1 1 3 | 6 5 5 | 3. 4 5 1 | 7 1 2 |
转呀转 按 按喇叭 嘀嘀嘀。 嘀嘀嘀嘀 嘀嘀嘀，

| 2. 3 4 7 | 1 2 3 | 3 3 4 5 1 | 4 5 6 | 5. 5 7 7 | 1 1 1 ‖
宝宝来当 小司机， 圆圆的轮子 转呀转， 我 的小车 跑第一。

洋娃娃和小熊跳舞

[波]卡楚尔宾娜
李嘉川译配

$1=$ C 2/4

| 1 2 3 4 | 5 5 5 4 3 | 4 4 4 3 2 | 1 3 5 | 1 2 3 4 | 5 5 5 4 3 |
洋娃娃和 小熊跳舞 跳呀跳呀 一二一， 他们在跳 圆圈舞呀

| 4 4 4 3 2 | 1 3 1 | 6 6 6 5 4 | 5 5 5 4 3 | 4 4 4 3 2 |
跳呀跳呀 一二一， 小熊小熊 点点头呀 点点头呀

| 1 3 5 | 6 6 6 5 4 | 5 5 5 4 3 | 4 4 4 3 2 | 1 3 1 ‖
一二一， 小洋娃娃 跳起来呀 跳呀跳呀 一二一。

三只猴子

1 = C 2/4 欧美童谣

```
5̣ 3  3 3 4 | 3 2  2 | 5̣ 2 2 2 2 2 3 | 2 1 1 1  1 ||
```

1. 三只 猴子在 床上 跳， 有 一只猴子头上 摔了一个 包。
2. 两只 猴子在 床上 跳， 又有 一只猴子头上 摔了一个 包。
3. 一只 猴子在 床上 跳， 又有 一只猴子头上 摔了一个 包。
4. 床上 床下 静悄 悄， 猴 子们都 到 哪去 了？

```
5̣ 3  3 3 4 | 3 2  2 | 5 4 5  5 4 5 | 3 1 2  1 ||
```

妈妈 急得 大声 叫： "赶 快 下 来 别 再 跳。"
妈妈 急得 大声 叫： "赶 快 下 来 别 再 跳。"
妈妈 急得 大声 叫： "赶 快 下 来 别 再 跳。"
他们 都在 医院 里， 哎 哟 哎 哟 不能动 了！

数 蛤 蟆

1 = D 2/4 四川童谣

```
5 3  5 3 | 5 1  2 | 5 3  5 3 | 5 1  2 |
```

一只 蛤蟆 一张 嘴， 两只 眼睛 四条 腿，

```
5 3  5 3 | 1 2 3 2· 1 | 6 1 6 1 2 | 1 1 6  5̣ |
```

乒乒 乓乓 跳下 水 呀， 蛤蟆跳下水 叫爸 爸，

```
6 1 6 1 2 | 1 1 6  5̣ ‖: 3 5 2 3  5 | 3 1  2 :‖
```

蛤蟆跳下水 叫妈 妈。 呱 呱 咕儿 呱。

谁饿了

汪爱丽词曲

1=C 2/4

3 3 3 1 | 5 5 5 | 3 3 3 3 1 3 | 2 - | 6 4 2 | 5 5 3 |
1. 一只 大狗 出来了， 肚子饿得咕咕 叫， 看 见了 肉骨 头，
2. 一只 大猫 出来了， 肚子饿得咕咕 叫， 看 见了 小老 鼠，

2 4. 7 2. | 1 1 1 | 2 4. 7 2. | 1 1 1 :| 2 4. 7 2. | 1 3 1 ||
咔吧 咔吧 吃掉了。 咔吧 咔吧 吃掉了。 啊呜 啊呜 吃掉了。
啊呜 啊呜 吃掉了。 啊呜 啊呜 吃掉了。 啊呜 啊呜 吃掉了。

套 圈

上幼音词
王 平曲

1=C 2/4

3 3 5 6 5 3 | 2. 3 2 | 3 3 5 6 5 3 | 2. 3 2 |
1. 三 人 在 一 起 呀， 围 个 小 圆 圈 呀，
2. 先 套 小 白 兔 呀， 再 套 小 花 猫 呀，
3. 你 呀 我 呀 他 呀， 都 是 好 朋 友 呀，

5 5 3 2 3 1 | 6. 1 6 | 5 5 3 2 1 6 | 1. 2 1 ||
手 儿 拉 着 手 呀， 我 们 做 游 戏 呀。
后 套 小 花 狗 呀， 套 圈 真 有 趣 呀。
大 家 套 一 套 呀， 越 套 越 欢 喜 呀。

好妈妈

1=C 2/4

潘振声词曲

3 35 2 2 | 1 0 | 3 35 6 6 | 5 0 | 23 56 | 32 30 | 56 53 | 2 0 |
我的 好妈 妈， 下班 回到 家， 劳动了一天 多么辛苦 呀！

3. 33 2 | 16 5 | 3. 33 2 | 16 5 | 56 12 | 3 - | 5 35 6 6 |
妈 妈妈妈 快坐下， 妈 妈妈妈 快坐下， 请喝一 杯 茶。 让我 亲亲

5 3 2 | 5 35 6 6 | 5 3 2 | 5 33 2 | 1 - | 3. 5 | 20 20 | 1 0 ‖
您 吧， 让我 亲亲 您 吧， 我的 好妈 妈， 我 的 好妈 妈。

小毛驴

1=C 2/4

中国民歌

1 1 1 3 | 5 5 5 5 | 6 6 6 i | 5 - | 4 4 4 6 | 3 3 3 3 |
我有 一头 小毛驴,我 从来 也不 骑， 有一天我 心血来潮

2 2 2 2 | 5. 5 | 1 1 1 3 | 5 5 5 5 | 6 6 6 i | 5 - |
骑它 去赶 集。 我 手里拿着 小皮鞭,我 心里 正得 意,

4 4 4 6 | 3 3 3 3 3 5 | 2 2 2 2 3 | 1 - ‖
不 知 怎么 哗啦啦啦啦啦 摔得我 一身 泥。

音阶歌

惊涛词曲

1=C 2/4

| 1 3 5 | 6 6 5 | i i 7 6 | 5 - | 1 3 5 | 6 6 5 |
小朋友，来唱歌，do do si la sol，你也唱，我也唱，

| 4 4 3 3 | 2 - | 1 3 5 | i 7 6 5 | 1 3 5 |
fa fa mi mi re，唱什么？do si la sol，唱什么？

| 4 3 2 1 | 1. 2 3 4 | 5 6 7 | i 7 6 5 4 | 3 2 | 1 - ‖
fa mi re do，do re mi fa sol la si，do si la sol fa mi re do.

这是小兵

王履三编曲

1=D 2/4

| 1. 3 5 5 5 | 3 1 | 5. 1 5. 1 | 3 - | 1. 3 5 5 5 | 3 1 |
这是小兵的喇叭 嗒嗒嗒嗒嗒，这是小兵的大 鼓

| 5. 5 5. 5 | 1 - | 1. 3 5 5 5 | 3 1 | 5. 1 5. 1 |
咚咚咚咚咚，这是小兵的手 枪 吧吧吧吧

| 3 - | 1. 3 5 5 5 | 3 1 | 5. 5 5. 5 | 1 - ‖
吧，这是小兵的大 炮 轰轰轰轰轰。

第三节　切分节奏、弱起节奏等综合练习

比尾巴

程宏明词
周勤耀曲

1=C 2/4

| 1 1 1 3 | 5 - | 6 6 6 i | 5 - | 6 6 i i | 5̂ 6 3 | 5 3 2 1 | 2 - |

1. 谁的尾巴 长？　谁的尾巴 短？　谁的尾巴 好 像　好像一把 伞？
2. 谁的尾巴 弯？　谁的尾巴 扁？　谁的尾巴 最 呀　最呀最好 看？

| 1 1 1 3 | 5 - | 6 6 i 5 | 6 - | i i 6 | 5̂ 6 3 | 5 3 2 2 | 1 - ‖

猴子尾巴 长，　兔子尾巴 短，　松鼠 的 尾 巴　好像一把 伞。
公鸡尾巴 弯，　鸭子尾巴 扁，　孔雀 的 尾 巴　最呀最好 看。

表情歌

张友珊词
汪　玲曲

1=C 2/4

| 1 6　6 | i 6 6 | i 6 6 4 | 5　6 | × × × | 5 3 3 1 | 2　3 |

1. 我高 兴 我高兴　我就拍拍 手，　拍拍拍，　我就拍拍 手，
2. 我难 过 我难过　我就轻轻 哭，　呜呜呜，　我就轻轻 哭，
3. 我生 气 我生气　我就撅撅 嘴，　嗨嗨嗨，　我就撅撅 嘴，
4. 我快 乐 我快乐　我就哈哈 笑，　哈哈哈，　我就哈哈 笑，

| × × × | i　3 4 | 5　4 | 3 2 1 |1.2.3.　× × ×　| × × × :‖4.　× ×. ‖

拍拍拍，　看 大家 一 起　拍拍 手。　拍拍拍，　拍拍拍。　哈哈！
呜呜呜，　看 大家 一 起　轻轻 哭。　呜呜呜，　呜呜呜。
嗨嗨嗨，　看 大家 一 起　撅撅 嘴。　嗨嗨嗨，　嗨嗨嗨。
哈哈哈，　看 大家 一 起　哈哈 笑。

大鞋和小鞋

金 潮词
汪 玲曲

1 = C 2/4

```
5  5  | 6 6  3 | 5̂ 6̂ 5̂ | 5 5 1 2 | 3 - | 4  4 | 3 3 | 1 |
```
1. 我　穿　爸爸的　鞋，　　　就像两只　船。　开　在　大大　的
2. 我　穿　娃娃的　鞋，　　　就像两顶　帽。　套　在　小小　的

```
2 3 2 | 6  5 | 4  3 | 2 2 2 2 | 1 - | 5 5 5 |
```
海洋里，　踢　拖　踢　拖　踢踢踢踢　拖。　　踢踢拖
脚指上，　迪　笃　迪　笃　迪迪迪迪　笃。　　迪迪笃

```
4 4 4 | 6 6 6 | 5 5 5 | 4  3 | 2 2 2 2 | 1 - ‖
```
踢踢拖　踢踢拖　踢踢拖　踢　拖　踢踢踢踢　拖。
迪迪笃　迪迪笃　迪迪笃　迪　笃　迪迪迪迪　笃。

小动物回家

陈镒康词
嘉评、美玉曲

1 = C 2/4

```
mf
3̂ 5 1̂ | 3̂ 5 1̂ | 6̂ 5̂ 4̂ 3̂ | 2 - | 2 4  2 | 2 4  2 | 5̂ 4̂ 3̂ 2̂ | 1 - |
```
小鹿　回家　跳跳跳，　小鸭子回家　摇摇摇，

```
1 4  4 | 4 6. | 5̂ 6̂ 4̂ 5̂ | 3 - | 2 6  6 | 5 3. | 5  2̂ 3̂ | 1 - ‖
                                          p
```
小乌龟回家　爬爬爬，　小花猫回家　静悄悄。

国旗，红红的哩

陈镒康词
嘉评、美玉曲

1=C 2/4

5 5 3 4 | 5. 1 | 6 6 0 6 | 5 - | 4 4 2 3 | 4. 6 | 4 4 0 3 | 2 - |
国旗国 旗， 红红 的哩， 五颗金 星 黄黄 的哩，

5 5 3 4 | 5. 1 | 7 7 0 7 | 6 - | 5 1 5 1 | 3. 5 | 2 2 0 2 | 1 - |
升在天 空， 高高 的哩， 我们心 中 甜甜 的哩。

1 1 7 6 - | 7 7 6 5 - | 5 1 5 1 | 3 2 2 | 1 - | 1 0 ‖
哩哩 啦 啦， 哩哩 啦 啦， 我们心 中 甜 甜 的哩。

蝴 蝶 花

屠晓雯词
朱德诚曲

1=C 2/4

5 1 1 1 | 2 3 3 | 6 6 1 | 5 5 5 | 1 3 3 1 | 5 5 5 | 2 | 6. 1 |
你看那边 有一只 小 小的 花蝴 蝶， 我轻轻地 走过去 想 要

2 2 2 | 5. 3 | 2. 3 | 6 1 3 1 | 2 - | 5. 3 | 2. 3 |
捉住它。 为 什 么 蝴蝶不害 怕？ 为 什 么

6 1 2 6 | 5 - | X - | 5 5 3 6 5 | 2 3 5 3 2 | 1 - ‖
蝴蝶不害 怕？ 噢， 原来是一 只 美丽的蝴蝶 花。

第十章　儿歌

谁会这样

少数民族儿歌
潘振生曲

$1=C \quad \dfrac{2}{4}$

(1̇.　6 | 1̇.　6 | 5.　6 5 3 | 2.　3) ‖: 5 5 3 5 | 6 1̇ 2̇ 3̇ | 1̇ 1̇　2̇ |

1̇　— | 3 5 1̇ 6 | 5.　6 | 1̇ 2̇ 1̇ 6 | 5　— | 1̇.　6 | 1̇.　6 |

1. 谁　会　飞　呀？鸟　会　飞。　鸟　儿　鸟　儿
2. 谁　会　游　呀？鱼　会　游。　鱼　儿　鱼　儿
3. 谁　会　跑　呀？马　会　跑。　马　儿　马　儿

5 6 5 3 | 2　— | 5 5 6 1̇ | 3 5 3 2 | 1.　2 | 1　0 :‖

怎　样　飞？　扑扑　翅膀　飞　呀　飞。
怎　样　游？　摇摇　尾巴　点　点　头。
怎　样　跑？　四脚　离地　身　不　摇。

夏天的雷雨

盛璐德词
马革顺曲

$1=C \quad \dfrac{2}{4}$

5 5　5 | 6 6 5 | 1̇ 1̇ 6 3 | 5　— | 1 1　1 |

1. 天空　中，一闪　闪，什么　光发　亮？　天空　中，
2. 一闪　闪，一闪　闪，天上　闪电　亮，　轰隆　隆，

5 5 3 | 5 5 4 3 | 2　— | 5 5　5 | 6 6 5 |

轰隆　隆，什么　声音　响？　天空　中，哗啦啦，
轰隆　隆，打雷　声音　响。　哗啦　啦，哗啦啦，

1̇ 1̇ 6 3 | 5　— | 2 3 5 | 5 6 5 6 | 3　2 | 1　— ‖

什么　落下　来？　小朋友　请你　快快　想一　想。
大雨　落下　来，　告诉你　这是　夏天　大雷　雨。

蜗牛与黄鹂鸟

中国台湾民歌

1=E 2/4

5 5 5 5 3 5 | 1 6 5 | 5 5 5 5 3 2 | 1 3 2 | 2· 3 5 5 |
1. 阿门 阿前 一棵 葡萄 树， 阿嫩 阿嫩 绿地 刚发 芽， 蜗 牛背 着那
2. 阿树 阿上 两只 黄鹂 鸟， 阿嘻 阿嘻 哈哈 在笑 它， 葡 萄成 熟

3 3 2 1 1 | 2· 3 1 1 6 | 5 6 5 ‖: 5 5 5 5 3 2 |
重 重的 壳呀， 一 步一 步地 往上 爬。 阿黄 阿黄 鹂儿
还 早得 很哪， 现 在上 来 干什 么。

1 6 5 5 6 | 1 2 1 2 | 3 2 | 1 — | 1 — ‖
不要 笑,等我 爬上 它就 成 熟 了。

劳动最光荣

美术片《小猫钓鱼》主题曲

金近、夏白词
黄 准曲

1=C 2/4

(5 i i 5 | 6 6 5 | 5 6 1 3 2 5 | i i) | 5 i i 5 | 6 6 5 |
　　　　　　　　　　　　　　　　　　　　　　太阳光　金亮亮，

3 5 1 3 | 2 - | 5 i 5 | 6 6 5 | 5 1 3 2 5 | i - | i. 2 i 5 |
雄鸡唱三　唱；　花儿　醒来了，鸟儿忙梳　妆。　小　喜鹊

6 6 5 | 3. i 6 5 | 1 3 2 | 1 1 2 3 5 5 | 6 5 i | i 5 6 i | 3 2 5 |
造新房，小蜜蜂　采蜜忙，幸福的生活从　哪里来？　要靠劳　动 来创

i. 0 | 5 i i 5 | 6 6 i 5 | 3 5 6 5. 3 | 1 3 2 | 5 i i 5 |
造。　青青的叶儿　红红的花，　小蝴　蝶 贪玩耍，　不爱劳动

6 6 5 | 5 6 1 3 2 5 | i - | i. 2 i 5 | 6 6 5 | 3. i 6 5 |
不学习，我们大家不学　它，　要 学喜鹊 造新房，要 学蜜蜂

1 3 2 | 1 1 2 3 5 | i 5 6 | 6 - | 5 5 6 i | 3 2 5 | i - ‖
采蜜忙，劳动的快乐 说不尽，　　劳动的创　造 最光 荣。

一双小手

金 波词
潘振声曲

1=D 2/4

```
6 6 5 | 6 0 | 3 1 5 | 6 0 | 5 5 3 | 2 3 5 6 |
```
1. 有一　双　　小　脏　手，　　要去　　拿　馒
2. 有一　双　　小　脏　手，　　去抱　　布　娃
3. 这一　双　　小　脏　手，　　拧开　了　水龙
4. 大馒　头　　笑　开了　口，　娃娃　也　点点

```
3. 2 3 | 0 | 3 3 3 2 | 1 6 0 | 3 5 3 2 | 1 0 |
```
头，　　　馒头　嫌她脏，　把头扭一　扭，
娃，　　　娃娃　嫌她脏，　都不喜欢　她，
头，　　　洗呀　洗干净，　洗呀洗干　净，
头，　　　大家　喜欢她，　夸她这双　手，

```
1 2 3 | 5 | 6 1 | 2 3 2 1 | 6 0 | 1 2 3 | 5 | 6 1 |
```
〔1.2.3.〕
把　头　扭一　扭　　　喂。
都不　喜欢　她　　　呀。
你看　看我有一双　干净的　手。
都愿　和她　做呀做朋　友，

```
2 3 2 1 | 6 0 ‖ 2 3 5 3 | 6. 5 | 6 0 ‖
```
〔4.〕
做　朋　友　　　喂！

下雨啦

选自《小小智慧树》儿歌

1=E 2/4

```
5 | 3 5  1. 3 | 5 5 5 | 5 5 5 | 1 2 3 |
```
1. 噢，下 雨 了　　沙沙沙　　沙沙沙　　沙沙沙，
2. 噢，下 雨 了　　沙沙沙　　沙沙沙　　沙沙沙，

```
3 5  1. 3 | 5 5 5 | 5 5 6 7 | 1 ‖
```
小 朋 友 们 笑哈哈　　哈哈哈哈 哈。
小 朋 友 们 踩水花　　噼噼又啪 啪。

胡说歌

[美]露西尔·佩纳贝克词曲
卢乐珍、汪爱丽译配

1=C 4/4

```
5 6 | 1 1 1 1 1 1 6 5 | 1 X 1 1 | 2 2 2 2 2 2 7 5 | 2 X 2 2 |
```
你把　袜子穿在耳朵上　　吗？　你把　袜子穿在耳朵上　　吗？　你把

```
3 3 3 3 3 3 2 1 | 4 4 4 4 4 4 3 2 | 3 3 3 3 2 2 3 2 | 1 1 X ‖
```
袜子穿在耳朵上吗？袜子穿在耳朵上吗？你把　袜子穿在耳朵 上 吗？

小动物唱歌

选自香港教材

1=C 4/4

```
3 2 | 1 1 1 3 4 | 5 5 5 - | 1 5 1 5 | 3 2 2 3 2 |
```
许多　小动物在唱着歌　　喵 喵　真 快 乐。许多

```
1 1 1 3 4 | 5 5 5 - | 1 5 1 5 | 3 2 1 ‖
```
小动物在唱着歌　　喵 喵　真 快 乐。

生日歌

英美儿歌

$1=G$ $\frac{3}{4}$

```
5 5 | 6 5 1 | 7 - 5 5 | 6 5 2 | 1 - 5 5 |
祝你  生日 快 乐，  祝你 生日 快 乐，   祝你

5  3  1 | 7  6  4 4 | 3  1  2 | 1 - ‖
生  日  快 乐，  祝你 生  日  快 乐。
```

懒惰虫

英美儿歌

$1=D$ $\frac{2}{4}$

```
1 2 | 3 3 1 1 2 | 3 3 1 1 2 | 3 3 4 3 | 2. | 7 1 |
你是  懒惰 虫，你是 懒惰 虫，你的 一身 都是 痛。    你的

2 2 7 7 1 | 2 2 7 5 5 | 5 4 3 2 | 1 0 ‖
眼睛 痛，你的 肚子 痛，你的 一身 都是  痛！
```

祝大家圣诞快乐

英国儿童歌曲
冯达美译配

$1=G$ $\frac{3}{4}$

```
5 5 | 1 1 2 1 7 | 6 6 6 6 | 2 2 3 2 1 |
我们 祝  大家 圣诞 快 乐，  我们祝  大家圣诞

7 5 5 5 | 3 3 4 3 2 | 1 6 5 5 | 6 2 7 | 1 - ‖
快乐，我们祝 大家圣诞 快乐，再祝 新年 快乐。
```

顽皮的杜鹃

奥地利童谣
张 宁译配

1=♭E 4/4

```
5̇ 5̇ | 1 3 5 3 | 1  5  3 | 5̇ 5̇ | 1 3 5 3 |
当我   走在草地上, "咕   咕"; 听见 杜鹃在歌
```

```
1  5  3  3 5 | 4 2 2 4 | 3  5  3 | 1 3 |
唱, "咕 咕"; 我到树丛去寻 找, "咕 咕"; 杜鹃
```

```
2 5̇ 6̇ 7̇ | 1  5  3  3 5 | 4 2 2 4 |
飞 向 小 河 旁, "咕 咕"; 我又赶 快 跑 过
```

```
3 5 3 1 3 | 2 5̇ 6̇ 7̇ | 1 5 3 5 | 3 0 0 ‖
去, "咕 咕"; 但它飞向远   方, "咕咕, 咕 咕"!
```

猴子看,猴子做

传统英文儿歌

1=C 4/4

```
1. 3 | 5 5 5 6 | 5  -  0. 1 1. 3 | 5 5 5 6 |
要是   你拍你的 手,        那猴子就拍它的
```

```
5 - 0 0 | 6 6 1̇. 6 | 5 5 3. 3 | 5 6 5. 4 | 3 2 1 ‖
手,       猴子看 呀猴子做,那猴子 和 你一 样做。
```

如果幸福你就拍拍手

美国民歌

1 = G 4/4

(5. 5 | 3. 3 3 3 3 2. 3 | 4 3. 2 1 7. 1 2 | 2. 1 7. 5 6. 7 |

1 3 1) 5. 5 | 1. 1 1. 1 1. 1 7. 1 | 2 X X 5. 5 |
　　　　　　　1. 如 果 感 到 幸 福 你 就 拍 拍 手，　　　如 果
　　　　　　　2. 如 果 感 到 幸 福 你 就 跺 跺 脚，　　　如 果
　　　　　　　3. 如 果 感 到 幸 福 你 就 伸 伸 腰，　　　如 果
　　　　　　　4. 如 果 感 到 幸 福 你 就 挤 个 眼 儿，　　如 果
　　　　　　　5. 如 果 感 到 幸 福 你 就 拍 拍 肩，　　　如 果

2. 2 2. 2 2. 2 1. 2 | 3 X X 5. 5 | 3. 3 3 3 3 2. 3 |
感 到 幸 福 你 就 拍 拍 手，　　如 果 感 到 幸 福 就 快 快
感 到 幸 福 你 就 跺 跺 脚，　　如 果 感 到 幸 福 就 快 快
感 到 幸 福 你 就 伸 伸 腰，　　如 果 感 到 幸 福 就 快 快
感 到 幸 福 你 就 挤 个 眼 儿，如 果 感 到 幸 福 就 快 快
感 到 幸 福 你 就 拍 拍 肩，　　如 果 感 到 幸 福 就 快 快

4 3. 2 1 7. 1 | 2 2. 1 7. 5 6. 7 | 1 X X (5. 5 :||
拍 拍 手 哟，看 哪，大 家 都 一 起 拍 拍 手。
跺 跺 脚 哟，看 哪，大 家 都 一 起 跺 跺 脚。
伸 伸 腰 哟，看 哪，大 家 都 一 起 伸 伸 腰。
挤 个 眼 儿 哟，看 哪，大 家 都 一 起 挤 个 眼 儿。
拍 拍 肩 哟，看 哪，大 家 都 一 起 拍 拍 肩。

逛公园

1 = C 2/4

美国童谣

```
0 5 | 1. 1 1 1 | 1  0 5 | 3. 3 3 3 | 3  0 |
```
1. 看　爸　爸逛公　园，　看　爸　爸逛公　园，
2. 看　爸　爸带妈　妈，　看　爸　爸带妈　妈，
3. 看　爸　爸带小　弟，　看　妈　妈带小　弟，
4. 我们　不　带小猫　去，　我们　不　带小猫　去，

```
5  5 6 | 5 3  1. 2 | 3 3  2 2 | 1 ‖
```
快　乐呀快　乐呀，爸爸逛公　园。
快　乐呀快　乐呀，爸爸带妈　妈。
快　乐呀快　乐呀，妈妈带小　弟。
你　不捉老　鼠　就　不带你　去。

快来拍拍

1 = C 4/4

欧美童谣

```
0 5 | 1   1 3  5 | 5 5  i | 7 6  5  5 3 |
```
快来，　拍拍头，　拍拍肩，　拍拍腰，　拍拍

```
4 4  4 3  2 | 2 3 | 4 4  3 2  1 ‖
```
膝盖，拍拍脚，　拍拍　膝盖，拍拍脚。

210

第十章 儿歌

我们的田野

张文纲曲
管　桦词

1=F 2/4

（乐谱略）

小 鸟

金 波词
刘 庄曲

1=C 3/8

```
3 4 | 5   0 1 2 | 3  0 2 1 | 6  0 7 1 | 5  0 3 4 | 5   1 2  3  5 4 |
蓝天里，  有阳 光，   树林里，    有花 香，   小鸟  小鸟 自

3. 1 3 | 2   3 4 | 5  0 1 2 | 3  0 2 1 | 6  0 7 1 | 5  0 1 2 | 3   3 4 |
由 地飞  翔。  在湖边，    在草 地，   在田 野，   在山 岗，   小鸟  小

5   4 | 3. 1 2 | 1   1 1 | 6   6 6 | 4   6 | 5 6 5 4 3 4 | 5   6 5 |
鸟  自  由 地飞  翔。 啦啦啦  啦啦啦  啦  啦 啦啦啦啦啦啦 啦， 啦啦

4 0 5 4 | 3 0 4 3 | 2 3 2 1 7 1 | 2   1 1 | 6   6 6 | 4   6 |
啦  啦啦啦   啦  啦啦啦  啦啦啦啦啦啦，   啦啦啦    啦啦啦   啦

5 6 5 4 3 4 | 5   6 5 | 4  0 5 4 | 3 0 4 3 | 2 3 2 1 7 2 | 1 ‖
啦啦啦啦啦啦 啦， 啦啦  啦  啦啦啦  啦 啦啦啦 啦啦啦啦啦啦   啦。
```

张家爷爷的小花狗

选自《欧美童谣》
佚 名填词

1=C 4/4

```
5 | 1 1 5 5  6 6 5 5 | 1 1 2 2 3  1 | 3  3  4 4 4 |
看  张家爷爷 有只小狗  名字叫做小 花， 名字 叫小花，

2 2  3 3 3 | 1  1  2 2 2. 1 | 7 5 6 7 1. ‖
名字  叫小花  名 字  叫小花 它 名字叫小花。
```

披斗篷的小孩

选自《欧美童谣》
夏禹生译配

1=C 4/4

mf
`0 05 1 2 3 4 | 5 6 4 3 0 2 0 | 1 05 1 2 3 4 | 5 6 4 3 0 2 0 |`
　　有一个小小 孩　站在树 林　中，　他披着一件 奇　妙的小 斗

f
`1 0 5.4 3 5 | 4 3 2 | 5.4 3 5 5 | 4 3 2 | 5.4 3 5 |`
篷。　　站 在树林 当　中，　披 着奇妙的 小斗 篷。　站 在树林

mf p
`4 3 2 5.4 3 5 5 | 4 3 2 1 2 3 4 | 5 1 6 4 3 0 2 0 | 1 0 0 0 ‖`
当 中　披 着奇妙的 小斗 篷。你猜那是 谁　站在树 林　中？

木瓜恰恰恰

印度尼西亚歌曲
阿迪卡校词曲
林蔡冰译配

1=F 4/4

```
5̲ 5̲ | 5̲·  5̲ 1 1 3 3 | 2 - 0 5̲ 5̲ | 5̲·  5̲ 2 2 4 4 |
```
1. 木瓜、芒　　果、香　蕉、番　石　榴,(恰恰恰) 菠萝、榴　莲、都 古 和 橘
2.(木瓜)味　　道　真　呀　真　是　好,(恰恰恰) 又甜　又　香 解 渴 又 爽

```
3 - 0 1 1 | 1· 1 4 4 6 6 | 5 - 0 2 2 | 2· 4 3 3 2 2 |
```
子,(恰恰恰)赶　集　时　都 挑到城里卖,(恰恰 恰)城 里的 人　都 争着来选
口,(恰恰恰)还　有的 更　香更甜更可 口,(恰恰恰)只　要　你　到 街上溜一

```
 1.                      2.
|1 - 0 5̲ 5̲ :||1 - 0 1 :||6 4 5  6 7 | 6 5̲ 3 4 5 6 5 |
```
购。(恰恰恰) 木　瓜　溜,　　　　　有　番 石榴,有菠 萝,有芒果,有香　蕉,
　　　　　　　　　　　　　　　　快来 吧,快来　吧,快 来 吧,快 来 吧,

```
 3.                      4.
|4 2 3 4 3 4 5|5 - 0 1 :||4 2 3 4 3  2 | 1 - 0 5̲ 5̲ |
```
有 榴 莲，还 有 都 古。　　嗨! 再不买 就卖　完了。　　木 瓜

```
5̲· 5̲ 1 1 3 3 | 2 - 0 5̲ 5̲ | 5̲· 5̲ 2 2 4 4 | 3 - 0 1 1 |
```
皮　薄 个 大 味儿 鲜,(恰恰恰)劳　动 后　吃一个就足 够,(恰恰 恰)卖 得

```
1· 1 4 4 6 6 | 5 - 0 2 2 | 2· 4 3 3 2 2 | 1 - 0       ||
```
又　是那么便宜 呀,(恰恰 恰)两 个 木　瓜只要两毛 六。

蓝精灵之歌

动画片《蓝精灵》主题曲

翟琮 词
郑秋枫 曲

1=C 2/4

(34 | 5 3 i 5 | 3. 23 | 4 2 7 4 | 2. 12 | 3 23 4 34 |

5 34 6 56 | 7 i #i 2 2 34 #4 | 5 0 5 | 1 3 5 3 | 1 3 5) 3 4 | 5 4 3 4 |
　　　　　　　　　　　　　　　　　　　　　　　　　　　　　　在那山的那边

5 4 3 4 | 5 5 #4 5 3 | i. 23 | 4 3 4 2 | 7. 23 | 4 3 4 6 |
海的那边 有一群蓝精灵， 他们活泼又聪 明， 他们调皮又灵

5. 3 4 | 5 4 3 4 | 5 4 3 4 | 5 5 #4 5 3 | 2. 23 | 4 3 4 2 |
敏， 他们自由自在 生活在那 绿色的大森 林， 他们善良勇敢

i 7 6 7 | i - | i 5 | 5 3 3 | i 5 | 3 - | 3 5 | 4 2 2 | 7 4 |
相互都关心。 噢 可爱的蓝精 灵， 噢, 可爱的蓝精

2 - | 2. 3 4 | 5 4 3 4 | 5 4 3 4 | 5 5 #4 5 i | 3. 23 |
灵， 他们齐心协力 开动脑筋 斗败了格格巫， 他们

4 3 4 2 | i 7 6 7 | i - | i (0 34 ‖ i - | i. 0 ‖
唱歌跳舞快乐多欢欣! 　　　　　　　　欣!

歌声与微笑

王　健词
谷建芬曲

1=♭E 4/4

6̲ 6̲ 1̲ 2̲ 3. 5 | 6̲ 6̲ 1̲ 2̲ 3 — | 2̲ 2̲ 2̲ 3̲ 5̲ 5̲ 5̲ 6̲ | 3 — — — |
请把我的歌　　带回你的家，　　请把你的微笑留　下。

6̲ 6̲ 1̲ 2̲ 3. 5 | 6̲ 6̲ 1̲ 2̲ 3 — | 2̲ 2̲ 2̲ 3̲ 5̲ 5̲ 0̲ 5̲ | 6̇ — — — |
请把我的歌　　带回你的家，　　请把你的微笑　留　下。

1̇ 1̇ 1̇ 1̇ 6. 7̲ 1̇ | 1̇ 1̇ 1̇ 1̇ 6. 7̲ 1̇ | 2̇. 2̇ 2̇ 2̇ 1̇ 2̇ | 7 — — — |
明天 明天这 歌声　飞遍海角天　涯，　飞 遍海角天　　涯，

1̇ 1̇ 1̇ 1̇ 6. 7̲ 1̇ | 1̇ 1̇ 1̇ 1̇ 6. 7̲ 1̇ | 2̇. 2̇ 2̇ 1̇ 7 ♯5̲ 7̲ | 6 — — — ‖
明天 明天这 微笑　将是遍野春　花，　将 是遍野春　　花。

快乐父子俩

动画片《大头儿子小头爸爸》

邱 悦曲

1=G 2/4

(0 1 76 | 5 4 3 2 | 1 2 3 4567 | i 5 1 0) 5 6 | 5 3. | 5 1 4 3 |
　　　　　　　　　　　　　　　　　　　　　　　　大 头　儿 子　 小 头 爸

2 - | 0 2 3 | 2 7 5 | 4 5 | 4 3. | 1 - | 1 - |
爸，　　　一 对 好朋友　快 乐　父 子　俩。

6 6.5 4 1 | 1 6. | 5 - | 3 3 3 | 1 5 | 5 3 1 |
儿 子的头 大 手儿 小，　　爸爸的 头小 手儿 很

2 - | 1. 6 | 1 4 6 | 7.7 7 5 | 6 - | 5.6 5 6 | 5 4 3 1 |
大。　大 手牵小手　走路不怕滑，　走呀走呀 走走走走，

2 5. | 3 1 | 2 2. | 1 - | 6.6 6 4 | 1 4 6 | 5.6 5 6 |
转眼　儿子　就长　大。　　啦啦啦啦 啦啦啦　啦啦啦啦

5 4 3 1 | 2 5. | 3 1 | 2 5. | i - | i - | i 0 ‖
啦啦啦啦,转眼　儿 子　就长　　大。

毕业歌

1 = A 2/4

佚 名词曲

(3.45 | 3.45 | 5 1 | 2 - | 3. 2 | 1 1 7 6 | 5 5 6 7 | 1 -)|

3.45 | 3.45 | 5 3 | 1 - | 1 5 | 1 5 | 5 4 3 2 | 3 - |
时 间 时 间 像 飞 鸟， 滴 答 滴 答 向 前 跑。

3.45 | 3.45 | 5 1 | 2 - | 3. 2 | 1 6 | 5 2 | 1 - |
今 天 我 们 毕 业 了， 明 天 就 要 上 学 校。

3. 3 | 3 - | 6 1 6 5 | 3 5 | 6 - | 6 - | 6. 6 | 6 - |
忘 不 了， 幼儿园的 愉 快 欢 笑； 忘 不 了，

2 3 2 1 | 6 1 | 2 - | 5 - | 3.45 | 3.45 | 5 3 |
老师们的 亲 切 教 导。 老 师 老 师 再 见

1 - | 1 1 5 | 1 1 5 | 5 4 3 2 | 3 - | 3.45 | 3.45 |
了， 幼儿园 幼儿园 再见了， 等 我 戴 上

5 1 | 2 - | 3. 2 | 1 6 | 5 2 | 1 - ‖
红 领 巾， 再 向 你 们 来 问 好。

第十章 儿歌

一个师傅三徒弟

动画片《西游记》主题曲

张 黎词
肖 白曲

1=E 4/4

(3̇4̇3̇4̇3̇4̇3̇1̇ | 7 - 3 - | 3̇4̇3̇4̇3̇1̇7̇6̇ | 3̇ - - - | 3̇ - - -) |

3 3 6̣ 0 | 6̣1 6̣5̣6̣ 0 | 6̣1 1 1 1 1 6̣ | 1 2 3 3 - | 3 5 6̣ 1 |

1.白龙马　　蹄朝西，　　驮着唐三藏 跟着仨徒弟，　　西天取经
2.白龙马　　脖铃儿急，　颠簸唐玄奘 小跑仨兄弟，　　西天取经

6̣ 6̣5̣3̣ 0 | 2 2 2 3 5̣ 7̣ | 6̣ - - - | 6 6 6 6 3 5 5 | 5 5 5 3 6 5 5 |

上大路，　一走就是几万里。　　什么妖魔鬼怪，什　么美女画皮，
不容易，　容易干不成大业绩。　什么魔法狠毒，自　有招数神奇，

4 4 4 4 4 1 1 | 1 1 2 1 2 3 3 | 6 6 6 6 3 5 5 | 5 5 5 3 6 5 5 |

什么刀山火海，什　么陷阱诡计，　什么妖魔鬼怪，什　么美女画皮，
八十一难挡路，七　十二变制敌，　什么魔法狠毒，自　有招数神奇，

6 6 6 6 1̇ 6 5 | 5 5 5 5 3 5 5 | ‖1. 2 2 1 2 3 2 1 2 2 | 3 2 3 5 5 - |

什么刀山火海，什　么陷阱诡计，　都挡不住火眼金睛的 如　意棒，
八十一难挡路，七　十二变制敌，

1 2 3 5̇ 5 0 7̣ | 6̣ - - - :‖2. 2 2 1 2 3 2 1 2 | 3 2 3 5 5 - |

护送师傅朝　西　去。　　　　　师徒四个斩妖斗魔 同心合力，

1 2 3 5 5 7 | 5 6 | 6 - - - | 6 - - 0 ‖

邪恶打不过正　　义。

219

别看我只是一只羊

动画片《喜羊羊与灰太狼》主题曲

1=F 4/4　　　　　　　　　　　　　　　　　　　　　　古倩敏词曲

0 3 3· 33· 21· 7 | 4 2 - - | 0 7 7· 17· 72 | 1 - - - |

3 5·50 2 5·5 | 0 3 5·5 2 5·5 | 0 3 5·50 2 5·5 | 0 3 5·5 2 5 5 |
喜　羊羊　美羊羊　懒羊羊沸　羊羊　慢羊羊软绵　绵　红太狼灰　太狼。

0 0 0 0 | 0 1 1· 11· 15 3 | 5 - - 0 | 0 1 1· 11· 15 3 |
　　　　　别看 我只 是一只 羊，　　　　　绿草 因为 我变 得

5 2 - - | 0 3 3· 33· 21· 7 | 4 2 - - | 0 7 7· 77· 65· 3 |
更 香，　　天空 因为 我变得更 蓝，　　　　白云 因为 我变 得

3 5 - - | 0 1 1· 11· 15 3 | 5 - - 0 | 0 7 7· 77· 75· 3 |
更 软。　别看 我只 是一只 羊，　　　　　羊儿 的聪 明难 以

5 2 - - | 0 3 3· 33· 21· 6 | 4 2 - - | 0 7 7· 77· 12 1 |
想 象，　　天再 高心 情一样奔 放，　　　　每天 都追 赶太

1 - - 0 1 | 6· 61· 16· 61· 1 | 2· 21· 16· 1 1 | 5· 51· 15· 51· 1 |
阳。　有 什么难 题去 牵绊，我 都 不会 去心 伤，有 什么危 险在 我面 前

也不会去慌乱，就算有狼群把我追捕也当做游戏一场。

在什么时间都爱开心笑容都会飞翔，就

算会摔倒站了起来，永远不会沮丧，在所有天气拥有叫人

大笑的力量，　　虽然我只是只羊。

人们叫我唐老鸭

美国动画片《米老鼠与唐老鸭》插曲

薛　范译配

1=G 4/4

人们叫我唐老鸭，唉咿唉咿哦，在

农场上有我的家，唉咿唉咿哦，每天

嘎嘎叫，每天叫嘎嘎，嘎嘎叫，叫嘎嘎，每天起来嘎　嘎，

| 1 1 1 5̣ | 6̣ 6̣ 5̣ - | 3 3 2 2 | 1 - - - ‖
人人叫我 唐老鸭, 唉咿唉咿 哦。

我是一只小青蛙

佚 名词曲
张晓东、傅朝阳编配

1=C 4/4

| 1 3 3̂2̂1 | 1 3 5 - | 6 1̇ 7 6 | 6̂1̇ 7̂6 5 - |
我是一只小青蛙, 我有一张大嘴巴。

| × × × - | × × × × × × | × × × - | × × × × × - |
小青蛙 咕儿咕儿呱,那个小青蛙 咕儿咕儿呱。

| 1 3 3̂2̂1 | 1 3 5 - | 6̂1̇ 7̂6 5̂4̂3̂2̂ | 1 1 1 0 ‖
两只眼睛长得大, 看见害虫我就一口吃掉它。

| × × × × × × × × | × × × × | × × × × × - | × × × 0 ‖
害虫来了,害虫来了,害 虫 来 了, 一口吃掉它, 吃掉 它。

王老先生

选自《欧美童谣》
许卓娅编配

玩具进行曲

1=F 2/4

日本童谣
林望编曲

中速 行进的

```
1 55 | 1 55 | 123 2 | 5 0 | 5654 3432 | 1 2 | 3 0 |
```
滴 答答,滴 答答,吹起小喇 叭， 小玩具的 进行曲 滴 答 答。
滴 答答,滴 答答,绕场一 周， 洋娃娃和 小鸽子也 滴 滴 答。

```
0 0 | 0 0 | 1 55 | 1 55 | 0 0 | 0 0 | 0 0 | 0 0 |
```
　　　　　　　滴 答答 滴 答答。

```
1 55 | 1 55 | 123 2 | 5 0 | 5654 3432 | 67 | 1 0 ‖
```
木偶的 个儿呀 都是一 般高， 小狗小马 也在一起 滴答 答。
法国的 洋娃娃 突然跳 出来， 一吹笛子 锣鼓声就 咚咚 呛。

```
0 0 | 0 0 | 1 55 | 1 55 | 0 0 | 0 0 | 0 0 | 0 0 ‖
```
　　　　　　　滴 答答 滴 答答。

第十章 儿歌

柳树姑娘

1=C 3/4

罗晓航词
夏晓红曲

mf
6· 3̂32 | 3 - - | 5· 1̲2̂3 | 3 - - | 6· 6̲5̂6 | ⁵3 - - |
柳 树姑 娘 辫 子长 长, 风 儿 一 吹

0 0 0 | 0 3̲3̲3̲0 | 0 0 0 | 0 3̲3̲3̲0 | 0 0 0 | 0 3̲3̲3̲0 |
 沙沙沙 沙沙沙 沙沙沙

6· 6̲5̲3̲ | 2 - - | 1̲6̣̲1̲2̲2̲ | 3̲6̣̲1̲2̲2̲ | 5̂3̲5̲6̲6̲ |
甩 进池 塘。 洗洗干 净 多么漂 亮, 洗洗干 净

0 0 0 | 0 2̲2̲2̲0 | 1̲6̣̲1̲2̲2̲0 | 3̲6̣̲1̲2̲2̲0 | 5̲3̲5̲6̲6̲0 |
 沙沙沙 沙沙沙沙沙 沙沙沙沙沙 沙沙沙沙沙

5̲3̲5̲6̲6̲ | 1 - 3 | 1· 3̲1̲6̣̂ | 6̣ - - | 5̲6̲6̲ 0 ‖
多么漂 亮, 多 么 漂 亮, 啊哩啰!

5̲3̲5̲6̲6̲0 | 1 - 3 | 1· 3̲1̲6̣̂ | 6̣ - - | 5̲6̲6̲ 0 ‖
沙沙沙沙沙 多 么 漂 亮。 啊哩啰!

附录：为儿童歌曲编配小游戏的方法

一、随歌词边唱儿歌边做动作

1. 此类儿歌可以根据歌词内容边唱边做动作,同时可以用不同的速度来演唱(越来越快、越来越慢、忽快忽慢等),增加趣味性。如:

我有小手

1=D 4/4

选自欧美童谣

5̣ 1̣ 3 53 | 5 4 4 - | 5̣ 7̣ 2 42 | 4 3 3 - |
我 有 小 手我 啪啪 拍，　　　我 有 小 手我 拍 拍 拍，

5̣ 1̣ 3 53 | 5 4 4 - | 5 4 3 2 | 1 - - 0 ‖
我 有 小 手我 拍 拍 拍，　　　我 用 小 手 拍。

做做拍拍

1=C 4/4

史 莉词曲

55 34 55 34 | 5 3 4 - | 44 23 44 23 | 4 2 3 - |
摸摸耳朵摸摸耳朵 拍 拍 手，　　　摸摸耳朵摸摸耳 朵 拍 拍 手，

55 34 55 34 | 5 5 6 - | 43 26 56 54 | 3 2 1 - ‖
摸摸耳朵摸摸耳朵 拍 拍 手，　　　摸摸耳朵摸摸耳朵 拍 拍 手。

附录:为儿童歌曲编配小游戏的方法

小 手 爬

$1=\flat B$ $\frac{2}{4}$

汪爱丽词曲

1 12 | 3 34 | 5 56 | 5 - | 5 56 | 7 65 | i0 i0 | i 0 |
爬呀 爬呀 爬呀 爬， 一爬 爬到 头顶 上，

i i7 | 6 65 | 4 43 | 2 - | 7 76 | 5654 | 30 20 | 1 0 ‖
爬呀 爬呀 爬呀 爬， 一爬 爬到 脚背 上。

头发肩膀膝盖脚

$1=C$ $\frac{4}{4}$

英国童谣

5· 6 5 4 | 3 4 5 - | 2 3 4 - | 3 4 5 - |
头 发肩膀膝盖脚， 膝盖 脚， 膝盖 脚，

5· 6 5 4 | 3 4 5 - | 2 2 5 5 | 3 1 1 - ‖
头 发肩膀膝盖脚， 耳朵 眼睛 鼻子 嘴。

拍 手 点 头

$1=C$ $\frac{4}{4}$

佚 名词曲

5 1 1· 2 | 3 5 1 - | 3 5 1· 3 | 2 2 2 - |
拍拍小 手点点 头， 拍拍小 手点点 头，

6 1 2· 3 | 5 5 3 - | 2 3 5· 6 | 1 1 1 - ‖
拍拍小 手点点 头， 拍拍小 手点点 头。

2. 表演唱（根据歌词内容做动作或自编动作）。如：

碰 碰 歌

1=C 4/4

佚 名词曲

5 5 5 5 3 4 5 | 5 1 7 6 5 - | 5 5 5 5 1 5 | 4 3 2 - |
碰碰你的头 呀 一 二 三， 碰碰你的左 肩 一 二 三，

5 5 5 5 3 4 5 | 1 7 1 6 - | 5 5 5 5 1 5 4 | 3 2 1 - ‖
碰碰你的右 肩 一 二 三， 碰碰你的屁 股 一 二 三。

好 妈 妈

1=C 2/4

潘振声词曲

3 3 5 2 2 | 1 0 | 3 3 5 6 6 | 5 0 | 2 3 5 6 | 3 2 3 0 | 5 6 5 3 | 2 0 |
我的 好妈 妈， 下班 回到 家， 劳 动了 一 天 多么 辛苦 呀！

3. 3 3 2 | 1 6̣ | 3. 3 3 2 | 1 6̣ | 5̣ 6 1 2 | 3 - | 5 3 5 6 6 |
妈 妈妈妈 快坐下， 妈 妈妈妈 快坐下， 请喝 一杯 茶。 让我 亲亲

5 3 2 | 5 3 5 6 6 | 5 3 2 | 5 3 3 2 | 1 - | 3. 5 | 2 0 2 0 | 1 0 ‖
您 吧， 让我 亲亲 您 吧， 我的 好妈 妈， 我 的 好妈 妈。

附录：为儿童歌曲编配小游戏的方法

小 鸟

金 波词
刘 庄曲

1=C 3/8

3 4 | 5 0 1 2 | 3 0 2 1 | 6 0 7 1 | 5 0 3 4 | 5 1 2 | 3 5 4 |
蓝天 里， 有阳 光， 树林 里， 有花 香， 小 鸟 小 鸟 自

3· 1 3 | 2 3 4 | 5 0 1 2 | 3 0 2 1 | 6 0 7 1 | 5 0 1 2 | 3 3 4 |
由 地飞 翔。 在湖 边， 在草 地， 在田 野， 在山 岗， 小 鸟 小

5 4 | 3· 1 2 | 1 1 1 | 6 6 6 | 4 6 | 5 6 5 4 3 4 | 5 6 5 |
鸟 自 由 地飞 翔。 啦 啦 啦 啦啦 啦 啦 啦啦啦啦啦 啦， 啦啦

4 0 5 4 | 3 0 4 3 | 2 3 2 1 7 1 | 2 1 1 | 6 6 6 | 4 6 |
啦 啦啦 啦 啦啦 啦啦啦啦啦 啦， 啦啦 啦 啦啦 啦 啦

5 6 5 4 3 4 | 5 6 5 | 4 0 5 4 | 3 0 4 3 | 2 3 2 1 7 2 | 1 ‖
啦啦啦啦啦 啦， 啦啦 啦 啦啦 啦 啦 啦啦 啦啦啦啦 啦。

二、根据歌词加入控制游戏

1. 用声势动作（拍手、拍腿、弹舌、捻指等）代替某个歌词。如：

张家爷爷的小花狗

选自《欧美童谣》
佚 名填词

1=C 4/4

| 5̲ | 1̲ 1̲ 5̲ 5̲ 6̲ 6̲ 5̲ 5̲ | 1̲ 1̲ 2̲ 2̲ 3̲ 1 | 3 3 4̲ 4̲ 4̲ |

看 张家爷爷有只小狗 名字叫做小 花， 名 字 叫小花，

| 2 2 3̲ 3̲ 3̲ | 1 1 2̲ 2̲ 2̲· 1̲ | 7̲ 5̲ 6̲ 7̲ 1· ‖

名 字 叫小花， 名 字 叫小花 它名字叫小花。

注：唱到"小花"处，可以用拍手来代替（速度上也可以有变化）。

2. 在固定的歌词处，控制不发出声音来。如：

跟着我来走走

美国乡村歌曲

1=C 4/4

| 1̲ 1̲ 2̲ 3̲ 1 5̲ | 1̲ 1̲ 2̲ 3̲ 1 5̲ | 1̲ 1̲ 2̲ 3̲ 4̲ 3̲ 2̲ 1̲ | 7̲ 5̲ 6̲ 7̲ 1 - ‖

跟着我来走 走， 跟着我来走 走， 走走走走走走走走，快快停下来。

注：在"走"字处控制不发出声音来。

附录：为儿童歌曲编配小游戏的方法

三、根据儿歌画出歌词内容

春雨沙沙

许 锐词
王大荣曲

$1=C$ $\frac{2}{4}$

(5 3 3 3 | 1 3 3 3 | 2 21 3 3 | 1 1 1) | 5 3 |

　　　　　　　　　　　　　　　　　　　　　1. 春　雨
　　　　　　　　　　　　　　　　　　　　　2. 春　雨

5 3 ‖: 1 1 1 :‖ 5 3 | 5 3 ‖: 2 2 2 :‖

春 雨　　沙沙沙，　种　子　种　子　　在 说 话，
春 雨　　沙沙沙，　种　子　种　子　　在 说 话，

5 3 3 | 5 3 5 6 | 5 — | 5 3 3 | 2 1 2 3 | 1 — ‖

哎呀呀，雨水真　甜，　　哎哟哟，我要发　芽。
哎呀呀，我要出　土，　　哎哟哟，我要长　大。

迷路的小花鸭

王　森词
佚　名曲

$1=D$ $\frac{4}{4}$

6̣ 1 3 — | 3 1 6̣ — | 6̣· 1 3 6 6 | 5 6 3 — |

mp 1. 池 塘 边，　柳 树 下，　有 只 迷 路 的 小 花 鸭，
mf 2. 小 朋 友，　看 见 了，　抱 起 迷 路 的 小 花 鸭，

5 4 3 2 — | 4 3 2 1 — | 2· 2 3 1 | 6̣ — — 0 ‖

嘎 嘎嘎嘎　嘎 嘎嘎嘎，　哭 着 叫 妈 妈。
啦 啦啦啦　啦 啦啦啦，　把 它 送 回 家。

四、在儿歌的开始、中间、结束处加入游戏

大西瓜

1=A 2/4　　　　　　　　　　　　　　　　　　广东童谣

| 3 6 6 | 1 7 6 | 4 4 6 6 | 3 — |
大西瓜，　真好呀，　个个都想　吃。

| 3 6 6 | #5 7 7 | 3 3 1 7 | 6 — ‖
大家分，　切开它，　味道顶呱　呱。

注：在唱儿歌的过程中，双手伸开手掌做西瓜，十指并拢做嘴巴，根据节拍双手交替来做西瓜和嘴巴，熟悉儿歌后两人合作用嘴巴来吃西瓜。

炒豆豆

1=C 2/4　　　　　　　　　　　　　　　　　　佚　名词曲

| 5 5 3 1 | 5 5 5 0 | 5 5 3 1 | 2 2 2 0 |
大拇哥来　倒香油，　二贤弟来　炒豆豆，

‖: 2 2 2 3 | 1 1 1 0 | 5 4 3 2 | 1 1 1 0 :‖
三舅娘　撒点盐，　四阿妹来　加点醋，
五小弟来　尝一口，　嗯，酸溜　溜！

注：一手当锅，另一只手的五指分别来做歌词动作。

附录：为儿童歌曲编配小游戏的方法

猫捉老鼠

1=F 2/4　　　　　　　　　　　　　　　　　　　　　　　佚名词曲

| 5̣ 1 5̣ 1 | 3 1 3 1 | 1 1 1 5̣ | 1 1 1 5̣ |

1. 小 小 老 鼠　跑 来 跑 去，跑 来 跑 去，跑 来 跑 去。
2. 小 小 老 鼠　现 在 吃 米，现 在 吃 米，现 在 吃 米。
3. 小 小 老 鼠　现 在 睡 觉，现 在 睡 觉，现 在 睡 觉。
4. 一 只 大 猫　走 上 来 了，走 上 来 了，走 上 来 了。

| 5̣ 1 5̣ 1 | 3 1 1 5̣ | 6̣ 6̣ 7̣ 7̣ | 1 — ‖

小 小 老 鼠，跑 来 跑 去，找 吃 的 东 西。
小 小 老 鼠，现 在 吃 米，现 在 吃 完 了。
小 小 老 鼠，现 在 睡 觉，现 在 睡 着 了。
一 只 大 猫　走 上 来 了，来 捉 老 鼠 了。

注：一人扮大猫，其他人扮老鼠。1—3段老鼠做歌词动作，第4段时大猫来捉老鼠，老鼠迅速逃走，被捉到的停玩一次或表演节目。

秋 天

1=C 2/4　　　　　　　　　　　　　　　　　　　[美]露西尔·佩纳贝克词曲
　　　　　　　　　　　　　　　　　　　　　　　卢乐珍、汪爱丽译配

| 5　3 6 | 5　3 1 | 2 2 4 4 | 3 3　5 | 2 2 4 4 |

1. 秋　天 呀 秋　天 呀 树 叶 到 处　飞 呀　飞，　树 叶 到 处
2. 秋　天 呀 秋　天 呀 树 叶 轻 轻　睡 地 上，　树 叶 轻 轻

| 3 2　1 | 5　3 6 | 5　3 1 | 2 2 3 2 | 1 — ‖

飞 呀　飞。秋　天 呀 秋　天 呀 秋 天 多 可 爱。
睡 地 上。秋　天 呀 秋　天 呀 秋 天 多 可 爱。

注：边唱儿歌边做秋叶到处飞，最后落在地上，要求落地的姿态要不同。

捕 鱼

英国儿歌

1=C 4/4

| 5 6 5 4 3 4 5 | 2 3 4 3 4 5 | 5 6 5 4 3 4 5 | 2 5 3 1. ‖

许多小鱼游来了， 游来了，游来了， 许多小鱼游来了， 快 快 捉牢。

注：一人双手拉成圆做渔网，其他人做小鱼边唱边游，最后一句渔网来网鱼，小鱼快速逃跑，躲避渔网。

五、创编歌词

为儿歌旋律创编新的歌词，增加趣味性，培养创造力。如：

小鸡在哪里

1=C 4/4

选自香港教材

| 1 1 3 3 | 2 2 1 - | 3 3 5 5 | 4 4 3 - |

小鸡 小鸡 在哪里？ 叽叽 叽叽 在这里！

| 6 6 5 3 | 4 5 3 - | 6 6 5 3 | 2 2 1 - ‖

小鸡 小鸡 在哪里？ 叽叽 叽叽 在这里！

注：用其他动物来代替，如小狗汪汪汪、小猫喵喵喵等；可以用身体部位来代替，如小手啪啪啪、眼睛眨眨眨等；也可以让学生充分发挥想象力来创造各种动作。

附录:为儿童歌曲编配小游戏的方法

跟着我来走走

1=C 4/4

美国乡村歌曲

| 1 1 2 3 1 5 | 1 1 2 3 1 5 | 1 1 2 3 4 3 2 1 | 7 5 6 7 1 — ‖

跟着我来走　走，　跟着我来走　走，　走走走走走走走走，快快停下来。

注:可以用各种动作来代替,如跑、跳、转、爬、笑、哭等。

参考文献

[1] 许卓娅. 歌唱活动[M]. 南京：南京师范大学出版社，2010.

[2] 许卓娅. 幼儿园音乐教育活动资源[M]. 南京：南京师范大学出版社，2011.

[3] 许卓娅. 学前儿童音乐教育[M]. 北京：人民教育出版社，2010.

[4] 李重光. 音乐理论基础[M]. 北京：人民音乐出版社，1962.

[5] 晏成佺，童忠良. 基本乐理教程[M]. 北京：人民音乐出版社，2006.

[6] 童忠良. 基本乐理教程[M]. 上海：上海音乐出版社，2001.

[7] 林鸿平. 乐理 视唱 练耳[M]. 上海：复旦大学出版社，2010.

[8] 蒋新俭，王工念. 乐理、视唱、练耳[M]. 上海：华东师范大学出版社，2009.

[9] 舒京. 乐理与视唱[M]. 上海：上海音乐出版社，2006.

[10] 金哲，马伟楠. 乐理与视唱练耳[M]. 北京：高等教育出版社，2011.

[11] 熊克炎. 视唱练耳教程（上）[M]. 上海：上海音乐出版社，2003.

[12] 陈洪. 视唱教程[M]. 北京：人民音乐出版社，1984.

[13] 王京其. 小朋友歌曲666首[M]. 上海：上海音乐出版社，2005.

北京大学出版社
教育出版中心 精品图书

21世纪特殊教育创新教材·理论与基础系列

	
特殊教育的哲学基础	方俊明
特殊教育的医学基础	张 婷
融合教育导论（第二版）	雷江华
特殊教育学（第二版）	雷江华 方俊明
特殊儿童心理学（第二版）	方俊明 雷江华
特殊教育史	朱宗顺
特殊教育研究方法（第二版）	杜晓新 宋永宁等
特殊教育发展模式	任颂羔

21世纪特殊教育创新教材·发展与教育系列

	
视觉障碍儿童的发展与教育	邓 猛
听觉障碍儿童的发展与教育（第二版）	贺荟中
智力障碍儿童的发展与教育（第二版）	刘春玲 马红英
学习困难儿童的发展与教育（第二版）	赵 微
自闭症谱系障碍儿童的发展与教育	周念丽
情绪与行为障碍儿童的发展与教育	李闻戈
超常儿童的发展与教育（第二版）	苏雪云 张 旭

21世纪特殊教育创新教材·康复与训练系列

	
特殊儿童应用行为分析（第二版）	李 芳 李 丹
特殊儿童的游戏治疗	周念丽
特殊儿童的美术治疗	孙 霞
特殊儿童的音乐治疗	胡世红
特殊儿童的心理治疗（第二版）	杨广学
特殊教育的辅具与康复	蒋建荣
特殊儿童的感觉统合训练（第二版）	王和平
孤独症儿童课程与教学设计	王 梅

21世纪特殊教育创新教材·融合教育系列

	
融合教育本土化实践与发展	邓 猛等
融合教育理论反思与本土化探索	邓 猛
融合教育实践指南	邓 猛
融合教育理论指南	邓 猛
融合教育导论（第二版）	雷江华
学前融合教育	雷江华 刘慧丽

21世纪特殊教育创新教材（第二辑）

	
特殊儿童心理与教育（第二版）	杨广学 张巧明 王 芳
教育康复学导论	杜晓新 黄昭明
特殊儿童病理学	王和平 杨长江
特殊学校教师教育技能	昝 飞 马红英

自闭谱系障碍儿童早期干预丛书

	
如何发展自闭谱系障碍儿童的沟通能力	朱晓晨 苏雪云
如何理解自闭谱系障碍和早期干预	苏雪云
如何发展自闭谱系障碍儿童的社会交往能力	吕 梦 杨广学
如何发展自闭谱系障碍儿童的自我照料能力	倪萍萍 周 波
如何在游戏中干预自闭谱系障碍儿童	朱 瑞 周念丽
如何发展自闭谱系障碍儿童的感知和运动能力	韩文娟 徐 芳 王和平
如何发展自闭谱系障碍儿童的认知能力	潘前前 杨福义
自闭症谱系障碍儿童的发展与教育	周念丽
如何通过音乐干预自闭谱系障碍儿童	张正琴
如何通过画画干预自闭谱系障碍儿童	张正琴
如何运用ACC促进自闭谱系障碍儿童的发展	苏雪云
孤独症儿童的关键性技能训练法	李 丹
自闭症儿童家长辅导手册	雷江华
孤独症儿童课程与教学设计	王 梅
融合教育理论反思与本土化探索	邓 猛
自闭症谱系障碍儿童家庭支持系统	孙玉梅
自闭症谱系障碍儿童团体社交游戏干预	李 芳
孤独症儿童的教育与发展	王 梅 梁松梅

特殊学校教育·康复·职业训练丛书 （黄建行 雷江华 主编）

	
信息技术在特殊教育中的应用	
智障学生职业教育模式	
特殊教育学校学生康复与训练	
特殊教育学校校本课程开发	
特殊教育学校特奥运动项目建设	

21世纪学前教育专业规划教材

	
学前教育概论	李生兰
学前教育管理学（第二版）	王 雯
幼儿园课程新论	李生兰
幼儿园歌曲钢琴伴奏教程	果旭伟
幼儿园舞蹈教学活动设计与指导	董 丽
实用乐理与视唱（第二版）	代 苗
学前儿童美术教育	冯婉贞
学前儿童科学教育	洪秀敏
学前儿童游戏	范明丽
学前教育研究方法	郑福明
学前教育史	郭法奇

学前教育政策与法规	魏真
学前心理学	涂艳国 蔡艳
学前教育理论与实践教程	王维 王维娅 孙岩
学前儿童数学教育	赵振国
学前融合教育	雷江华 刘慧丽

大学之道丛书精装版

美国高等教育通史	[美]亚瑟·科恩
知识社会中的大学	[英]杰勒德·德兰迪
大学之用（第五版）	[美]克拉克·克尔
营利性大学的崛起	[美]理查德·鲁克
学术部落与学术领地：知识探索与学科文化	[英]托尼·比彻 保罗·特罗勒尔
美国现代大学的崛起	[美]劳伦斯·维赛
教育的终结——大学何以放弃了对人生意义的追求	[美]安东尼·T.克龙曼
世界一流大学的管理之道——大学管理研究导论	程星
后现代大学来临？	[英]安东尼·史密斯 弗兰克·韦伯斯特

大学之道丛书

市场化的底限	[美]大卫·科伯
大学的理念	[英]亨利·纽曼
哈佛：谁说了算	[美]理查德·布瑞德利
麻省理工学院如何追求卓越	[美]查尔斯·维斯特
大学与市场的悖论	[美]罗杰·盖格
高等教育公司：营利性大学的崛起	[美]理查德·鲁克
公司文化中的大学：大学如何应对市场化压力	[美]埃里克·古尔德
美国高等教育质量认证与评估	[美]美国中部州高等教育委员会
现代大学及其图新	[美]谢尔顿·罗斯布莱特
美国文理学院的兴衰——凯尼恩学院纪实	[美]P.F.克鲁格
教育的终结：大学何以放弃对人生意义的追求	[美]安东尼·T.克龙曼
大学的逻辑（第三版）	张维迎
我的科大十年（续集）	孔宪铎
高等教育理念	[英]罗纳德·巴尼特
美国现代大学的崛起	[美]劳伦斯·维赛
美国大学时代的学术自由	[美]沃特·梅兹格
美国高等教育通史	[美]亚瑟·科恩
美国高等教育史	[美]约翰·塞林
哈佛通识教育红皮书	哈佛委员会
高等教育何以为"高"——牛津导师制教学反思	[英]大卫·帕尔菲曼
印度理工学院的精英们	[印度]桑迪潘·德布
知识社会中的大学	[英]杰勒德·德兰迪
高等教育的未来：浮言、现实与市场风险	[美]弗兰克·纽曼 等
后现代大学来临？	[英]安东尼·史密斯 等
美国大学之魂	[美]乔治·M.马斯登
大学理念重审：与纽曼对话	[美]雅罗斯拉夫·帕利坎
学术部落及其领地——当代学术界生态揭秘（第二版）	[英]托尼·比彻 保罗·特罗勒尔
德国古典大学观及其对中国大学的影响（第二版）	陈洪捷
转变中的大学：传统、议题与前景	郭为藩
学术资本主义：政治、政策和创业型大学	[美]希拉·斯劳特 拉里·莱斯利
21世纪的大学	[美]詹姆斯·杜德斯达
美国公立大学的未来	[美]詹姆斯·杜德斯达 弗瑞斯·沃马克
东西象牙塔	孔宪铎
理性捍卫大学	眭依凡

学术规范与研究方法系列

社会科学研究方法100问	[美]萨尔金德
如何利用互联网做研究	[爱尔兰]杜恰泰
如何撰写与发表社会科学论文：国际刊物指南	蔡今忠
如何为学术刊物撰稿（第三版）	[英]罗薇娜·莫瑞
如何查找文献（第二版）	[英]萨莉·拉姆齐
给研究生的学术建议（第二版）	[英]玛丽安·彼得 等
社会科学研究的基本规则（第四版）	[英]朱迪斯·贝尔
做好社会研究的10个关键	[英]马丁·丹斯考姆
如何写好科研项目申请书	[美]安德鲁·弗里德兰德等
教育研究方法（第六版）	[美]梅瑞迪斯·高尔 等
高等教育研究：进展与方法	[英]马尔科姆·泰特
如何成为学术论文写作高手	[美]华乐丝
参加国际学术会议必须要做的那些事	[美]华乐丝
如何成为优秀的研究生	[美]布卢姆
结构方程模型及其应用	易丹辉 李静萍
学位论文写作与学术规范（第二版）	李武 毛远逸 肖东发

21世纪高校教师职业发展读本

如何成为卓越的大学教师	[美]肯·贝恩
给大学新教员的建议	[美]罗伯特·博伊斯
如何提高学生学习质量	[英]迈克尔·普洛瑟 等
学术界的生存智慧	[美]约翰·达利 等
给研究生导师的建议（第2版）	[英]萨拉·德拉蒙特 等

21世纪教师教育系列教材·物理教育系列

中学物理教学设计	王霞
中学物理微格教学教程（第三版）	张军朋 詹伟琴 王恬
中学物理科学探究学习评价与案例	张军朋 许桂清
物理教学论	邢红军
中学物理教学法	邢红军
中学物理教学评价与案例分析	王建中 孟红娟
中学物理课程与教学论	张军朋 许桂清

21世纪教育科学系列教材·学科学习心理学系列

数学学习心理学（第三版）	孔凡哲
语文学习心理学	董蓓菲

21世纪教师教育系列教材

	
教育心理学（第二版）	李晓东
教育学基础	庞守兴
教育学	余文森 王晞
教育研究方法	刘淑杰
教育心理学	王晓明
心理学导论	杨凤云
教育心理学概论	连榕 罗丽芳
课程与教学论	李允
教师专业发展导论	于胜刚
学校教育概论	李清雁
现代教育评价教程（第二版）	吴钢
教师礼仪实务	刘霄
家庭教育新论	闫旭蕾 杨萍
中学班级管理	张宝书
教育职业道德	刘亭亭
教师心理健康	张怀春
现代教育技术	冯玲玉
青少年发展与教育心理学	张清
课程与教学论	李允
课堂与教学艺术（第二版）	孙菊如 陈春荣
教育学原理	靳淑梅 许红花

21世纪教师教育系列教材·初等教育系列

	
小学教育学	田友谊
小学教育学基础	张永明 曾碧
小学班级管理	张永明 宋彩琴
初等教育课程与教学论	罗祖兵
小学教育研究方法	王红艳
新理念小学数学教学论	刘京莉
新理念小学音乐教学论（第二版）	吴跃跃

教师资格认定及师范类毕业生上岗考试辅导教材

	
教育学	余文森 王晞
教育心理学概论	连榕 罗丽芳

21世纪教师教育系列教材·学科教育心理学系列

	
语文教育心理学	董蓓菲
生物教育心理学	胡继飞

21世纪教师教育系列教材·学科教学论系列

	
新理念化学教学论（第二版）	王后雄
新理念科学教学论（第二版）	崔鸿 张海珠
新理念生物教学论（第二版）	崔鸿 郑晓慧
新理念地理教学论（第二版）	李家清
新理念历史教学论（第二版）	杜芳
新理念思想政治（品德）教学论（第三版）	胡田庚
新理念信息技术教学论（第二版）	吴军其
新理念数学教学论	冯虹

21世纪教师教育系列教材·语文教育系列

	
语文文本解读实用教程	荣维东
语文课程教师专业技能训练	张学凯 刘丽丽
语文课程与教学发展简史	武玉鹏 王从华 黄修志
语文课程学与教的心理学基础	韩雪屏 王朝霞
语文课程名师名课案例分析	武玉鹏 郭治锋等
语用性质的语文课程与教学论	王元华
语文课堂教学技能训练教程（第二版）	周小蓬
中外母语教学策略	周小蓬
中学各类作文评价指引	周小蓬

21世纪教师教育系列教材·学科教学技能训练系列

	
新理念生物教学技能训练（第二版）	崔鸿
新理念思想政治（品德）教学技能训练（第三版）	胡田庚 赵海山
新理念地理教学技能训练	李家清
新理念化学教学技能训练（第二版）	王后雄
新理念数学教学技能训练	王光明

王后雄教师教育系列教材

	
教育考试的理论与方法	王后雄
化学教育测量与评价	王后雄
中学化学实验教学研究	王后雄
新理念化学教学诊断学	王后雄

西方心理学名著译丛

	
儿童的人格形成及其培养	[奥地利] 阿德勒
活出生命的意义	[奥地利] 阿德勒
生活的科学	[奥地利] 阿德勒
理解人生	[奥地利] 阿德勒
荣格心理学七讲	[美] 卡尔文·霍尔
系统心理学：绪论	[美] 爱德华·铁钦纳
社会心理学导论	[美] 威廉·麦独孤
思维与语言	[俄] 列夫·维果茨基
人类的学习	[美] 爱德华·桑代克
基础与应用心理学	[德] 雨果·闵斯特伯格
记忆	[德] 赫尔曼·艾宾浩斯
实验心理学（上下册）	[美] 伍德沃斯 施洛斯贝格
格式塔心理学原理	[美] 库尔特·考夫卡

21世纪教师教育系列教材·专业养成系列（赵国栋主编）


微课与慕课设计初级教程
微课与慕课设计高级教程
微课、翻转课堂和慕课设计实操教程
网络调查研究方法概论（第二版）
PPT云课堂教学法

博雅教学服务进校园

教辅申请说明

尊敬的老师：

您好！如果您需要北京大学出版社所出版教材的教辅课件资源，请抽出宝贵的时间完成下方信息表的填写。我们希望能通过这张小小的表格和您建立起联系，方便今后更多地开展交流。

教师姓名		学校名称		院系名称			
所属教研室		性别		职务		职称	
QQ				微信			
手机（必填）				E-mail（必填）			
目前主要教学专业、科研领域方向							
希望我社提供何种教材的课件							
书　号		书　名		教材用量（学期人数）			
978-7-301-							
您对北大社图书的意见和建议							

填表说明：

（1）填表信息直接关系课件申请，请您按实际情况**详尽、准确、字迹清晰**地填写。

（2）请您填好表格后，将表格内容拍照发到此邮箱：pupjfzx@163.com。咨询电话：010-62752864。咨询微信：北大社教服中心客服专号（微信号：pupjfzxkf，可直接扫描下方左侧二维码添加好友）。

（3）如您想了解更多北大版教材信息，可登录北京大学出版社网站：www.pup.cn，或关注北京大学出版社教学服务中心的官方微信公众号"北大博雅教研"（微信号：pupjfzx，可直接扫描下方右侧二维码关注公众号）。

北大社教服中心客服专号　　　　"北大博雅教研"微信公众号